LES GRAVURES FRANÇAISES

DU XVIII^e SIÈCLE

———

JEAN-BAPTISTE SIMÉON CHARDIN

TIRAGE.

450 exemplaires sur papier vergé (nos 26 à 475).
25 — sur papier Whatman (nos 1 à 25).

475 exemplaires, numérotés.

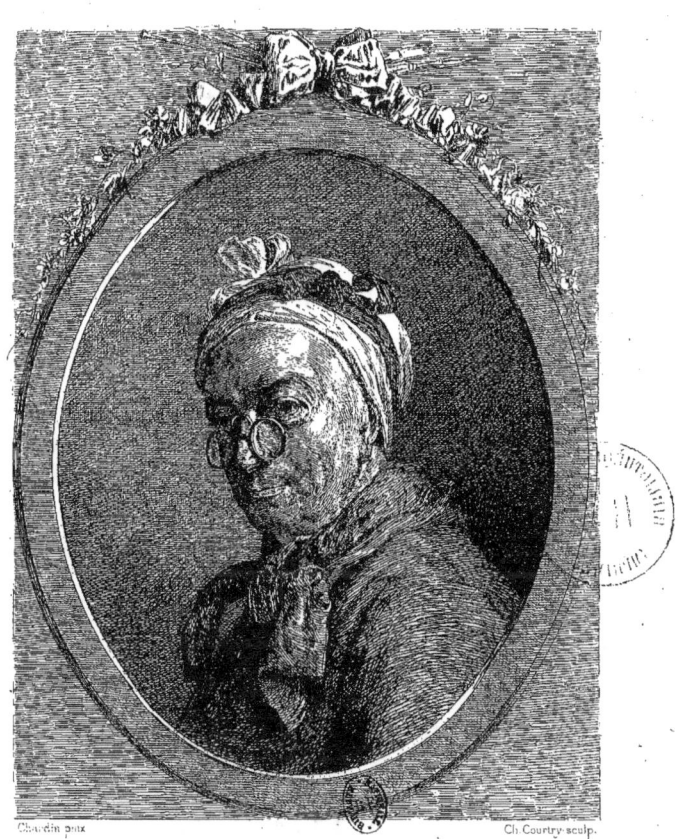

JEAN-BAPTISTE SIMÉON CHARDIN

LES GRAVURES FRANÇAISES DU XVIII^e SIÈCLE

ou

CATALOGUE RAISONNÉ

DES ESTAMPES, EAUX-FORTES, PIÈCES EN COULEUR, AU BISTRE
ET AU LAVIS, DE 1700 A 1800

PAR EMMANUEL BOCHER

TROISIÈME FASCICULE

JEAN-BAPTISTE SIMÉON CHARDIN

AVEC UN PORTRAIT GRAVÉ A L'EAU-FORTE PAR M. CH. COURTRY
D'APRÈS L'ESTAMPE DE CHEVILLET

A PARIS
A LA LIBRAIRIE DES BIBLIOPHILES
Rue Saint-Honoré, 338
ET CHEZ RAPILLY, QUAI MALAQUAIS, 5

M DCCC LXXVI

A M. LE C^{TE} CLÉMENT DE RIS

CONSERVATEUR ADJOINT AU MUSÉE DU LOUVRE

Mon cher Clément de Ris,

Je n'aurais pas le plaisir de vous connaître, celui d'être un peu votre parent et beaucoup votre ami, que malgré cela c'est votre nom que j'aurais inscrit en tête de ce fascicule. CHARDIN *vous appartient, en effet, et à plus d'un titre. Vous avez su apprécier et mettre en lumière le mérite de cet excellent artiste, à une époque où ses œuvres n'étaient en faveur qu'auprès d'un bien petit nombre d'amateurs éclairés. Dans tous les livres que j'ai lus pour faire cette étude iconographique, dont je vous offre la dédicace; dans toutes les collections de gravures que j'ai feuilletées, j'ai partout retrouvé la trace de votre nom. Vous aviez voué un véritable culte à* CHARDIN, *et vous avez plus que personne contribué à lui faire rendre pleine et entière justice. Votre modestie ne m'en voudra pas de le dire ici bien haut, et votre amitié acceptera, sans trop regarder à l'expression, ce témoignage de ma reconnaissance, pour les bons conseils que vous m'avez donnés, et les encouragements qui m'ont aidé à achever cette nouvelle fraction de mon long travail.*

<div style="text-align: right;">EMMANUEL BOCHER.</div>

JEAN-BAPTISTE-SIMÉON CHARDIN, né à Paris, en 1699, mort en 1779, dans la même ville.

RENSEIGNEMENTS BIBLIOGRAPHIQUES.

NÉCROLOGE DES HOMMES CÉLÈBRES EN FRANCE. — *Éloge de Chardin*, tome XV, année 1780.

HISTOIRE DES PEINTRES DE TOUTES LES ÉCOLES DEPUIS LA RENAISSANCE JUSQU'A NOS JOURS. — Vᵉ Jules Renouard. — ÉCOLE FRANÇAISE, nᵒˢ 14 et 15. — J. B. SIMÉON CHARDIN, par CHARLES BLANC.

PORTRAITS INÉDITS D'ARTISTES FRANÇAIS. Texte par M. PH. DE CHENNEVIÈRES. — Lithographies et gravures par FR. LEGRIP. — Paris, Vignères, J. B. Dumoulin et Rapilly, 1852.

MÉMOIRES INÉDITS SUR LA VIE ET LES OUVRAGES DES MEMBRES DE L'ACADÉMIE ROYALE DE PEINTURE ET DE SCULPTURE, par MM. DUSSIEUX, SOULIÉ, MANTZ, etc. — Vol. II, *Éloge de Chardin*, par M. HAILLET DE COURONNE. — Paris, Dumoulin, 1854.

NOTICE BIOGRAPHIQUE SUR JEAN-BAPTISTE-SIMÉON CHARDIN, suivie du Catalogue de ses ouvrages et des gravures faites d'après ses tableaux, dans *Mosaïque ou Peintres, Musiciens, Littérateurs, Artistes dramatiques*, à partir du XVᵉ siècle jusqu'à nos jours, par P. HÉDOUIN. — Paris, Heugel, éditeur, 1856. (Cette Notice avait paru d'abord dans le *Bulletin des Arts*.)

L'ART AU XVIIIᵉ SIÈCLE. — CHARDIN, Étude contenant 4 dessins à l'eau-forte, par Edmond et Jules DE GONCOURT. — Lyon, Perrin ; Paris, Dentu, 1864, in-4° de 41 pages, avec 4 planches. (Cette Étude avait paru d'abord dans la *Gazette des Beaux-Arts*, tomes XV et XVI, décembre 1863 et février 1864.)

GALERIE DU XVIIIᵉ SIÈCLE. — LOUIS XV. — *Chardin*, p. 263, par ARSÈNE HOUSSAYE. — Paris, E. Dentu, 1874.

ABRÉVIATIONS.

D. = droite.
G. = gauche.
H. = hauteur.
L. = largeur.
M. = milieu.
T. C. = trait carré.

de pr. = de profil.
en B. = en bas.
en H. = en haut.
fil. = filets.

Un tiret perpendiculaire entre deux mots ou deux parties d'un même mot signifie qu'ils sont séparés par un interligne sur la planche.

Un tiret horizontal entre deux mots ou deux parties d'un même mot signifie que sur la planche décrite ces mots sont sur la même ligne.

La gauche et la droite sont toujours désignées relativement à la personne qui est censée avoir devant elle la pièce décrite.

Nous avons reproduit la lettre telle qu'elle se trouve au bas de chaque estampe, sans rectifier l'orthographe souvent fautive, et nous avons agi de même dans les extraits que nous avons pu faire des livres de l'époque. Si à chacune de ces fautes nous n'avons pas mis en regard le mot (*sic*), c'est que la répétition de cette remarque eût été fastidieuse et aurait surchargé par trop notre texte.

Pour tous les autres renseignements, se reporter au 1er fascicule (Catalogue de Lavreince).

PORTRAITS DE CHARDIN

D'APRÈS LUI ET D'AUTRES ARTISTES QUE LUI ET CLASSÉS PAR ORDRE CHRONOLOGIQUE.

1. — *JEAN SIMÉON CHARDIN.*

Portrait de Chardin en buste de pr. à D.; il est coiffé d'une perruque à vastes boucles, lui encadrant le visage. — Médaillon circulaire, avec nœud de ruban en H. du médaillon; le tout circonscrit dans un encadrement rectangulaire.

<div style="text-align:center">

JEAN SIMEON

CHARDIN

Peintre du Roy, Conseiller en son Académie Royale de P. et S.

</div>

Dessiné par Cochin fils. *Gravé par Lau. Cars.*

<div style="text-align:center">H. 0m097. — L. 0m097.</div>

1er ÉTAT. Avant le nœud de ruban qui est en H. du médaillon, et avec quelques traits fort minces d'eau-forte, ébauchant le rectangle qui entoure le médaillon. Avant les traits de burin sur la partie rectangulaire, au-dessous du médaillon : JEAN SIMEON | CHARDIN. Sans aucunes autres lettres.

2e Celui qui est décrit.

Mercure de France, juin 1755. — Portrait de M. Chardin, dessiné par M. Cochin et gravé par M. Cars. La ressemblance y est heureusement saisie. Cette naïveté qui forme son caractère et qui règne dans ses ouvrages frappe d'abord les regards; on y reconnaît le La Fontaine de la gravure. Voici des vers faits pour être inscrits au bas de cette estampe. Un artiste d'un talent si vrai mérite bien cette distinction, et ne peut être, selon moi, trop dignement célébré par tous les arts réunis ensemble :

> *De quoi pourrait ici s'étonner la nature?*
> *C'est le portrait naïf de l'un de ses rivaux.*
> *Il respire en cette gravure,*
> *Elle parle dans ses tableaux.*

2. — *JEAN-BAPTISTE-SIMÉON CHARDIN.*

En buste, de 3/4 à G., la tête presque de face, ses besicles sur le nez. Il a sur la tête un bonnet blanc, serré

autour du front par un ruban, et autour du cou un fichu. C'est la copie du portrait au pastel du Louvre. — Encadrement avec tablette inférieure.

JEAN-BAPTISTE-SIMÉON CHARDIN

*Peintre du Roi, Conseiller et ancien trésorier
de l'Académie Royale de Peinture et sculpture.
de l'Acad. Roy. des Sciences, Belles-Lettres et Arts de Rouen.
Né le 2 novembre 1699.*

Peint par lui-même en 1771. *Gravé par Chevillet Graveur de leur Maj. Imp. et Royale.*

A Paris chez Chevillet Graveur rue des Maçons, Maison de M^r Fréville.

H. 0^m193. — L. 0^m149.

1^{er} ÉTAT. Avant toutes lettres.
2^e — Celui qui est décrit.

Le Pastel d'après lequel cette gravure a été faite est actuellement au Louvre. Nous donnons dans le corps de notre Catalogue, sous la rubrique JEAN-BAPTISTE-SIMÉON-CHARDIN, de plus amples détails sur ce portrait.

3. — JEAN SIMÉON CHARDIN.

(A) Portrait en buste, représentant Chardin vers la fin de sa vie. Il est de pr. à D., coiffé d'une vaste perruque à marteaux, ayant cinq étages de boucles, et est vêtu d'une robe de chambre à ramages. — Médaillon circulaire avec nœud de ruban, entouré d'une partie rectangulaire avec tablette inférieure.

JEAN SIMEON CHARDIN

*Peintre du Roi
Conseiller et ancien Trésorier de l'Académie
Royale de Peinture et de Sculpture*

Ch. Cochin. Fi. Delin. 1776. *J. F. Rousseau. sculp.*

H. 0^m097. — L. 0^m097.

Le dessin original d'après lequel cette gravure a été faite, dessin à la sanguine, de mêmes dimensions que la gravure, mais en contre-partie, est actuellement la propriété de M. le C^{te} Clément de Ris, qui l'achetait, en 1846, à Defer, marchand d'estampes sur le quai Voltaire, pour la somme de 10 fr. ! Dieu sait ce que ce petit dessin se vendrait aujourd'hui.

(B) Il existe de ce portrait une réduction tournée du même côté. Cette gravure, éditée par M. Vignères, porte en B., à G. : *C. N. Cochin;* à D. : *Adol. Varin sc.;* et plus B., au M. : JEAN-BAPTISTE SIMEON CHARDIN.

H. 0^m100. — L. 0^m070.

1^{er} ÉTAT. Avant toutes lettres.
2^e — Celui qui est décrit.

PORTRAITS DE CHARDIN.

4. — J.-B. SIMÉON CHARDIN.

Gravure sur bois, à claire-voie, placée en tête de la vie de Chardin dans l'*Histoire des Peintres*, de Ch. Blanc (ÉCOLE FRANÇAISE, livr. 14 et 15). C'est une reproduction du pastel du Louvre, avec l'abat-jour et les besicles. — Signé en B., à D. : *Chardin* | 1775.

Au-dessous du portrait, à G. : *Bocour del;* à D. : *Baulant sc.*

H. 0^m120. — L. 0^m100.

5. — PORTRAIT DE CHARDIN.

C'est le même portrait que celui décrit ci-dessus, mais en contre-partie, et un peu plus grand. Il est sur bois également, et sert à illustrer un article intitulé : *La Blanchisseuse de Chardin*, dans le t. XVIII du *Magasin pittoresque*, juin 1850, p. 172.

Ce portrait, à claire-voie, est signé en B. et à G., dans l'intérieur du dessin : *Chardin* | 1775. Au-dessous du portrait, au M. : PORTRAIT DE CHARDIN. — *Dessin de Bocourt.*

H. 0^m135. — L. 0^m120.

6. — J.-B.-S. CHARDIN.

Presque de face, la tête couverte d'une perruque à rouleaux, cravate blanche, jabot de dentelles. — Lithographie à claire-voie.

En H., au M., au-dessus du portrait : *Portraits inédits d'artistes français.* | *Publiés par M. Ph. de Chennevières.*

En B., au M. : J. B. S. CHARDIN | *d'après le pastel de M. Q. de La Tour conservé au musée du Louvre.*
A G. : *Frédéric Le Grip del. et lith.;* et à D. : *Imp. Kœppelin quai Voltaire 17. Paris.*

H. 0^m185. — L. 0^m155.

Ce portrait sert à illustrer un ouvrage de M. Ph. de Chennevières dont voici le titre : *Portraits inédits d'artistes français. Texte par M. Ph. de Chennevières, lithographies et gravures par Frédéric Le Grip. — Paris. Vignères. J. B. Dumoulin et Rapilly.* 1852. Petit in-folio.

« Il existait déjà, dit M. de Chennevières dans la notice qu'il consacre à la lithographie ci-dessus décrite, trois portraits de Chardin; nous n'en avons pas moins cru que celui qui restait encore inédit au Louvre avait son intérêt et qu'il était bon à publier. Nos lecteurs en jugeront par l'inscription suivante, collée au dos de ce dernier pastel : *Jean Baptiste Siméon Chardin, né à Paris le 2 novembre 1699. Agréé et reçu académicien le même jour 25 septembre 1728. Conseiller le 28 septembre 1743. Trésorier le 22 mars 1775. Pensionnaire du Roy en 1752. Logé aux galleries du Louvre en 1757. Peint par de La Tour et donné à l'Académie par M. Chardin au mois de juillet 1744.*

« Une autre main du temps a ajouté : *de l'Académie des sciences, belles lettres et arts de Rouen en 1766.* Les yeux sont bleus, les chairs sont rehaussées de hachures fraîches et vives. Vu de près ce pastel est une charmante étude... Il mesure 0^m440 de hauteur sur 0^m365 de largeur. Son cadre, qui est du temps, est surmonté de deux palmes croisées. Terminons en disant que le portrait de Chardin, peint au pastel par M. de La Tour, se trouvait au Louvre dès 1781, et était placé par l'Académie dans ce qu'elle appelait la Salle des Portraits. Voir page 46 de la description sommaire des ouvrages exposés dans les salles de l'Académie royale, par d'Argenville le fils. »

Le pastel de La Tour est exposé aujourd'hui dans la salle des pastels du Louvre, sous le n° 821. M. Reiset, dans sa notice sur les dessins du Louvre, lui consacre les lignes suivantes :

« 821. Portrait de J. Siméon Chardin, vu en buste et presque de face, un peu tourné vers la droite. Cheveux poudrés, habit noir, jabot.

« Pastel. H. 0^m440, L. 0^m360. »

7. — CHARDIN.

Portrait de Chardin et celui de sa femme, d'après les Pastels qui sont au Louvre. Ils sont sur la même planche et en largeur. Le peintre est à G., et de face, avec son abat-jour et ses besicles sur le nez. — Eau-forte entourée d'un T. C. et d'un filet. On lit en B., à D., dans l'intérieur du dessin à la pointe : *Chardin* | 1775.

F. La Guillermie del^t et sculp^t. *Leop^d Flameng dir.*

H. 0^m113. — L. 0^m089.

Ce portrait et celui de M^{me} Chardin, tous les deux sur la même feuille, servent à illustrer le deuxième numéro d'un article sur Chardin, par MM. Edmond et Jules de Goncourt, dans la *Gazette des Beaux-Arts* du 1^{er} février 1864.

1^{er} ÉTAT. Avant la lettre.
2^e — Celui qui est décrit.
3^e — Au-dessous du fil., à G. : *Chardin pinx_t.*; à D. : *F. La Guillermie sculp^t.*; plus B., au M. : CHARDIN. Le reste comme à l'état décrit.

M. Reiset, dans sa notice sur les dessins du Louvre, consacre à ce pastel les lignes suivantes : « CHARDIN, 679. Portrait en buste de l'auteur. — Il porte un abat-jour vert par-dessus son bonnet blanc, et de grandes lunettes. Il regarde le spectateur et est vu presque de face, un peu tourné vers la droite. Le buste est de profil. — Signé : *Chardin 1775*.

« Pastel. H. 0^m460, L. 0^m380. Acquis à la vente Bruzard, en 1839, avec le numéro suivant : « Portrait de la femme de Chardin », au prix de 146 fr. »

En 1810, ces deux pastels faisaient partie de la vente Silvestre, sous le n° 11 du catalogue, et ils étaient adjugés pour la somme de 24 fr.

En 1824, ils reparaissaient à la vente Gounod, père du célèbre compositeur, et étaient adjugés au prix de 40 fr.

CATALOGUE DESCRIPTIF ET RAISONNÉ

DES ESTAMPES COMPOSANT L'ŒUVRE GRAVÉ

DE

JEAN-BAPTISTE-SIMÉON CHARDIN

1. — *LES AMUSEMENTS DE LA VIE PRIVÉE.*

(A) Une jeune femme assise dans un grand fauteuil rembourré, les jambes étendues, les pieds croisés. Elle est de 3/4 à G., la tête de face, enveloppée dans un bonnet qui lui encadre complétement le visage. Elle a les mains croisées l'une sur l'autre, l'une d'elles tenant un livre et posée sur ses genoux. Derrière elle, une table sur laquelle est un rouet avec une quenouille. Au fond, sur la tablette d'un petit meuble encoignure, un vase et deux gros livres. — T. C.

Peint par J. B. S. Chardin en 1746. L. Surugue sculpsit 1747.

LES AMUSEMENTS		DE LA VIE PRIVÉE.	
	Dédiée à Madame la Sénatrice	Comtesse de Tessin de Suède.	
A Paris chez L. Surugue — — Graveur du Roy. Rue des Noyers attenant — — le Magasin de papier, vis à vis St — Yves. A. P. D. R.	Le Tableau original est dans en Suède qui fait pendant à un une dame qui vérifie des livres de	la Gallerie de Brotningholm autre du même auteur repré- — sentant dépenses domestiques. Peint en — 1747.	Par son très humble et très — — obéissant serviteur J. B. S. Chardin — — peintre du Roy et Consiller en son — — Académie.

H. 0m325. — L. 0m236.

Le tableau d'après lequel cette gravure a été faite figurait à l'exposition des tableaux du Louvre en 1746, sous le n° 72 et avec le titre : *Amusements de la vie privée.*

L'année suivante, M. *Surugue le père, académicien,* exposait au Louvre la gravure dont nous avons donné ci-dessus la description.

1er ÉTAT. Eau-forte pure, sans aucunes lettres.
2e — Celui qui est décrit.

Les Amusements de la vie privée sont actuellement au musée de Stockholm, et, paraît-il, dans un assez mauvais état de con-

servation. (Voir à ce sujet dans la *Gazette des Beaux-Arts*, année 1874, un charmant article de M. Clément de Ris sur le musée de Stockholm.)

(B) Il a été fait de cette planche une petite reproduction à l'eau-forte, sans aucunes lettres, par un graveur contemporain. Elle donne assez bien idée de la gravure originale.

Mercure de France, juin 1747. — LES AMUSEMENTS DE LA VIE PRIVÉE. Estampe dédiée à Mme la comtesse de Tessin, sénatrice de Suède, par le sr Jean-Simeon Chardin, peintre du Roi, et conseiller en son Académie, gravée d'après le tableau original peint par le dit sieur Chardin. Ce tableau est dans la galerie de Drotningholm et sert de pendant à un autre représentant une dame vérifiant des livres de dépense domestique. Ce premier tableau a mérité les suffrages du public dans la dernière exposition au salon du Louvre. Cette estampe, qui est parfaitement bien gravée, se vend chez L. Surugue, graveur du Roi, rue des Noyers. Il est fâcheux que les différents tableaux de M. Chardin, tels que *La Fontaine*, *La Blanchisseuse* et *La Toilette du Matin*, passent dans les pays étrangers et soient perdus pour nous.

2. — *L'ANTIQUAIRE*.

(A) Un singe, de 3/4 à D., assis de côté sur une chaise, près d'une table sur laquelle il a un coude appuyé et où l'on voit un casier à médailles. Il tient d'une main une loupe avec laquelle il regarde une médaille qu'il a dans l'autre main. A côté de lui, sur un tabouret, des livres dont l'un est ouvert et sur la page duquel on lit : *Titus*. A D., par terre, un fourneau à réverbère allumé. — T. C.

J. B. Simeon Chardin Pinxit. *P. L. Surugue Filius sculpsit.* 1743.

L'ANTIQUAIRE

Dans le dédale obscur des monuments antiques, Notre siècle à des yeux vraiment philosophiques,
Homme docte, à grands frais, pourquoi t'embarrasser ? Offre assez de quoi s'exercer.

Pesselier.

A Paris chez Surugue, Graveur du Roy, rue des Noyers à côté du magasin de papier vis-à-vis St Yves. Avec privilège du Roy.

H. 0m275. — L. 0m225.

Le tableau d'après lequel cette gravure a été faite figurait à l'exposition des tableaux du Louvre en 1740, sous le n° 59 et avec le titre : *Le Singe de la philosophie*.
En 1743, M. *Surugue le fils* exposait au Louvre la gravure dont nous avons donné ci-dessus la description.

1er ÉTAT. Épreuve d'eau-forte pure. Avant toutes lettres. Il en a été tiré quelques épreuves en contre-partie.
2° — Celui qui est décrit.

Le Singe de la philosophie est actuellement au Louvre, où il est catalogué dans la notice des Tableaux de l'École française sous le n° 103 et avec le titre : *Le Singe antiquaire*. Peint sur toile de 0m80 de H. sur 0m64 de L., ce tableau fut acquis en 1852 de M. Laneuville, avec deux petits tableaux de nature morte du même maître, pour la somme de 3,000 fr. Ces trois tableaux ont fait partie de la collection Barhoillet.

(B) Il a été fait de cette planche une reproduction, gravée sur bois, et servant à illustrer la vie de J. B. Siméon Chardin, dans *l'Histoire des Peintres*, de Charles Blanc. Cette reproduction est entourée d'un médaillon figurant des pierres de taille et circonscrit par un trait rectangulaire. On lit en B., vers la G., dans l'intérieur du trait rectangulaire : *E. Bocourt d.*, et en B., au M., en dehors de la gravure : L'ANTIQUAIRE.

H. 0m170. — L. 0m138.

CATALOGUE DE L'ŒUVRE DE CHARDIN.

3. — *LES APPRÊTS D'UN DÉJEUNER.*

Sur une table de salle à manger, un pâté posé sur une planche à découper; un couteau est placé entre la planche et le pâté, et une serviette est auprès. On remarque à D. un huilier, un plat posé contre le mur et différents bocaux. A G., une soupière, un pain de sucre enveloppé dans du papier, etc., etc. A D., en avant de la table, un petit guéridon, sur lequel sont deux tasses et un sucrier. — T. C., un fil. En H., à D., dans l'intérieur du dessin : *Chardin* 1763.

Chardin pinx. *E. Bocourt del.* *Emile Deschamps.*

LES APPRÊTS D'UN DÉJEUNER

H. 0m146. — L. 0m164.

Le tableau d'après lequel cette gravure a été faite figurait à l'exposition des tableaux du Louvre en 1763, sous le n° 61, avec le titre : *Le Débris d'un déjeuner.* Il est actuellement au Louvre, dans la galerie La Caze, où il est catalogué avec la mention suivante : N° 179. — *Ustensiles divers.* Sur une table se voient, à G., un petit réchaud d'argent, un pain de sucre et des pommes ; au M., une soupière de faïence, un pâté, un huilier, etc.; à D., sur une table rouge, un sucrier et deux tasses.

On lit dans le fond, à D. : *Chardin* 1763.

Toile : H. 0m38. — L. 0m45.

La gravure que nous décrivons ici est sur bois, et sert à illustrer la Vie de *J. B. S. Chardin* dans l'*Histoire des Peintres*, de Charles Blanc.

4. — *L'AVEUGLE.*

Près d'un vaste pilier décorant la façade d'une église, un aveugle, debout, de pr. à G., tient des deux mains son bâton devant lui, l'une d'elles tenant en même temps une petite tasse de métal pour recueillir les aumônes. Une cordelette est roulée autour d'un de ses poignets, et l'extrémité en est attachée au collier d'un carlin qui est couché aux pieds de son maître. L'aveugle a son chapeau posé par-dessus un bonnet noir qui lui couvre la tête et les oreilles. On remarque, fixée sur sa houppelande en guenilles et à hauteur du cœur, une petite fleur de lis. A D., une chaise de paille. — T. C.

Peint par Chardin. *Gravé par Surugue fils.*

L'AVEUGLE

Hélas ! tu ne vois point la splendeur du soleil, *C'est d'avoir trop bien vu la beauté de Silvie,*
A ton sort déplorable il n'est rien de pareil ; *Dont mon ardent amour et ma fidélité,*
Pour moi, tout ce qui fait le malheur de ma vie, *De plus en plus augmentent la fierté.*

Moraine.

A Paris chez l'Auteur, Graveur du Roi, rue des Noyers A. P. D. R.

H. 0m287. — L. 0m190.

Le tableau d'après lequel cette gravure a été faite figurait à l'exposition des tableaux du Louvre en 1753, sous le n° 61 et avec le titre : *Un petit tableau représentant un aveugle.*

En 1761, M. *Surugue le fils, académicien*, exposait au Louvre la gravure dont nous donnons ci-dessus la description. Elle était cataloguée dans le livret sous le n° 152.

1er ÉTAT. Épreuve d'eau-forte pure avant toutes lettres.
2e — Celui qui est décrit.

Le mendiant dont la gravure ci-dessus est le portrait était fort connu au siècle dernier. On l'appelait *l'Aveugle de Saint-*

Roch, et *Piron* avait fait pour lui un sixain qu'il portait sur sa poitrine, gravé sur une tablette. Voici les vers du poëte destinés à surexciter la compassion des passants :

> *Chrétiens, au nom du Tout-Puissant,*
> *Faites-moi l'aumône en passant,*
> *L'aveugle qui vous la demande,*
> *Ignorera qui la fera ;*
> *Mais Dieu, qui voit tout, le verra.*
> *Je le prierai qu'il vous la rende.*

La petite fleur de lis qu'on remarque sur la houppelande de l'aveugle était le signalement délivré par la police aux pauvres qu'elle autorisait à mendier sur la voie publique. Ceux qui portaient ce signe distinctif étaient appelés les *Pauvres du Roi*. L'*Aveugle* fait actuellement partie de la collection de Mme la baronne N. de Rothschild.

5. — LE BÉNÉDICITÉ.

(A) Dans un intérieur bourgeois de l'époque, une jeune mère, à G., de pr. à D., debout devant une table, s'apprête à verser de la soupe dans une assiette. Elle attend pour le faire qu'un petit garçon qu'on voit à D., assis sur une petite chaise basse, ait terminé son bénédicité, qu'il récite les deux mains jointes devant lui. Une petite fille est assise à la table et regarde son petit frère. Par terre, à G., un réchaud avec du charbon. — T. C.

J. B. Siméon Chardin Pinxit. *Lepicié sculpsit.* 1744.

LE BÉNÉDICITÉ

La sœur en tapinois, se rit du petit frère, *Lui sans s'inquiéter, dépêche sa prière,*
Qui bégaie son oraison ; *Son apetit fait sa raison.*

Lépicié.

Le Tableau original est placé dans le Cabinet du Roi,
A Paris chez L'Epicié graveur du Roi au coin de l'abreuvoir du quay des Orfèvres.
Et chez L. Surugue aussi graveur du Roi, rue des Noyers vis-à-vis le mur de St Yves. A. P. D. R.

H. 0m323. — L. 0m252.

Le tableau d'après lequel cette gravure a été faite figurait à l'exposition des tableaux du Louvre en 1740, sous le n° 61 et avec le titre : *Le Bénédicité*. Une répétition de ce tableau était envoyée par Chardin à l'exposition de 1761.

M. Lepicié exposait au Louvre, en 1745, la gravure dont nous donnons ci-dessus la description.

1er ÉTAT. Avant toutes lettres.
2e — Celui qui est décrit.

Le *Bénédicité* est actuellement au Louvre, où il est catalogué dans la Notice des Tableaux de l'École française sous le n° 99 et avec son titre. Peint sur toile de 0m49 de H. sur 0m39 de L. Il provient de la collection du Roi Louis XV.

Chardin a fait de cette composition plusieurs répétitions qui ne se distinguent entre elles que par de légères différences. Une de ces répétitions est au musée de Stockholm, l'autre au musée de Saint-Pétersbourg. Cette dernière porte le n° 1513 dans le Catalogue de 1871. Une troisième est au Louvre, dans la collection La Caze, où elle est ainsi cataloguée : « *Chardin.* n° 170. *Le Bénédicité.* Une femme, debout devant une table ronde, s'apprête à faire manger deux petites filles qui joignent les mains et disent leur prière. — Toile, H. 0m49, L. 0m41. Répétition originale, avec quelques changements, du tableau du Louvre ». Vente Denon, 1826, n° 145. Vendu 219 fr. 95 c. — Vente Saint, 1864, n° 48. Vendu 501 fr. C'est à cette dernière vente que M. La Caze en fit l'acquisition. Enfin il en existe également une réplique dans la collection de M. Marcille[1].

1. Nous ne donnerons, dans le cours de notre Catalogue descriptif, aucuns détails sur les tableaux de Chardin qui se trouvent dans les collections particulières. La mention de ces tableaux, avec les renseignements qui les concernent, fait plus loin l'objet d'un chapitre spécial.

CATALOGUE DE L'ŒUVRE DE CHARDIN.

(B) Reproduction exacte de la gravure originale (A) Les différences ne portent que sur la disposition de la lettre. — T. C.

J. B. Siméon Chardin Pinxit. *Renée Elizabeth Marlié Lepicié sculpsit.*

LE BÉNÉDICITÉ

La sœur en tapinois, se rit du petit frère, *Lui sans s'inquiéter, dépêche sa prière,*
Qui bégaie son oraison; *Son apetit fait sa raison.*

A Paris chez Lépicié graveur du Roi au coin de l'abreuvoir du quay des Orfèvres,
Et chez L. Surugue aussi graveur du Roi, rüe des Noyers vis-à-vis le mur de St Yves. A. P. D. R.

(C) Autre reproduction de la gravure originale (A), les différences ne portent encore que sur la disposition de la lettre. — T. C.

S. Chardin pinx. *Petit sculp.*

LE BÉNÉDICITÉ

La sœur en tapinois se rit du petit frère, *Lui, sans s'inquiéter, dépêche sa prière,*
Qui bégaie son oraison; *Son apetit fait sa raison.*

THE GRACE.

(D) C'est le titre d'une copie de la gravure originale (A), faite en Angleterre à la manière noire, et en contre-partie de l'épreuve originale. — T. C.

S. Chardin Pinx. *L. Simon. fec. et ex.*

Mark how the little Urchin views *His sharp set stomach can't but scorn*
Her Brother's mumbling grâce *This tidious Prayer' fore meat*
He fearful any time to lose THE GRACE. *For pietys not with us born*
Mutters it o'er a pace. *But all are born to eat.*

H. 0m320. — L. 0m250.

Il existe encore du *Bénédicité* de Chardin plusieurs reproductions modernes. — Nous donnons ci-dessous la description de quelques-unes de ces reproductions les plus intéressantes.

(E) La première est une charmante lithographie de *Bouchot*, en contre-partie de la gravure originale. — Elle est entourée d'un T. C. et de deux filets, et signée en B. à D., dans l'intérieur du dessin : *Bouchot*.

Chardin Pinxt. *L. de Benard.* *Bouchot lith.*

LE BÉNÉDICITÉ

H. 0m184. — L. 0m147.

(F) La seconde est une gravure en taille-douce ayant paru dans l'*Artiste*. Elle est en contre-partie de la gravure originale. — Entourée d'un T. C. et d'un filet, on lit en H., au M., au-dessus du filet : *L'Artiste*.

Chardin pinx. *Imp. Delamain et Sarazin Git cœur Paris.* *Ed Budischowsky sculp.*

LE BÉNÉDICITÉ

H. 0m148. — L. 0m118.

Cette planche se trouve dans l'*Artiste*, Ve série, tome 15. 1855.

(G) La troisième est une petite copie à l'eau-forte, dans le même sens que la gravure originale. Elle est entourée d'un T. C. au bas duquel on lit, à D. : *Chardin*. On remarque quelques traces de burin dans les marges. Cette copie fait partie d'une suite de six pièces gravées à l'eau-forte par Ch. Jacques, d'après les estampes originales de Chardin ayant pour titres : *L'Écureuse, la Gouvernante, la Mère laborieuse, le Négligé* ou *la Toilette du matin*, et *la Pourvoyeuse*.

H. 0m132. — L. 0m106.

(H) La quatrième est une gravure sur bois, dans le même sens que la gravure originale. Elle sert à illustrer la Vie de *J. B. S. Chardin*, dans l'*Histoire des Peintres*, de Charles Blanc. — T. C.

Chardin Pin. *E. Bocour del.* *Ch. Jardin. Sc.*

LE BÉNÉDICITÉ

H. 0m174. — L. 0m134.

(I) La cinquième est également une gravure sur bois, dans le même sens que la gravure originale, et servant à illustrer un article du *Magasin pittoresque* intitulé : *Le Bénédicité de Chardin*. Tome 16e. Mai 1848, page 161. — T. C. En H., au-dessus du T. C., au M. : LE BÉNÉDICITÉ DE CHARDIN.

L. Marvy D. *J. Gauchard sc.*

D'après Chardin.

H. 0m178. — L. 0m135.

Mercure de France, décembre 1744. — LE BÉNÉDICITÉ. Gravé par Lepicié d'après le tableau de M. Chardin. Ce tableau est placé dans le Cabinet du Roi, et n'est pas un des moindres ouvrages de M. Chardin qui en a fait plusieurs excellents. Il a été exposé au Salon du Louvre, où il a réuni les suffrages de tous les connaisseurs. Le sujet du tableau est exposé dans les vers de M. Lepicié, qui sont au bas de l'estampe.

Voici comment Diderot s'exprimait sur Chardin à propos de la répétition du *Bénédicité* envoyée à l'exposition de 1761 :

M. CHARDIN. — On a de Chardin, *Un Bénédicité, des Animaux, des Vaneaux*, quelques autres morceaux. C'est toujours une imitation très-fidèle de la nature, avec le faire qui est propre à cet artiste; un faire rude et comme heurté; une nature basse, commune et domestique. Il y a longtemps que ce peintre ne finit plus rien; il ne se donne plus la peine de faire des pieds et des mains. Il travaille comme un homme du monde qui a du talent, et qui se contente d'esquisser sa pensée en quatre coups de pinceau. Il s'est mis à la tête des peintres négligés, après avoir fait un grand nombre de morceaux qui lui ont mérité une place distinguée parmi les artistes de la première classe. Chardin est homme d'esprit, et personne peut-être ne parle mieux que lui de la peinture. Son tableau de réception, qui est à l'Académie, prouve qu'il a entendu la magie des couleurs. Il a répandu cette magie dans quelques autres compositions, où se trouvent jointes au dessin, à l'invention, et à une extrême vérité, tant de qualités réunies, en font dès à présent des morceaux d'un grand prix. Chardin a de l'originalité dans son genre. Cette originalité passe de sa peinture dans la gravure. Quand on a vu un de ses tableaux on ne s'y trompe plus, on le reconnaît partout. Voyez sa *Gouvernante avec ses enfants* et vous aurez vu son *Bénédicité*.

(DIDEROT, *Salon de* 1761. — *Œuvres de Denis Diderot*, Paris, chez J. L. J. Brière, libraire, rue Saint-André-des-Arts, n° 68, 1821, tome VIII. — *Salons*, tome I.)

6. — *LA BLANCHISSEUSE.*

(A) A D., une femme, coiffée d'un bonnet dont les barbes descendent sur sa poitrine, la tête presque de face est en train de savonner dans une grosse cuve placée sur un escabeau. Près de la cuve, et assis sur une petite chaise basse, un petit garçon, un bonnet sur la tête, de pr. à D., est en train de faire des bulles de savon. A G., un

CATALOGUE DE L'ŒUVRE DE CHARDIN.

chat. A D., une chaise et une terrine par terre. Dans le fond, par une porte entre-bâillée, on voit une femme, vue de dos, étendant du linge sur une corde. — T. C.

Peint par Chardin. *Gravé par C.N. Cochin.*

LA BLANCHISSEUSE

D'après le Tableau original du Cabinet de Mr le Chevalier de la Roque de 15 pouces 1/2 de large sur 14 pouces de haut.
A Paris, sur le Pont Nôtre-Dame, chez Cochin à St Charles. Avec privilège du Roi.

H. 0m253. — L. 0m300.

Le tableau d'après lequel cette gravure a été faite figurait à l'exposition des tableaux du Louvre en 1737, sous le titre : *Une petite femme s'occupant à savonner.*

1er ÉTAT. Épreuve d'eau-forte, avant toutes lettres.
2e — Celui qui est décrit.

La *Blanchisseuse* est actuellement au Musée de Stockholm et dans un déplorable état de conservation. Une répétition bien supérieure au tableau de Stockholm se trouve au Musée de l'Ermitage, à Saint-Pétersbourg. Elle est cataloguée avec le n° 1514 dans le catalogue de 1871. (Voir Clément de Ris, *Gazette des Beaux-Arts*, 1874.)

(B) Il a été fait de cette planche, à l'eau-forte et en contre-partie, une petite réduction en hauteur. Il n'y a aucuns changements dans la composition, qui est la reproduction exacte de la gravure ci-dessus décrite. L'exécution en est très-inférieure, et le dessin assez lourd. — T. C.

Peint par Chardin. *Gravé par C. N. Cochin.*

LA BLANCHISSEUSE

H. 0m241. — L. 0m196.

(c) Il existe de cette gravure une petite reproduction sur bois, dans le même sens que l'original, et servant à illustrer un article intitulé : *La Blanchisseuse de Chardin,* dans le *Tome 18 du Magasin pittoresque. Juin* 1850, *page 173.* Cette gravure sur bois est entourée d'un T. C. et d'un filet.

Bocourt del. *A. Gusman sc.*

LA BLANCHISSEUSE, par Chardin. — Dessin de Bocourt.

H. 0m116. — L. 0m145.

Mercure de France, juin 1739. — Voici encore deux nouvelles estampes, très-bien gravées par le sieur C. N. Cochin, chès qui elles se vendent sur le Pont Notre-Dame, d'après deux tableaux originaux de M. Chardin du Cabinet du Chevalier de La Roque, d'une très-heureuse composition dans le goût de Teniers et capables de soutenir le parallèle au sentiment du public éclairé qui les a vus exposés au dernier salon. Ces estampes, sous les titres de LA BLANCHISSEUSE et de LA FONTAINE, sont de la même grandeur, ayant 15 pouces 1/2 de large sur 14 de haut.

7. — *LA BONNE ÉDUCATION.*

(A) Dans un intérieur bourgeois, à D., et de pr. à G., une jeune mère assise dans un fauteuil, ses deux mains

tenant un livre qu'elle appuie sur ses genoux, fait réciter sa leçon à sa fille, que l'on voit à G., debout devant sa mère, les mains croisées devant elle. A D., une fenêtre et un coffre à ouvrage sur un vaste tabouret. — T. C. légèrement cintré en B., au M., au-dessus des armes qui accompagnent la gravure.

Chardin pinx. 1749. *Le Bas sculp.*

LA BONNE ÉDUCATION.

A Sa Majesté la Reine de Suède,
Le Tableau est dans le Cabinet de sa Majesté Par son très humble et très obéissant serviteur Chardin.
A Paris chez Ja. Ph. Le Bas graveur du Cabinet du Roy au bas de la Rûe de la Harpe.

H. 0m252. — L. 0m308.

Le tableau d'après lequel cette gravure a été faite figurait à l'exposition des tableaux du Louvre en 1753, sous le n° 59 et avec le titre : *Une jeune Fille qui récite son évangile*. Ce tableau, tiré du cabinet de M. de Lalive, était une répétition d'après le tableau original exécuté l'année 1747 pour la reine de Suède, tableau qui fut expédié directement à destination sans paraître à l'exposition du Louvre.

M. Le Bas, académicien, exposait au Louvre en 1757 la gravure dont nous donnons ci-dessus la description.

1er ÉTAT. Avant les armes, avant toutes lettres.
2e — Celui qui est décrit.

La *Bonne Éducation* doit évidemment être en Suède. D'après M. Clément de Ris, ce tableau ne figure pas au musée de Stockholm. Peut-être est-il resté au château de Drotningholm.

Quant à celui qui, sous le titre: *Une jeune Fille qui récite son évangile*, figurait au Louvre en 1753, et qui appartenait à M. de Lalive, il fut vendu à sa vente 720 fr. avec un autre (n° 97 du catalogue) à Boileau le marchand, qui évidemment achetait pour un autre. Mais pour qui ?

(B) Il a été fait de cette planche une petite réduction gravée sur bois. Elle sert à illustrer le *XVIII° Siècle* du Bibliophile Jacob. *Paris, Firmin Didot* 1875, page 269. Elle est entourée d'un T. C. et d'un fil., au bas duquel on lit en H. : *Fig.* 149. LA BONNE ÉDUCATION, *d'après Chardin*.

H. 0m095. — L. 0m117.

8. — *LES BOUTEILLES DE SAVON.*

Un jeune homme, le haut du corps penché en avant, la tête baissée de 3/4 à G., les deux bras appuyés sur le rebord de pierre d'une large fenêtre, tient d'une main une paille, au travers de laquelle il souffle une bulle de savon. A D., sur la tablette de pierre formant rebord, un verre dans lequel est l'eau de savon servant à former les bulles. A G., une petite tête d'enfant considérant cette scène. — T. C.

Chardin Pinx. *Fillœul. sculp.*

LES BOUTEILLES DE SAVON

Contemple bien jeune Garçon, Et leur éclat si peu durable
Ces petits globes de savon : Te feront dire avec raison,
Leur mouvement si variable Qu'en cela mainte Iris, leur est assez semblable.

A Paris chez Fillœul, à l'entrée de la rue du Fouarre, au bâtiment neuf, par la rue Gallande.

H. 0m236. — L. 0m186.

CATALOGUE DE L'ŒUVRE DE CHARDIN.

Le tableau d'après lequel cette gravure a été faite figurait à l'exposition des tableaux du Louvre en 1739, sous le titre : *Un petit tableau représentant l'amusement frivole d'un jeune homme faisant des bouteilles de savon, par M. Chardin academicien.*

Je possède une répétition originale de ce tableau, qui ne présente avec celui mentionné ci-dessus d'autres différences que d'être en largeur au lieu d'être en hauteur.

Mercure de France, décembre 1739. — Il paraît depuis peu deux petites estampes en H., figures à mi-corps, dans le goût de Girardow, gravées par le sieur Fillœul, d'après M. Chardin. Dans l'une, c'est une jeune personne qui joue aux osselets, et dans l'autre un jeune homme qui fait des boules de savon. Ces estampes se vendent à l'entrée de la rue du Fouarre, près la rue Galande, chez Fillœul.

(*) — *C'EST MADEMOISELLE MANON....* etc. — Voir ci-après la description de cette planche, sous la rubrique : L'Écureuse.

9. — JEAN-BAPTISTE-SIMÉON CHARDIN.

En buste, de 3/4 à G., la tête presque de face, ses besicles sur le nez. Il a sur la tête un bonnet blanc, serré autour du front par un ruban, et autour du cou un fichu. C'est la copie du portrait au pastel du Louvre, Cat. des Dessins de l'École française, n° 678. — Encadrement avec tablette inférieure.

JEAN-BAPTISTE-SIMÉON CHARDIN

*Peintre du Roi, Conseiller et ancien trésorier
de l'Académie Royale de Peinture et sculpture.
de l'Acad. Roy. des Sciences, Belles-Lettres et Arts de Rouen.
Né le 2 novembre 1699.*

Peint par lui-même en 1771. Gravé par Chevillet Graveur de leur Maj. Imp. et Royale.
A Paris chez Chevillet Graveur rue des Maçons, Maison de M^r Fréville.

H. 0^m 193. — L. 0^m 149.

1^er ÉTAT. Avant toutes lettres.
2^e — Celui qui est décrit.

Ce portrait est exposé aujourd'hui dans la salle des pastels, au Louvre, sous le n° 678. M. Reiset, dans sa notice sur les dessins du Louvre, lui consacre les lignes suivantes :

« Chardin, n° 678. — Portrait en buste de l'auteur. Il est vu de trois quarts, tourné à droite, des besicles sur le nez. Autour
« de la tête est roulé un linge blanc formant bonnet, avec nœud de ruban bleu. Cravate rouge au cou. Signé Chardin, 1771.
« Pastel. H. 0^m 450, L. 0^m 380.
« Acquis à la vente Bruzard, juin 1839, au prix de 72 fr. »

10. — LE CHATEAU DE CARTES.

Jeune garçon de pr. à D., devant une table de bois dont le tiroir est ouvert et dans lequel on voit quelques

cartes. Il est nu-tête, sa queue de cheveux retenue par un nœud de rubans, un tablier devant lui, se terminant en pointe sur sa poitrine, et en train de jouer avec des capucins de cartes. — T. C.

J. B Siméon Chardin pinx. *Aveline sculp.*

LE CHATEAU DE CARTES

Aimable enfant que le plaisir décide,
Nous badinons de vos frêles travaux,
Mais entre nous quel est le plus solide,
De nos projets ou bien de vos châteaux.

A Lyon chès Gentot M^d d'Estampes G^{de} rue Mercière.

H. 0^m233. — L. 0^m190.

(*) *LE CHATEAU DE CARTE.* — Voir ci-après la description de cette planche, sous la rubrique : LE FAISEUR DE CHATEAUX DE CARTES.

11. — *LE CHATEAU DE CARTES.*

(A) Un jeune garçon, coiffé d'un chapeau à trois cornes, de pr. à G., devant une table de bois sur laquelle il a les deux bras posés. Il est en train de faire un château de cartes. — T. C. Personnage à mi-jambes.

J. B. Siméon Chardin pinxit. *Lepicié sculpsit.*

LE CHATEAU DE CARTES

Aimable enfant que le plaisir décide,
Nous badinons de vos frêles travaux,
Mais entre nous quel est le plus solide,
De nos projets ou bien de vos châteaux.

A Paris chez l'auteur au coin de l'abreuvoir du quay des Orfèvres,
Et chez L. Surugue, graveur du Roy, rue des Noyers vis-à-vis le mur de S^t Yves. Avec privilège du Roy.

H. 0^m174. — L. 0^m202.

Le tableau d'après lequel cette gravure a été faite figurait à l'exposition des tableaux du Louvre en 1741, sous le n° 72 et avec le titre : *Un tableau représentant le fils de M^r Lenoir s'amusant à faire un château de cartes.*

(B) Il a été fait de la planche (A) une mauvaise copie, en contre-partie, à peu près de la même grandeur, qui ne diffère que par le tirage, qui est exécrable, et par la disposition de la lettre, qui est tout autre. — T. C.

Peint par S. Chardin. *Simon Duflos sculp.*

LE CHATEAU DE CARTES

Aimable enfant que le plaisir décide,
Nous badinons de vos frêles travaux,
Mais entre nous quel est le plus solide,
De nos projets ou bien de vos châteaux.

Ce Vend à Paris. *Rue S^t Jacques.*

H. 0^m190. — L. 0^m200.

Mercure de France, septembre 1743. —Lepicié vient de graver et de mettre en vente : LE CHATEAU DE CARTES. C'est un jeune adolescent qui s'amuse à faire un château de cartes, d'après le tableau original de J.-B. Siméon Chardin. Cette estampe se vend aussi chez le sieur Surugue.

(*) — *UNE CUISINIÈRE. — Voir ci-dessous la description de cette planche, sous la rubrique* : LA RATISSEUSE.

12. — (*DAME CACHETANT UNE LETTRE*).

(A) Une jeune femme, assise sur un fauteuil, de pr. à G., devant une table sur laquelle elle a une main posée, et tenant une lettre fermée. De son autre main, elle tient un bâton de cire à cacheter. Elle regarde un valet qui, de l'autre côté de la table, est en train d'allumer une bougie fixée dans un flambeau qu'il tient à la main. Sur le premier plan un lévrier, vu de dos, les deux pattes de devant posées sur la jupe de sa maîtresse. — T. C. Les personnages représentés dans cette estampe sont à mi-jambes.

Chardin Pinx. 1732. *E. Fessard. sculp.*

Hâte-toy donc, Frontain; vois ta jeune maîtresse,
Sa tendre impatience éclate dans ses yeux ;
Il lui tarde déjà que l'objet de ses vœux

Ait reçu ce Billet, gage de sa tendresse.
Ah ! Frontain, pour agir avec cette lenteur
Jamais le Dieu d'amour n'a donc touché ton cœur.

A Paris chez Fessard Rûe St Denis au grand St Louis chez un Miroitier près le sepulchre. C. P. R.

H. 0m247. — L. 0m226.

Le tableau d'après lequel cette gravure a été faite figurait à l'exposition des tableaux du Louvre en 1738, sous le n° 34 et avec le titre : *Une femme occupée à cacheter une lettre.*

1er ÉTAT. Épreuve d'eau-forte, avant toutes lettres.
2e — Celui qui est décrit.
3e — Au-dessous des vers, on lit : *A Paris chez Joullain, quai de la Mégisserie à la ville de Rôme*, au lieu de : *A Paris chez Fessard...*, etc. Le reste comme à l'état décrit.

M. Dussieux, dans son ouvrage *Les Artistes français à l'étranger*, mentionne au musée de Carlsruhe un tableau de Chardin représentant une dame cachetant une lettre; son laquais est auprès d'elle. Cette mention est faite d'après un catalogue de 1855. Dans les diverses réimpressions faites depuis de ce livret, il n'est plus question du tableau de Chardin, dont M. Clément de Ris, dans plusieurs visites faites au musée de Carlsruhe, n'a jamais pu constater l'existence. — Je ne donne donc ce renseignement que pour mémoire, et sans en accepter la responsabilité.

(B) Il a été fait de cette planche une reproduction en contre-partie; elle est d'un tirage beaucoup moins fin que celui de la pièce décrite ci-dessus, et la disposition de la lettre est complétement différente. — T. C.

Chardin pinxit.

Mach junge doch geschwind! Die sichst ja aus den blicken
Wie sie mit ungedult eil dieses Billiet.
Zu des geliebten handals zeügen abzuschicken.
Wornach ihr Herzens Wunsch mit zärtsler Regung geht
Weil solches zaudern sich beym Licht anstecken findet
Schein ts wohl das awor noch dein Herze mie entzündet.

Festinato puer ! Radiantia Lumina produnt
Quod sit amore flagrans impatiens que moræ
Percupiat que, cito ut tradatur epistola amato,
Votorum cordis, nuntia grata ferens,
Tam tardus cum sis donec manus excitet ignem,
Tu veneris flammas non tetigisse patet.

Hæred. Jerem. Wolffy, exc. Aug. Wind.

Mercure de France, mai 1738. — On vend chez le sieur Fessard une estampe gravée par lui fort piquante, avec une expression naïve et vraie; c'est une très-aimable personne prête à cacheter une lettre avec une lumière qu'un domestique va lui donner. Cette estampe est d'après un excellent tableau de M. Chardin, dont le mérite est assez connu.

13. — *DAME PRENANT SON THÉ.*

Une jeune femme, à mi-jambes, coiffée d'un tout petit bonnet dont les ailes sont relevées sur le haut de la tête, nombreuses boucles poudrées, un petit châle noir à pois sur les épaules, assise sur une chaise de paille, devant une petite table, et en train de remuer avec sa cuiller son thé bouillant dont on voit la vapeur sortir de la tasse qui le contient. Près d'elle, une petite théière fumant également. Le tiroir de la table est entr'ouvert. — T. C.

Chardin pinx. *Fillœul sculp.*

DAME PRENANT SON THÉ

Que le jeune Damis serait heureux, Climène,	A Paris chez Fillœul à l'entrée de la rue du Fouarre —	Et si le sucre avait la vertu souveraine
	— au bâtiment neuf par la rüe Galaude.	
Si cette bouillante liqueur,	Avec Privilège du Roi.	D'adoucir ce qu'en votre humeur,
Pouvait échauffer votre cœur.	Et chez Le Bas graveur du Roi, rue de la Harpe, —	Cet amant trouve de rigueur.
	— chez un Fayancier.	

H. 0m248. — L. 0m300.

Le tableau d'après lequel cette gravure a été faite figurait à l'exposition des tableaux du Louvre en 1739, sous le titre : *Une dame qui prend du thé.*

14. — *(LE DESSINATEUR).*

Un jeune homme, coiffé d'un chapeau à trois cornes, assis par terre et vu de dos, tourné vers la D., dessine sur un portefeuille placé sur ses genoux, d'après une académie fixée au mur qui est en face de lui, et représentant un homme nu, un bras étendu, une main au-dessus de sa tête. Contre le mur une palette. A G., une tête en plâtre et d'autres accessoires. — Encadrement.

Gravé d'après le tableau original de M. Chardin
Peintre ordinaire du Roy
Conseiller et Trésorier de l'Académie Royale de Peinture et de sculpre
Par Jean Jacques Flipart en 1757.
A Paris chez Laurent Cars Graveur du Roy rue S. Jacques vis-à-vis le Collège du Plessis. A. P. D. R.

H. 0m262. — L. 0m188.

Le tableau d'après lequel cette gravure a été faite figurait à l'exposition des tableaux du Louvre en 1759. Il y était exposé avec son pendant, *Une Ouvrière en tapisserie*, sous le n° 39 et avec le titre suivant : *Deux petits tableaux d'un pied de haut sur sept pouces de large, l'un représente un jeune dessinateur, l'autre une fille qui travaille en tapisserie; ils appartiennent à M. Cars père, graveur du Roi.* Ces deux tableaux, exposés en 1759, étaient évidemment déjà depuis quelques années en la possession de M. Cars, pour avoir été gravés par Flipart en 1757.

Chardin avait déjà traité le même sujet en 1738, car nous trouvons à l'exposition des tableaux du Louvre de

CATALOGUE DE L'ŒUVRE DE CHARDIN.

cette année, sous le n° 27, un tableau de lui avec le titre : *Un jeune écolier qui dessine*, faisant pendant à un : *Tableau représentant une ouvrière en tapisserie qui choisit de la laine dans son panier.*

M. Flipart, agréé, exposait au Louvre, en 1757, la gravure dont nous donnons ci-dessus la description.

1er ÉTAT. Épreuve d'eau-forte pure, avant toutes lettres et entourée d'un simple T. C.
2e — Épreuve terminée, avant l'encadrement et avant toutes lettres.
3e — Celui qui est décrit.

Le Dessinateur est actuellement au musée de Stockholm, sous le titre : *Étude de dessin.*

Mercure de France, décembre 1757. — La Dévideuse et le Dessinateur. L'une et l'autre gravées par le sieur Flipart d'après M. Chardin. Ces deux nouvelles estampes, qui méritent des éloges, se vendent chez M. Cars.

Correspondance littéraire de Grimm et de Diderot. — 1er novembre 1759.

« Salon de 1759... Il y a de Chardin : *Un Retour de Chasse, des pièces de Gibier, un jeune Élève qui dessine vu par le dos, une Fille qui fait de la tapisserie, deux petits Tableaux de Fruits.* C'est toujours la nature et la vérité. Vous prendriez les bouteilles par le goulot, si vous aviez soif. Les pêches et les raisins éveillent l'appétit et appellent la main. M. Chardin est homme d'esprit, il entend la théorie de son art, il peint d'une manière qui lui est propre, et ses tableaux seront un jour recherchés. Il a le faire aussi large dans ses petites figures que si elles avaient des coudées. La largeur du faire est indépendante de l'étendue de la toile et de la grandeur des objets. Réduisez tant qu'il vous plaira une Sainte Famille de Raphaël et vous n'en détruirez point la largeur du faire. »

15. — (*LE DESSINATEUR*).

(A) C'est le même sujet que celui de la pièce ci-dessus, mais en contre-partie et avec de nombreux changements. Ici le dessinateur est tourné vers la G. La palette qui était accrochée au mur et la tête en plâtre ont disparu, et l'on voit, à D., deux toiles l'une sur l'autre posées contre le mur, et vues l'une par derrière, l'autre par devant. De plus, la planche décrite ici est tellement différente comme *faire*, que nous lui donnons un numéro spécial. Imprimée en couleur, à la façon d'un tableau par le sieur Gautier Dagoty, elle est entourée d'un T. C. On lit en H., à D., dans l'intérieur du dessin : *M. Chardin P.*, et en B., à G. : *Gautier S.*

H. 0m210. — L. 0m154.

(B) Il existe une copie de la pièce ci-dessus, en contre-partie ; elle est entourée d'un T. C.

Chardin pinxt. *E. Cecile Magimel sculp.*

H. 0m177. — L. 0m154.

M. Hédouin, dans son *Œuvre gravée de Chardin*, mentionne cette pièce avec le titre : Les Principes des Arts. Nous n'avons jamais rencontré cette gravure avec ce titre, par la raison que les épreuves que nous en avons vues étaient toujours rognées ; aussi ne l'indiquerons-nous que pour mémoire, ne voulant pas nous départir de la règle absolue que nous nous sommes imposée de ne décrire que *de visu*.

(C) Il a été fait également une lithographie reproduisant avec quelques changements la pièce ci-dessus décrite (A). Elle est entourée d'un T. C. au-dessus duquel on lit en H., à D. : 108.

Chardin pinxt. *Imp. de Lemercier à Paris.* *Soulange Teissier del.*

H. 0m198. — L. 0m163.

Mercure de France, janvier 1743. — Le sieur Gautier Dagotti, seul graveur privilégié du Roi dans le goût des estampes coloriées, vient de faire paraître quatre nouveaux morceaux dont le troisième représente une jeune brodeuse, ouvrière en tapis-

serie, d'après M. Chardin, avec son pendant d'après le même auteur, représentant un jeune dessinateur, assis par terre, dessinant sur un portefeuille. Les dimensions de ces deux derniers morceaux sont de 7 pouces de haut sur 5 de large. Le sieur Gautier fait tous les jours de nouveaux progrès dans ce nouvel art d'imprimer les tableaux. Ses ouvrages sont très-recherchés et ont un fort grand débit. Sa demeure est toujours rue Saint-Honoré, vis-à-vis les pères de l'Oratoire, chez le sieur Le Bon.

Mercure de France, mai 1745. — *Catalogue raisonné des différens effets curieux et rares contenus dans le Cabinet de feu M. le chevalier de la Roque, par E. F. Gersaint.*

Dans ce catalogue, nous trouvons mentionnés, art. 39 : Deux petits tableaux de cinq pouces de large sur sept de haut, peints sur bois par M. Chardin, dont l'un représente une jeune fille qui travaille en tapisserie, et l'autre un jeune dessinateur vu de dos. Ces deux tableaux furent remis, du vivant de M. de La Roque, à l'auteur des tableaux imprimés pour être gravés en couleur, et l'auteur les donna au public avec le goût, la couleur et le dessin, que l'on voit dans les originaux de la même grandeur.

16. — L'ÉCUREUSE.

(A) Une jeune femme, debout, de pr., à D., près d'un haut tonneau contre lequel elle s'appuie. Elle tient des deux mains une poêle qu'elle est en train de nettoyer avec un bouchon de paille dans l'intérieur du tonneau. Elle a un petit bonnet, une cravate autour du cou, et un tablier. A terre, à D., un chaudron renversé appuyé contre le tonneau, et un grand vase de terre, une écumoire et une assiette à G. — T. C.

Peint par J. S. Chardin. *Gravé par C. N. Cochin.*

L'ÉCUREUSE

Du Cabinet de Mʳ le Comte de Vence.
A Paris chez Cochin rue Sᵗ Jacques vis-à-vis les Mathurins à Sᵗ Charles. Avec Privilège du Roi.

H. 0ᵐ253. — L. 0ᵐ206.

Le tableau d'après lequel cette gravure a été faite figurait à l'exposition des tableaux du Louvre en 1738, sous le n° 23 et avec le titre : *Une Récureuse*. En 1757, Chardin exposait de nouveau un tableau intitulé : *Une femme qui écure*, et le livret mentionnait ce tableau comme appartenant également à M. le comte de Vence.
En 1740, M. Cochin, académicien, exposait au Louvre la gravure dont nous donnons ci-dessus la description.

1ᵉʳ ÉTAT. Épreuve d'eau-forte, avant toutes lettres.
2ᵉ — Celui qui est décrit.
3ᵉ — Du cabinet de M. Le Comte de Vence ; n'existe plus. Le reste comme à l'état décrit.

(B) Il a été fait de cette planche une copie, en contre-partie, et avec de nombreux changements. La petite femme est ici de pr., à G., et l'on ne voit en fait d'accessoires autour du tonneau que le chaudron et l'écumoire. Sur le chaudron est une touffe de feuillage. La scène ne se passe plus dans un intérieur, mais en plein air, et le ciel est rayé de quelques traits de gravure pour représenter des nuages. — Encadrement rectangulaire, cintré en H., et formé par des rinceaux ornementés de branchages et de fleurs. En B., dans l'intérieur de l'encadrement à G., *H. Zanelly sc.*, et au-dessous de l'encadrement au M. :

C'est Mademoiselle Manon
Qui vient d'écurer son chaudron.

H. 0ᵐ233. — L. 0ᵐ170.

(c) Il en existe également une petite copie à l'eau-forte et en contre-partie. Elle est entourée d'un T. C. au bas duquel on lit à G., *Chardin*. On remarque en B., au M., dans la marge inférieure, une petite tête de femme dessinée à la pointe. Cette copie fait partie d'une suite de six pièces gravées à l'eau-forte par Ch. Jacques, d'après les estampes originales de Chardin ayant pour titres : *Le Bénédicité, La Gouvernante, La Mère laborieuse, Le Négligé, ou toilette du matin*, et *La Pourvoyeuse*.

17. — (ENSEIGNE DE CHIRURGIEN).

Dans une rue, un homme le haut du corps nu, assis entre un chirurgien et une sœur de charité. On est en train de le saigner. On remarque à D., un homme traînant une vinaigrette près de laquelle est un chien. A G., différents personnages dont une femme de pr. à D. Dans le milieu de la composition les soldats du guet avec leurs fusils. — T. C. En H., à la pointe dans l'intérieur du dessin à D.: *J. G. 52*.

Imp. Delâtre Paris

H. 0^m061. — L. 0^m257.

Petite eau-forte, exécutée par M. J. de Goncourt, d'après une esquisse que possédait M. Laperlier d'une enseigne de chirurgien peinte par Chardin. Cette eau-forte sert à illustrer *Chardin, Étude par Edmond et Jules de Goncourt, Paris, E. Dentu*, 1864. — L'esquisse de M. Laperlier a été achetée par la Ville de Paris à sa vente (avril 1867), et elle se trouve aujourd'hui au musée Carnavalet.

18. — ÉTUDE DU DESSIN.

Un jeune homme, assis sur une chaise de pr., à G., les jambes croisées, un grand portefeuille à dessin sur ses genoux, copie la statuette du *Mercure de Pigalle*, posée sur un petit chiffonnier dont un des tiroirs est entr'ouvert. Derrière lui, et tenant le dossier de sa chaise, un autre personnage, une main tenant un petit manchon, un rouleau de papier sous le bras, regarde l'œuvre du dessinateur. Contre le mur au fond, une palette accrochée. Sur le devant de l'estampe, un brasero et une paire de pincettes. — T. C. cintré, en B., au M., au-dessus des armes qui accompagnent la gravure.

ÉTUDE DU	DESSIN.
A Sa Majesté	*La Reine de Suède.*
Le Tableau est dans le Cabinet de Sa Majesté.	*Par son très humble et très obéissant serviteur Chardin.*
A Paris chez J. Ph. Le Bas graveur du	*Cabinet du Roi au bas de la rue.*

H. 0^m251. — L. 0^m310.

Le tableau d'après lequel cette gravure a été faite figurait à l'exposition des tableaux du Louvre en 1753, sous le n° 59 et avec le titre : *Un dessinateur d'après le Mercure de M^r Pigalle*. Ce tableau, tiré du cabinet de M. de La Live, était une répétition d'après l'original placé dans le cabinet du Roy de Suède, et exposé au Louvre l'année 1748, sous le n° 53 et avec le titre : *Un élève studieux*.

CATALOGUE DE L'ŒUVRE DE CHARDIN.

M. Le Bas, académicien, exposait au Louvre, en 1757, la gravure dont nous donnons ci-dessus la description.

1er ÉTAT. Avant les armes, et avant toutes lettres.
2e — Celui qui est décrit.

On trouve au musée de Stockholm un tableau de Chardin intitulé : *Étude du dessin*. Ce n'est pas le tableau indiqué ici, mais bien celui dont nous parlons ci-dessus, n° 14, sous le titre : *Le dessinateur*. *L'Étude du dessin*, dont la répétition figurait à la vente Lalive, est pourtant bien en Suède, et peut-être sera-t-elle restée, comme nous l'avons dit plus haut pour *La Bonne éducation*, dans les salles du Palais Royal de Drotningholm.

C'est à l'occasion de la dédicace de cette planche et de celle portant le titre de : *La Bonne éducation*, que nous lisons ce qui suit dans le *Mercure de France* du mois de septembre 1760 : « ... La protection que les souverains accordent aux arts est trop glorieuse aux artistes pour ne pas publier ici l'honneur que la reine de Suède vient de faire à M. Chardin. Cette princesse, sensible à la respectueuse attention qu'a eue l'auteur de lui dédier la gravure de deux de ses tableaux choisis parmi plusieurs qui sont dans le cabinet de Sa Majesté, l'a honoré d'une magnifique médaille portant l'empreinte de son portrait. »

19. — (*ÉTUDE D'HOMME.*)

Debout la tête de pr. à D., le corps presque de dos, il est coiffé d'un tricorne, et vêtu d'un habit à larges basques. Les cheveux sont attachés par un ruban formant un nœud qui bat sur le collet de son habit. Les deux mains sont devant lui, à hauteur de la ceinture. — T. C. En H., dans l'intérieur du dessin, à G.: *J. G. 61.*
En B., dans l'intérieur du dessin : à D., *J. B. Chardin* | 1760.

H. 0m271. — L. 0m164.

Eau-forte tirée en rouge, exécutée par M. J. de Goncourt, d'après un dessin de Chardin faisant partie aujourd'hui de la collection de son frère. Cette eau-forte sert à illustrer *Chardin, Étude par Edmond et Jules de Goncourt*, Paris, E. Dentu, 1864.

20. — *LE FAISEUR DE CHATEAUX DE CARTES.*

(A) Un petit garçon à mi-jambes, son chapeau à trois cornes sur la tête, devant une table placée dans l'embrasure d'une fenêtre. Il est de pr., à D., en train de faire un château de cartes sur la table dont le tiroir est ouvert vers le milieu de l'estampe, et dans lequel on aperçoit le roi de pique. A D., un vaste rideau. — T. C.

Chardin pinx. Filloeul sculp.

LE FAISEUR DE CHATEAUX DE CARTES

Vous vous moquez à tort de cet adolescent	A Paris chez Filloeul à l'entrée de la rue du Fouarre — au bâtiment neuf.	Barbons dans l'âge même où l'on doit être sage
Et de son inutile ouvrage.	Par la rue Galande, avec Privilège du Roy.	Souvent il sort de vos serveaux
Prest à tomber au premier vent.	Et chez Le Bas graveur du Roi rue de la Harpe chez — un Fayancier.	De plus ridicules châteaux.

H. 0m248. — L. 0m303.

Le tableau d'après lequel cette gravure a été faite figurait à l'exposition des tableaux du Louvre en 1737, sous le titre : *Un jeune homme s'amusant avec des cartes*.

Le *Faiseur de châteaux de cartes*, ou du moins une répétition de ce tableau, se trouve actuellement au Louvre dans la col-

lection La Caze. Il est catalogué dans la notice de cette collection avec la mention suivante : n° 171, *Le Château de cartes*. Un jeune garçon vêtu de gris, le chapeau sur la tête, s'occupe à faire un château de cartes. Il est de profil, à mi-corps et tourné vers la droite. — Toile. H. 0.76. L. 0.68.

La notice ajoute : Salon de 1737, gravé par Lépicié avec quelques changements. C'est une erreur. Fillœul a gravé *Le Faiseur de châteaux de cartes*, et son pendant *Une Dame prenant du thé*, exposés au salon du Louvre, le premier en 1737, le second en 1759. Tandis que Lépicié a gravé en 1743 le château de cartes exposé en 1741 sous le titre : *Un Tableau représentant le fils de M. Lenoir s'amusant à faire un château de cartes*, et en 1740 son pendant, *La Maîtresse d'école*, qui figurait à l'exposition du Louvre de la même année.

LE CHATEAU DE CARTE.

(B) Il a été fait sous ce nouveau titre un tirage postérieur de la planche ci-dessus décrite (A). Dans cet état, outre le titre qui est différent, *chez un Fayancier* n'existe pas dans l'indication relative à l'adresse du graveur Le Bas. Le reste comme à l'état décrit.

(c) Dans un autre tirage de cette planche (B), les trois lignes d'adresses qui se trouvent sur l'estampe originale (A) ont disparu et se trouvent remplacées par cette seule indication : *A Paris, chez Basan*. Le reste comme à l'état décrit.

(D) Il existe également de la planche (A) une petite réduction à l'eau-forte par Marcenay de Ghuy. Elle est entourée d'un T. C., et sans aucunes lettres.

(*) — *LA FILLETTE DE BON APPÉTIT*. — *Voir ci-dessous la description de cette planche, sous la rubrique* : LA PETITE FILLE AUX CERISES.

21. — *LA FONTAINE.*

(A) Une femme, coiffée d'une cornette blanche, se penche pour puiser de l'eau à une fontaine en cuivre, supportée par un trépied en bois. Elle tient d'une main un pot, de l'autre le robinet de la fontaine qu'elle est en train de tourner. Près de la fontaine un tonneau, un chaudron et d'autres accessoires. Au fond, une porte ouverte, près de laquelle est un petit enfant et une femme qui balaye. — T. C.

Peint par Chardin. Gravé par C. N. Cochin.

LA FONTAINE

D'après le tableau original du Cabinet de Mr le Chevalier de la Roque de 15 pouces 1/2 de large sur 14 pouces de haut.
A Paris sur le Pont Nôtre Dame, chez Cochin à St Charles. Avec Privilége du Roy.

H. 0m253. — L. 0m297.

Le tableau d'après lequel cette gravure a été faite figurait à l'exposition des tableaux du Louvre en 1737, sous le titre : *Une fille tirant de l'eau à une fontaine*. Il a été fait de ce tableau, par Chardin, une répétition que l'on voit figurer au Salon, en 1773, sous le n° 36 et avec le titre : *Une femme qui tire de l'eau à une fontaine*. Ce tableau appartient à Mr Sylvestre, maître à dessiner des Enfants de France. C'est la répétition d'un tableau appartenant à la reine douairière de Suède. Ce tableau, qui appartenait à la reine de Suède, était probablement celui de M. le chevalier de La Roque dont la vente après décès eut lieu en mai 1745, et c'est suivant toute vraisemblance à cette vente que Sa Majesté Suédoise en fit l'acquisition. Il est actuellement au musée de Stockholm, et porte la date de 1733. Son état de conservation laisse, paraît-il, beaucoup à désirer.

1er ÉTAT. Épreuve d'eau-forte, avant toutes lettres.
2e — Celui qui est décrit.
3e — *A Paris, chès Basan graveur rue du Foin,* au lieu de : *A Paris sur le Pont...,* etc. Le reste comme à l'état décrit.

On voit au Louvre, dans la collection La Caze, l'étude de la Fontaine en cuivré qui figure dans le tableau de Chardin, dont la gravure ci-dessus reproduit la composition. Cette petite étude est cataloguée dans la Notice des tableaux légués au Louvre par M. La Caze, avec l'indication suivante : « N° 176. *La Fontaine de cuivre.* — Elle est montée sur un trépied. On voit sur le devant un seau, un poëlon et une cruche. — Signée à gauche *Chardin.* — Bois. H. 0m28, L. 0m23. »

(B) Petite réduction en hauteur, à l'eau-forte et en contre-partie. Il n'y a aucuns changements dans la composition, qui est la reproduction exacte de la gravure ci-dessus décrite.
L'exécution en est inférieure, et le dessin assez lourd. — T. C.

Peint par Chardin. *Gravé par C. N. Cochin.*

LA FONTAINE

H. 0m241. — L. 0m196.

(c) Reproduction sur bois en contre-partie dans l'*Histoire des Peintres,* de Charles Blanc. Beaucoup plus petite que l'estampe originale, elle est entourée d'un T. C., au-dessous duquel on lit, en B., à G. : *Bocourt del.* Au M., *Chardin.* A D., *Carbonneau sc.*, et plus B., au M., LA FONTAINE.

H. 0m126. — L. 0m147.

(D) Petite reproduction sur bois et en contre-partie dans la *Gazette des Beaux-Arts,* livraisons du 1er *février* 1864 *et du* 1er *janvier* 1868. Ici la pièce est à claire-voie, et la femme qui balaye, ainsi que le petit enfant et l'intérieur où se passait la scène, ont disparu. Le fond est formé par des hachures sur lesquelles se détache la composition. En B., à G., *Bocourt.* A D., *Sotain.* Au-dessous, au M., LA FONTAINE.

H. 0m100. — L. 0m095.

LA SERVANTE.

(E) Petite réduction gravée sur bois et semblable à celle ci-dessus décrite (D). Elle sert à illustrer le *XVIIIe Siècle* du Bibliophile Jacob; *Paris, Firmin Didot,* 1875, page 77. Elle est à claire-voie et on lit en B., au M. : *Fig.* 47. LA SERVANTE, *d'après Chardin.*

H. 0m100. — L. 0m095.

(F) Copie en contre-partie et en lithographie de la gravure (A) ci-dessus décrite. — T. C., on lit en H., au-dessus du T. C., à G. : *Souvenirs d'artiste;* à D., 36.

Chardin pinx. *Imp. Bertauts.* *C. Nanteuil, lith.*

JEANNETON

H. 0m198. — L. 0m185.

CATALOGUE DE L'ŒUVRE DE CHARDIN.

Mercure de France, juin 1739. — Voici encore deux nouvelles estampes, très-bien gravées par le sieur C. N. Cochin, chès qui elles se vendent sur le Pont Notre-Dame d'après deux tableaux originaux de M. Chardin, du Cabinet du Chevalier de la Roque, d'une très-heureuse composition dans le goût de Teniers, et capables de soutenir le parallèle au sentiment du public éclairé qui les a vus exposés au dernier salon. Ces estampes, sous les titres de La Blanchisseuse et de La Fontaine, sont de la même grandeur, ayant 15 pouces 1/2 de large sur 14 de haut.

22. — *LE GARÇON CABARETIER.*

(A) De pr., à G., devant une cuve sur le rebord de laquelle il appuie le fond d'un broc qu'il est en train de nettoyer avec un bâton. Il est coiffé d'un bonnet de coton blanc, en manches de chemise, avec un tablier le long duquel pend une grosse clef au bout d'un cordon. A G., par terre, un porte-bouteilles à trois récipients, et une bouteille ayant un entonnoir dans son goulot. A D., une cruche, et contre le mur du fond une ardoise portant des raies inscrites à la craie. — T. C.

Peint par J. S. Chardin. *Gravé par C. N. Cochin.*

LE GARÇON CABARTIER

Du Cabinet de M. le Comte de Vence.
A Paris chez Cochin rue St Jacques vis-à-vis les Mathurins à St Charles. Avec Privilège du Roi.

H. 0m252. — L. 0m208.

Le tableau original d'après lequel cette gravure a été faite figurait à l'exposition des tableaux du Louvre en 1738, sous le n° 19 et avec le titre : *Un petit tableau représentant un garçon cabaretier qui nettoye un broc.*

M. C. N. Cochin, académicien, exposait au Louvre, en 1740, la gravure dont nous donnons ci-dessus la description.

1er État. Épreuve d'eau-forte pure, avant toutes lettres.
2° — Celui qui est décrit.
3° — *Du Cabinet de M. Le Comte de Vence* n'existe plus. Le reste comme à l'état décrit.

(B) Il a été fait de la planche (A) une lithographie, en contre-partie, d'un dessin assez lourd et assez épais. Elle est entourée d'un T. C. — En H., en dehors du T. C., à G., on lit : *Souvenirs d'artistes*, et à D., 81.

Chardin pinx. *Imp. Bertauts. Paris.* *S. Teissier. Lith.*

Md DE VIN SOUS LOUIS XV.

H. 0m200. — L. 0m162.

1er État. Avant toutes lettres.
2° — Celui qui est décrit.

23. — *LA GARDE ATTENTIVE ou LES ALIMENTS DE LA CONVALESCENCE.*

Une jeune femme, coiffée d'une petite capote noire par-dessus un bonnet blanc, debout de pr. à D. devant une table recouverte d'un linge. Elle tient sous le bras la queue d'une poêle qui repose sur la table, et se prépare

à casser un œuf avec une cuiller pour le mettre sans doute dans cette poêle. — T. C. En B., à G., dans l'intérieur du dessin : *J. G.* 53.

<div style="text-align: right;">*Imp. Delâtre, Paris.*</div>

<div style="text-align: center;">H. 0^m242. — L. 0^m178.</div>

Eau-forte exécutée par M. J. de Goncourt d'après une esquisse que possédait M. Laperlier du tableau original, et servant à illustrer *Chardin, Étude par Edmond et Jules de Goncourt. Paris, E. Dentu.* 1864.

Le tableau original figurait à l'Exposition des tableaux du Louvre en 1747, sous le n° 60 et avec le titre : *La Garde attentive ou les Alimens de la convalescence.* Ce tableau, ajoutait le livret, fait pendant à un autre du même auteur qui est dans le cabinet du prince de Lichtenstein et dont il n'a pu disposer, ainsi que de deux autres qui sont partis depuis peu pour la cour de Suède.

24. — *LA GOUVERNANTE.*

(A) Une jeune femme assise à G., de pr. à D., sur une grande chaise à dossier rembourré, le haut du corps légèrement penché en avant, tenant d'une main une brosse avec laquelle elle est en train de brosser le chapeau d'un petit garçon qu'on voit à D., debout, ses livres sous le bras, les deux mains croisées devant lui. A G., par terre, un panier à ouvrage. A D., sur le parquet, des cartes, un volant et une raquette. — T. C.

Peint par Chardin. LA GOUVERNANTE *Gravé par Lépicié* 1739.

<div style="text-align: center;">
Malgré le minois hipocrite *Je gagerois qu'il prémédite*
Et l'air soumis de cet enfant, *De retourner à son volant.*

Lépicié.

Le tableau original est dans le Cabinet de M^r le Ch^{er} Despuechs.
A Paris chez L. Surugue Graveur du Roy rue des Noyers vis-à-vis le mur de S^t Yves. Avec Privilège du Roi.

H. 0^m328. — L. 0^m258.
</div>

Le tableau d'après lequel cette gravure a été faite figurait à l'exposition des tableaux du Louvre en 1739, avec le titre : *La Gouvernante.*

L'année suivante, M. Lepicié exposait la gravure dont nous donnons ci-dessus la description.

La Gouvernante est actuellement à Vienne dans la Galerie du prince Lichtenstein. Il en existe une réplique à Paris, dans le cabinet de M. le comte Arthur de Vogüé.

(B) Reproduction exacte de la gravure originale (A). Les différences ne portent que sur la disposition de la lettre. — T. C.

Peint par Chardin.

<div style="text-align: center;">
LA GOUVERNANTE

Malgré le minois hipocrite *Je gagerois qu'il prémédite*
Et l'air soumis de cet enfant, *De retourner à son volant.*

Lépicié.

A Paris chès Chereau rue S. Jacques au Coq.
</div>

(c) Reproduction exacte de la gravure originale (A). Les différences ne portent que sur la disposition de la lettre. — T. C.

Peint par Chardin. *J. Le Moine sculp.*

<div style="text-align: center;">
LA GOUVERNANTE

Malgré le minois hipocrite *Je gagerois qu'il prémédite*
Et l'air soumis de cet enfant, *De retourner à son volant.*

Lépicié.

Le tableau original est dans le Cabinet de M^r le Ch^{er} Despuechs.
Se vend à Paris chez Duval rue S^t Martin.
</div>

CATALOGUE DE L'ŒUVRE DE CHARDIN.

(D) Réduction de l'estampe originale (A) et dans le même sens. — Elle est entourée d'un T. C. et d'un fil. Le cadre est cintré en H., et les angles supérieurs de la planche ombrés au burin.

Peint par Simon Chardin.

LA GOUVERNANTE

Malgré le minois hipocrite, *Je gagerois qu'il prémédite*
Et l'air soumis de cet enfant, *De retourner à son volant.*

Ce vend à Paris rüe et Jacques avec P. D. R. (sic.)

H. 0^m250. — L. 0^m177.

(E) Autre réduction de l'estampe originale (A) et dans le même sens. Elle est entourée d'un encadrement rectangulaire, cintré en H. Les angles supérieurs de la planche sont ombrés au burin.

Peint par S. Chardin.

LA GOUVERNANTE

Malgré le minois hipocrite *Je gagerois qu'il prémédite*
Et l'air soumis de cet enfant, *De retourner à son volant.*

L'original est dans le Cabinet du Roy.

H. 0^m137. — L. 0^m96.

(F) Autre réduction de l'estampe originale (A) et dans le même sens. Elle est entourée d'un encadrement rectangulaire.

LA GOUVERNANTE

Malgré le minois hipocrite *Je gagerois qu'il prémédite*
Et l'air soumis de cet enfant, *De retourner à son volant.*

H. 0^m116. — L. 0^m78.

(G) Il existe encore de cette planche une petite copie à l'eau-forte. Elle est entourée d'un T. C. au bas duquel on lit à G. : *Chardin*. Cette copie fait partie d'une suite de six pièces gravées à l'eau-forte par Ch. Jacques d'après les estampes originales de Chardin, ayant pour titres : *Le Bénédicité, l'Écureuse, la Mère laborieuse, le Négligé ou toilette du matin,* et *la Pourvoyeuse*.

(H) Petite reproduction sur bois, et dans le même sens, dans l'*Histoire des Peintres*, de Charles Blanc. Beaucoup plus petite que l'estampe originale, elle est entourée d'un T. C., au-dessous duquel on lit à G. : *Chardin pinx.*; au M. : *Paquier del.*; à D. : *Carbonneau*; plus bas, au-dessous, au M. : La Gouvernante.

H. 0^m153. — L. 0^m120.

(I) Petite reproduction sur bois, et dans le même sens, dans le *XVIII^e Siècle. — Institutions, Usages et*

Coutumes, par Paul Lacroix (Bibliophile Jacob), page 261. Entourée d'un T. C. et d'un filet : *Fig.* 144. — *La Gouvernante, d'après Chardin.*

Mercure de France, décembre 1739. — L'estampe en hauteur qui vient de paraître sous le titre de LA GOUVERNANTE a parfaitement réussi. Elle fait également honneur au rare talent de M. Chardin, peintre de l'Académie, et à M. Lepicié, de la même Académie, qui l'a gravée avec un soin extrême d'après un de ses meilleurs tableaux qui a été exposé au dernier Salon et qui a réuni tous les suffrages. Le sujet en est très-simple. C'est une femme assise, vêtue décemment, tenant d'une main le chapeau poudreux d'un jeune écolier qui est debout devant elle, et de l'autre des vergettes. L'affabilité, la douceur et la modération que la Gouvernante conserve dans la correction qu'elle fait au jeune homme sur sa malpropreté, son dérangement et sa négligence; l'attention de celui-ci, sa honte et même ses remords, sont exprimés avec beaucoup de naïveté. Au reste, sensibles aux impressions que nous a fait éprouver cet ouvrage, nous osons prévenir le jugement du public, et nous ne craignons nullement de faire tort à notre goût par les louanges que nous lui donnons.

Le Tableau se conserve selon l'estampe dans le cabinet de M. le chevalier Despuech; mais nous venons d'apprendre qu'il n'y est plus et qu'un seigneur de la cour de l'empereur l'a acheté pour l'emporter à Vienne.

(*) — *THE GRACE.* — *Voir ci-dessus la description de cette planche, sous la rubrique :* LE BÉNÉDICITÉ.

25. — L'INCLINATION DE L'AGE.

Assise sur une chaise de paille, de face, le corps légèrement tourné vers la D., une petite fille tenant dans ses bras, posée sur ses genoux, une petite poupée représentant une religieuse. Elle tient d'une main la corde à nœuds qui ceint la taille de cette petite poupée. — T. C., personnage à mi-jambes.

J. B. Siméon Chardin pinxit. *P. L. Surugue filius sculp.* 1743.

L'INCLINATION DE L'AGE

Sur les frivoles jeux, dont s'occupe cet âge,
Gardons nous de jetter des regards méprisans;
Sous des titres plus imposans
Ils sont aussi notre partage.

Pesselier.

A Paris chez Surugue, Graveur du Roy, rue des Noyers, à côté du magasin de papier, vis-à-vis St Yves. A. P. D. R.

H. 0m204. — L. 0m170.

Le tableau d'après lequel cette gravure a été faite figurait à l'exposition des tableaux du Louvre en 1738, sous le n° 149 et avec le titre : *Le Portrait d'une petite fille de Mr Mahon, marchand, s'amusant avec sa poupée.* M. Surugue le fils exposait au Louvre, en 1743, la gravure dont nous donnons ci-dessus la description.

(*) — *L'INNOCENCE EST TOUT MON PARTAGE....* — *Voir ci-dessous la description de cette planche, sous la rubrique :* LA PETITE FILLE AUX CERISES.

26. — L'INSTANT DE LA MÉDITATION.

(A) Une jeune femme à mi-jambes, assise sur une chaise, de pr. à D., la tête presque de face; elle tient d'une main un livre, et ses mains croisées l'une sur l'autre reposent sur ses genoux. Elle a sur la tête un bonnet avec un petit ruban autour. A G., un grand paravent entourant la chaise où la jeune femme est assise. A D., un écran garde-feu, sur la tablette duquel sont un sac et une petite bonbonnière. — T. C.

J. B. Chardin Pinxit. *L. Surugue sculpsit 1747.*

L'INSTANT DE LA MÉDITATION

Cet amusant travail, cette lecture aimable, *Quand on sçait joindre l'utile à l'agréable,*
De la sage Philis occupent le loisir, *L'innocence est toujours la baze du plaisir.*

 Lepicié.

A Paris chez L. Surugue Graveur du Roy rue des Noyers attenant le magazin de papier vis-à-vis St Yves. A. P. D. R.

H. 0m202. — L. 0m254.

Le tableau d'après lequel cette gravure a été faite figurait à l'exposition des tableaux du Louvre en 1743, sous le n° 57 et avec le titre : *Un tableau représentant le portrait de Mad. Le... tenant une brochure.*

Ce portrait est celui d'une Mme Lenoir, femme d'un ébéniste, marchand de meubles, grand ami de Chardin, et non l'épouse du lieutenant de police, comme le disent généralement les rédacteurs de Catalogues de ventes d'estampes. M. Lenoir, magistrat, lieutenant criminel et lieutenant de police de Paris, est né en 1732. Or Chardin exposait le portrait qui nous occupe ici en 1743. Ce magistrat se serait donc marié à onze ans, et se serait trouvé à un âge aussi tendre, ce qui n'est guère probable, investi d'une des fonctions municipales les plus importantes de la ville de Paris.

1er ÉTAT. Celui qui est décrit.
2e — Quelques épreuves portent sur une petite planche ajoutée après coup : *Dédié à M. Lenoir par son très-humble et très-obéissant serviteur et son amy J. B. S. Chardin.* Le reste comme à l'état décrit.

(B) Une petite reproduction sur bois de cette planche se trouve dans la *Gazette des Beaux-Arts*, livraison du mois de février 1864. Elle diffère de la composition originale par l'arrangement des accessoires. — Entourée d'un T. C., elle est sans aucunes lettres.

H. 0m061. — L. 0m075.

(c) Il existe également de cette planche une copie en manière noire par *Houston*. Nous ne l'avons jamais vue, aussi ne l'indiquons-nous que pour mémoire.

Mercure de France, octobre 1747. — Le sieur Surugue a gravé un tableau de M. Chardin qui représente une femme dans son cabinet. L'estampe est intitulée : L'INSTANT DE LA MÉDITATION. Le tableau, ainsi que tous ceux de M. Chardin, est d'une grande vérité, et digne de la réputation de cet habile peintre. L'estampe est fort bien gravée; les estampes de tableaux de M. Chardin réussissent toujours.

(*) — JEANNETON. — Voir ci-dessus la description de cette planche sous la rubrique : LA FONTAINE.

30 CATALOGUE DE L'ŒUVRE DE CHARDIN.

27. — *LE JEU DE L'OYE.*

(A) A G., dans un intérieur, un petit garçon coiffé d'un chapeau à trois cornes, de pr. perdu à D., est appuyé contre une table en X, recouverte d'un tapis, et sur laquelle est un jeu d'oye. Il compte ses points avec un jeton qu'il tient à la main. Devant lui, un second petit garçon, nu-tête, les deux bras croisés et appuyés sur la table, regarde le jeu attentivement. A D., une jeune fille, un bras passé par-dessus le dossier d'une chaise qu'elle appuie contre elle, la main tenant le cornet avec lequel se fait la partie. — T. C.

Peint par Chardin. *P. L. Surugue fils, sculp.* 1745.

<center>LE JEU DE L'OYE</center>

Avant que la carrière à ce jeu soit finie, *Enfants vous ne pouvés trop tôt y réfléchir ;*
Que de risques à craindre et d'écueils à franchir ; *C'est une image de la vie.*

<center>*Danchet.*</center>

Le tableau original est dans le Cabinet de M^r Chev. Despuechs.
A Paris chez L. Surugue Graveur du Roy, rue des Noyers attenant le magasin de papier vis-à-vis S^t Yves. A. P. D. R.

H. 0^m255. — L. 0^m307.

Le tableau d'après lequel cette gravure a été faite figurait à l'exposition des tableaux du Louvre en 1743, sous le n° 58 et avec le titre : *Un tableau représentant des Enfants qui s'amusent au jeu de l'oye.*
L'année 1746, M. Surugue le fils exposait au Louvre la gravure ci-dessus décrite.

1^{er} ÉTAT. Avant toutes lettres.
2^e — Celui qui est décrit.

(B) Petite reproduction sur bois dans l'*Histoire des Peintres*, de Charles Blanc. Dans le même sens que la gravure originale, elle est entourée d'un T. C., au bas duquel on lit à G. : *Bocourt del.;* au M. : *Chardin pin.;* à D. : *Carbonneau sc.*, et plus B. au M. : JEU DE L'OIE.

H. 0^m108. — L. 0^m129.

(C) Autre reproduction sur bois dans le *Magasin pittoresque*, tome 13, Décembre 1845. — A claire-voie. On lit en H., au M. : LE JEU D'OIE, et en B., également au M. : (*D'après Chardin.*)

H. 0^m130. — L. 0^m140.

28. — *(JEUNE DESSINATEUR).*

Un jeune dessinateur, de pr. à G., accoudé sur une table contre laquelle il s'appuie. Il a son chapeau sur la tête, un nœud de rubans tenant ses cheveux derrière sa tête. Il taille son crayon dont il appuie la pointe contre son pouce. Sur la table, un portefeuille à dessin où l'on voit une tête ébauchée sur une feuille de papier. — T. C. Figure à mi-jambes. Gravure anglaise à la manière noire.

Chardin pinxt. 1737. *J. Faber. fecit* 1740.

The happy youth whom strength of Genius firds
Who smit with science to fair Fame aspires,
Thro all her Windings nature, must pursue;
Nor quit the nymph till ne obtain the clue.
<center>*Lockman.*</center>
Sold by Faber at the golden Head Bloomsbury square

H. 0^m275 — L. 0^m223.

CATALOGUE DE L'ŒUVRE DE CHARDIN.

Le tableau d'après lequel cette gravure a été faite figurait à l'exposition des tableaux du Louvre en 1738, sous le n° 117 et avec le titre : *Un jeune dessinateur taillant son crayon.*

29. — (JEUNE FILLE A LA RAQUETTE).

Une jeune fille à mi-jambes, de pr. à G., coiffée d'un petit bonnet à fleurs, des perles aux oreilles, un ruban autour du cou, un tablier à plastron retenu à son corsage par des épingles. Une de ses mains, tenant un volant, est posée sur le haut d'une chaise; l'autre tient une grande raquette. Elle a le long du corps ses ciseaux et une petite pelote qui sont attachés et pendent au bout d'un ruban. — T. C.

Chardin pinx. *Lepicié sculp.* 1742.

Sans souci, sans chagrin, tranquille en mes désirs,
Une Raquette, et un Volant forment tous mes plaisirs.

A Lyon chès Gentot rue Mercière.

H. 0m235. — L. 0m185.

Le tableau d'après lequel cette gravure a été faite figurait à l'exposition des tableaux du Louvre en 1737, avec le titre : *Une petite fille jouant au volant.*

La *Petite Fille jouant au volant* est actuellement au musée de l'Ermitage à Saint-Pétersbourg.

1er ÉTAT. Épreuve d'eau-forte pure, avant toutes lettres.
2e — Épreuve terminée, avant toutes lettres.
3e — *Lepicié sculp.* 1742 n'existe pas. Le reste comme à l'état décrit.
4e — Celui qui est décrit.

30. — (LE JEUNE SOLDAT).

(A) Un jeune enfant, de pr. à G., vêtu d'une robe, coiffé d'un petit bonnet, la tête de 3/4, un tambour en sautoir autour du corps et pendu à un ruban; il tient de la main droite une baguette de tambour et de l'autre un petit moulin à papier au bout d'une gaule. A terre, à D., la deuxième baguette de tambour. — T. C.

Peint par Chardin. *Gravé par C. N. Cochin.*

Sans soucis, sans chagrin, tranquille en mes désirs,
Un moulin, un tambour, forment tous mes plaisirs.
A Paris chez Cochin, graveur du Roy rüe St Jacques. Avec P. D. R.

H. 0m206. — L. 0m175.

(B) Petite reproduction sur bois dans l'*Histoire des Peintres*, de Charles Blanc. Dans le même sens que l'estampe originale, elle est entourée d'un T. C., au bas duquel on lit à G. : *Chardin p.*; au M. : *Bocourt;* à D. : *Lavielle.*

H. 0m872. — L. 0m062.

Le tableau original d'après lequel cette gravure a été faite figurait à l'exposition des tableaux du Louvre en 1737, sous le titre : *Un petit enfant avec des attributs de l'enfance.*

1er ÉTAT. Épreuve d'eau-forte pure, avant toutes lettres.
2e — Celui qui est décrit.

31. — *LE JEUNE SOLDAT.*

Un petit garçon, habillé d'une grande robe brochée de fleurs, debout, de 3/4 à D. Il tient d'une main la baguette d'un tambour qu'il porte au bout d'un cordon, en travers du corps, et qui pend le long de son côté droit. De l'autre main il tient un moulin à papier fixé au bout d'un long bâton. A D., sur un perchoir, un perroquet tenant une cerise dans sa patte. A G., par terre, la deuxième baguette de tambour. — T. C.

Chardin pin.

LE JEUNE SOLDAT

Ce moulin ne marque pas mal,
Que ta tête est un peu légère,
Mais ce tambour est un signal,

Qui nous dénote bien ton humeur militaire,
Et, mon cher Colinet, j'espère
De te voire quelque jour un fameux maréchal.

A Paris chez Basset rue St Jacques.

H. 0m204. — L. 0m180.

(*) *LA LEÇON DE LA SŒUR AINÉE.* — Voir ci-dessous la description de cette planche sous la rubrique : La Maitresse d'École.

32. — *ANDRÉAS LEVRET.*

De 3/4 à D., en buste. Il a une perruque à marteaux dont une grande boucle de derrière revient en avant sur son épaule gauche. — Médaillon entouré d'un rectangle imitant la pierre, avec tablette inférieure en forme de piédouche. Autour du médaillon on lit en exergue : *Andreas Levret è colleg. et Acad. Reg. chirg. Paris. anno Domini.* MDCCLIII.

Viro in arte obstetricia celebri
in Germaniæ amicitiæ Tesseram ponit.

Henr. Crantz. Med. Doct. I. M. Imp. Pens.

Peint par Chardin en 1746. *Louis le Grand.* 1760.

H. 0m85. — L. 0m70.

Le portrait d'après lequel cette gravure a été faite figurait à l'exposition des tableaux du Louvre en 1746, sous le n° 74 et avec le titre : *Le Portrait de Mr Levret de l'Académie Rle de chirurgie.*

1er État. Il existe une autre gravure de ce portrait absolument semblable à celle décrite ci-dessus, avec cette différence qu'à la place du nom du graveur : *Louis le Grand*, on lit : *Gravé à Paris par Ant. Schlchter Pens. de S. M. Imple.* 1758.

2e — Celui qui est décrit.

33. — *ANT. LOUIS.*

(A) Portrait en buste, tourné de pr. à D., la tête légèrement de 3/4. Il a une perruque, un jabot et une cra-

vate de mousseline blanche. — Médaillon avec, en H., au M., un nœud de rubans. Encadrement rectangulaire avec tablette inférieure.

ANT. LOUIS, secrétaire perpétuel de l'Académie Royale de Chirurgie, professeur et censeur Royal, Chirurgien consultant des armées du Roy, de la Société R^{le} des sciences de Montpellier & Inspecteur des Hopitaux militaires et de charité du Royaume Docteur en droit de la Faculté de Paris, Avocat en Parlement.

Peint par J. S. Chardin P^{ère} du Roy. *Gravé par S. C. Miger. en 1766.*

H. 0m115. — L. 0m096.

Le tableau d'après lequel cette gravure a été faite figurait à l'exposition des tableaux du Louvre en 1757, sous le n° 35 et avec le titre : *Le Portrait en médaillon de M^r Louis, professeur et Censeur R^{al} de chirurgie*.

(B) Il existe de cette gravure un autre tirage avec de notables différences. Dans ce nouvel état, la planche primitive a été rognée par le bas, et la tablette où sont inscrites les qualités du personnage représenté est beaucoup plus petite. De plus, la mention de ces qualités ne comprend que les trois premières lignes et s'arrête après le mot *Montpellier*. Les caractères d'imprimerie avec lesquels sont inscrits les noms des artistes sont tout autres, et enfin la queue de la perruque qui pend sur le dos du personnage est d'un dessin différent.

Il existe de cette 2^{me} planche un : 1^{er} ÉTAT. Avant les lignes qui sont sur la tablette. Le reste comme à l'état décrit.
 2^e — Celui qui est décrit.

H. 0m115. — L. 0m096.

(C) Il a été fait une réduction du portrait (A). Ici il est tourné à G. — Médaillon avec encadrement et tablette inférieure. — En H., à D., au-dessus de l'encadrement : n° 80.

ANTOINE LOUIS

Secrétaire perpétuel de l'Académie Royale de Chirurgie Professeur et Censeur Royal, Chirurgien consultant des armées du Roi; de la Société R^{le} des sciences de Montpellier Inspect^r des Hop^{aux} milit^{es} et de charité du R^{me}. Doct^r en droit de la Faculté de Paris, avoc^t au Parl^t.

Présenté à M^r Louis en 1778. *Dessiné et gravé par Dupin.*

A Paris chez Esnauts et Rapilly rue S^t Jacques à la ville de Coutances. A. P. D. R.

H. 0m087. — L. 0m070.

1^{er} ÉTAT. Avant toutes lettres.
2^e — Avant le numéro qui est à D., en H. de la planche. Le reste comme à l'état décrit.
3^e — Celui qui est décrit.

(b) Il existe enfin un autre petit portrait en buste d'ANT. LOUIS, de 3/4 à D., assez mal gravé et reproduit certainement d'après le portrait ci-dessus (c), dessiné et gravé par Dupin. — Médaillon avec encadrement rectangulaire et tablette inférieure.

ANTOINE LOUIS

Secrétaire perpétuel de l'Académie Royale de Chirurgie, Professr Et Censeur Royal, Chirurgien consultant des armées du Roy de la Société Royale des sciences de Montpellier, Inspecteur des Hopitaux militaires et de Charité du Royaume, docteur en droit de la Faculté de Paris, avocat en Parlement.

Binet del. *Le Beau sculp.*

H. 0m097. — L. 0m074.

34. — LA MAITRESSE D'ÉCOLE.

(A) A G. et de pr. à D., une jeune fille, coiffée d'un petit bonnet à rubans posé sur le haut de la tête, montre avec une grande épingle à tête les lettres de l'alphabet à un petit enfant qui est devant elle, et qui appuie son bras sur la tablette supérieure d'un petit buffet placé entre les deux personnages, qui sont à mi-jambes. — T. C.

Peint par Chardin. *Gravé par Lépicié 1740.*

LA MAITRESSE D'ÉCOLE

Si cet aimable enfant, rend bien d'une maitresse,
L'air sérieux, le dehors imposant,
Ne peut-on pas penser que la feinte et l'adresse,
Viennent au sexe, au plus tard en naissant.

Lepicié.

A Paris chez L. Surugue Graveur du Roy, rue des Noyers vis-à-vis le mur de St Yves. Avec privilège du Roy.

H. 0m174. — L. 0m202.

Le tableau d'après lequel cette gravure a été faite figurait à l'exposition des tableaux du Louvre en 1740, sous le n° 68 et avec le titre : *La petite maîtresse d'école.*
La même année et à la même exposition, M. Lepicié exposait la gravure ci-dessus décrite.

1er ÉTAT. Avant les contre-tailles sur le haut du bonnet. Le reste comme à l'état décrit.
2e — Celui qui est décrit.
3e — *Gravé par Lépicié* au lieu de : *Gravé par Lépicié 1740.*, et avec : *A Paris chès la Ve de Fr. Chéreau rue S. Jacques aux 2 Piliers d'or* au lieu de : *A Paris chez L. Surugue....* etc. Le reste comme à l'état décrit.

(B) Il a été fait de la planche (A) une mauvaise copie, en contre-partie, à peu près de la même grandeur, qui ne diffère que par le tirage, qui est exécrable, et par la disposition de la lettre, qui est tout autre. — T. C.

Peint par S. Chardin. *Simon Duflos sculp.*

LA MAITRESSE D'ÉCOLE

Si cet aimable enfant, rend bien d'une maitresse,
L'air sérieux, le dehors imposant,
Ne peut-on pas penser que la feinte et l'adresse
Viennent au sexe, au plus tard en naissant.

Ce Vend à Paris. *Rûe St Jacques.*

H. 0m190. — L. 0m200.

CATALOGUE DE L'ŒUVRE DE CHARDIN.

(c) Petite reproduction sur bois dans *Le Magasin pittoresque*, tome 29, décembre 1861, page 407. Cette petite pièce, en contre-partie de la gravure originale (A), est entourée d'un T. C. au-dessous duquel on lit en B., à G. : *Gauchard sc.;* plus B., au M. : LA LEÇON DE LA SŒUR AINÉE. — *Dessin d'Hedamard d'après Chardin.*

Mercure de France, octobre 1740. — LA MAITRESSE D'ÉCOLE. Petite estampe en hauteur, très-bien gravée par M. Lepicié d'après M. Chardin. Elle se vend chez Surugue, graveur du Roi, rue des Noyers, vis-à-vis Saint-Yves.

(*) — *MARCHAND DE VIN SOUS LOUIS XV.* — *Voir ci-dessus la description de cette planche sous la rubrique :* LE GARÇON CABARETIER.

35. — *LA MÈRE LABORIEUSE.*

(A) Dans un intérieur bourgeois de l'époque, à D., assise sur une chaise, de pr. à G., une jeune mère, coiffée d'un bonnet par-dessus lequel elle a un fichu en marmotte, tient des deux mains, sur ses genoux, une tapisserie dont sa petite fille, que l'on voit devant elle à G., les yeux baissés, tient des deux mains l'autre bout. Par terre, à D., une grosse boîte avec une pelote à épingles et un carlin couché auprès. A G., un dévidoir autour duquel est un écheveau de laine dont la pelote est dans l'une des mains de la jeune femme. Au fond, un paravent. — T. C.

J. B. Siméon Chardin pinxit. *Lépicié sculpsit* 1740.

LA MÈRE LABORIEUSE

Un rien vous amuse ma fille, *Croyez-moi, fuiez la paresse,*
Hier ce feuillage était fait, *Et goûtez cette vérité,*
Je vois par chaque point d'éguille *Que le travail et la sagesse,*
Combien votre esprit est distrait. *Valent les biens et la beauté.*

 Lépicié.

Le Tableau original est placé dans le Cabinet du Roy.
A Paris chez l'auteur au coin de l'abreuvoir du quay des Orfèvres.
et chez L. Surugue Graveur du Roy rue des Noyers, vis-à-vis le mur de S. Yves. Avec Privilège du Roy.

H. 0^m320. — L. 0^m250.

Le tableau original, d'après lequel cette gravure a été faite, figurait à l'exposition des tableaux du Louvre en 1740, sous le n° 60 et avec le titre : *La Mère laborieuse.*

L'année suivante, M. Lepicié, secrétaire et historiographe de l'Académie, exposait au Louvre la gravure dont nous donnons ci-dessus la description.

Le tableau représentant la *Mère laborieuse* est actuellement au Louvre, où il est catalogué dans la notice des tableaux de l'École française, sous le n° 98 et avec son titre. Peint sur toile de 0^m48 de H. sur 0^m38 de L. Il provient de la collection du roi Louis XV. Il en existe une réplique originale au musée de Stokholm.

1^{er} ÉTAT. Avant la retouche. Dans cet état, une petite marguerite que l'on voit à terre à gauche près du dévidoir est complétement blanche. Le reste comme à l'état décrit.

2^e — Après la retouche. La marguerite est recouverte de traits de burin et complétement dans l'ombre.

(B) Reproduction de la gravure originale (A). Les différences ne portent que sur la disposition de la lettre. — T. C.

J. B. Siméon Chardin Pinxit. *Lépicié sculpsit.*

LA MÈRE LABORIEUSE

Un rien vous amuse ma fille,
Hier ce feuillage était fait,
Je vois par chaque point d'éguille,
Combien votre esprit est distrait.

Croiez moi, fuiez la paresse,
Et goûtez cette vérité
Que le travail et la sagesse,
Valent les biens et la beauté.

Lépicié.

Le Tableau original est placé dans le Cabinet du Roy.
A Paris chès la Vᵉ de Fr. Chéreau rue S. Jacques aux 2 Piliers d'or. — Privilège du Roy.

(C) Reproduction exacte de la gravure originale (A). Les différences ne portent que sur la disposition de la lettre. — T. C.

J. B. Siméon Chardin Pinx. *. Lemoine sculp.*

LA MÈRE LABORIEUSE

Un rien vous amuse, ma fille
Hier ce feuillage était fait,
Je vois par chaque point d'aiguille,
Combien votre esprit est distrait.

Croyez-moi, fuyez la paresse,
Et goûtez cette vérité,
Que le travail et la sagesse
Valent les biens et la beauté.

Lépicié.

Le Tableau original est placé dans le Cabinet du Roy.
Se vend à Paris chez Duval rue Sᵗ Martin.

(D) Reproduction exacte de la gravure originale (A). Les différences ne portent que sur la disposition de la lettre. — T. C.

J. B. Siméon Chardin pinxit.

LA MÈRE LABORIEUSE

Un rien vous amuse ma fille,
Hier ce feuillage était fait,
Je vois par chaque point d'aiguille
Combien votre esprit est distrait.

Croyez-moi, fuyez la paresse,
Et goûtez cette vérité,
Que le travail et la sagesse,
Valent les biens et la beauté.

Lépicié.

Le Tableau original est placé dans le Cabinet du Roi.

(E) Réduction en contre-partie de la gravure originale (A). Ici la planche est entourée d'un encadrement

cintré en H. et surmonté de deux parties triangulaires formant avec l'encadrement cintré un ensemble rectangulaire.

Peint par S. Chardin.

LA MÈRE LABORIEUSE

Un rien vous amuse ma fille,	Croyés-moi fuiés la paresse
Hier ce feuillage était fait,	Et goûtés cette vérité
Je vois par chaque point d'aiguille	Que le travail et la sagesse
Combien votre esprit est distrait.	Valent les biens et la beauté.

H. 0m244. — L. 0m174.

(F) Petite copie à l'eau-forte, en contre-partie de l'estampe originale. Elle est entourée d'un T. C. au bas duquel on lit, à G. : *Chardin*. Cette copie fait partie d'une suite de six pièces gravées à l'eau-forte par Ch. Jacques, d'après les estampes originales de Chardin ayant pour titres : *Le Bénédicité, L'Écureuse, La Gouvernante, Le Négligé ou Toilette du matin*, et *La Pourvoyeuse*.

H. 0m140. — L. 0m110.

Mercure de France, décembre 1740. — LA MÈRE LABORIEUSE. Estampe en hauteur, gravée par M. Lépicié d'après le tableau original de M. Chardin qui est dans le cabinet du Roy. Cette estampe est bien digne du tableau, puisqu'elle est parfaitement au gré de tout le monde et même des connaisseurs les plus difficiles et les plus délicats. Cette estampe se vend chez l'auteur, au coin de l'abreuvoir du quay des Orfèvres, et chez L. Surugue, graveur du Roy, rue des Noyers, vis-à-vis le mur Saint-Yves. On lit ces vers au bas : Un rien vous amuse.... etc. (voir ci-dessus). Ces vers sont de M. Lépicié. Ils expriment très-bien le sujet du tableau.

Voici d'autres vers à M. Chardin dont les traits de louange nous ont paru aussi vrais que bien tournés, sur le même sujet et sur son pendant dont nous avons déjà parlé sous le titre de BÉNÉDICITÉ, et que le même M. Lépicié doit graver d'après le tableau original qui est aussi dans le cabinet du Roy.

VERS D'UN PROFESSEUR DU COLLÉGE DU PLESSIS,

A M. Chardin, peintre de l'Académie Re de Peinture, sur les deux Tableaux qu'il a faits pour le Roy.

Sage rival de la nature,
Par quel heureux talent sais-tu plaire à nos yeux?
 Chardin, tout vit dans ta peinture,
 Tout est riant, ingénieux.
D'un nouveau goût, inventeur et modèle,
 Tu montres la carrière et remportes le prix.
Que j'aime ton dessin et ce pinceau fidèle,
Qui sait avec tant d'art placer le coloris.
 Oui, c'est la nature, c'est elle!
A sa simplicité je reconnais ses traits ;
 Mes yeux la trouveraient moins belle
 Si tu l'ornais de plus d'attraits.
D'une mère laborieuse
Quel pinceau délicat pourrait comme le tien
Tracer l'air imposant et l'austère maintien?
Un enfant hypocrite écoute la grondeuse ;
Mes yeux de cet enfant sont ravis, enchantés ;
C'est à peindre cet âge, orné de l'innocence,
Que tu fais éclater tes plus vives beautés ;
 Chardin, c'est à l'aimable enfance
Que tu dois de ton art les traits les plus vantés.
 Près d'une sage gouvernante
 Ici la toile me présente

Deux enfants dont l'air seul annonce la candeur.
Le dîner les attend ; mais il faut au Seigneur
 Un petit mot préliminaire.
Le frère joint les mains, et, d'un ton bégayant,
 Prononçant la courte prière,
Jette sur le potage un œil impatient.
D'un air modeste et fin sa sœur le considère.
Quelle naïveté dans ces tendres objets!
Le connaisseur que ton ouvrage attire,
Chardin, n'est jamais las d'en contempler les traits,
Empressé, curieux, il regarde, il admire,
Sourit à ces enfants, et se laissant charmer,
Sent encore bien, plus qu'il ne peut exprimer.
Mais pourquoi m'étonner que tes heureux ouvrages,
Du public éclairé remportent les suffrages?
Ton pinceau travaillait pour ce séjour pompeux
Où le goût rassembla de ces maîtres fameux,
Des Le Brun, des Mignard, les savantes merveilles.
 Pour prix de tes charmantes veilles,
Parmi tous ces grands noms, le tien sera compté :
Tel auprès des auteurs d'*Andromaque* et d'*Horace*,
La Fontaine est assis au sommet du Parnasse,
Et jouit avec eux de l'immortalité.

36. — (NATURE MORTE. LE GOBELET D'ARGENT).

Sur le premier plan, un gobelet de métal, deux pêches, deux cerises et une amande. Au fond à G., une bouteille. T. C. — Signé en B., à D., à la pointe, dans l'intérieur du dessin : *J. G. 52.*

Imp. Delâtre Paris.

H. 0m261. — L. 0m184.

Eau-forte exécutée par M. J. de Goncourt, d'après un tableau de Chardin qui faisait alors partie de la collection Laperlier. Elle sert à illustrer *Chardin, Étude par Edmond et Jules de Goncourt. Paris. E. Dentu,* 1864.

1er ÉTAT. Eau-forte pure, sans signature.
2e — Avec les travaux terminés, et la signature.

Cette eau-forte a été exposée au salon de 1863, sous le titre : *Fruits et objets de table.*
On la retrouve dans une publication récente intitulée : *Eaux-fortes de Jules de Goncourt. — Notice et Catalogue par Philippe Burty. Paris, Librairie de l'Art,* 3, *Chaussée-d'Antin. Librairie Charles Delagrave,* 58, *rue des Écoles.* 1876.
Dans cette publication, elle porte en B. du T. C., à G., le numéro 7 ; et on lit à D. : *Imp. F. Liénard,* au lieu de : *Imp. Delâtre, Paris.* Le reste comme à l'état décrit.

37. — (NATURE MORTE. LE CHAUDRON).

(A) Sur une table de pierre, un chaudron avec une écumoire posée sur le couvercle. A D., un pot avec un couteau. A G., un petit vase de terre, une botte de poireaux, des œufs et une salière de bois. — T. C. En H., à D., au-dessus du T. C. : *I*; à G. : *LL.*

Chardin pinxt. *Imp. Lemercier à Paris.* *Soulange Teissier del.*

H. 0m195. — L. 0m156.

Lithographie faite d'après un tableau ayant appartenu à M. Laperlier et que l'on retrouve ensuite à la vente Laurent-Richard.

LE CHAUDRON.

(B) Il a été fait de ce tableau, sous ce titre, une petite gravure sur bois en contre-partie de la lithographie ci-dessus décrite. Elle sert à illustrer un article sur la collection Laurent-Richard, paru dans la *Gazette des Beaux-Arts* du 1er mars 1873. Elle est entourée d'un T. C.

H. Rousseau del. *E. Bœtzel sc.*

LE CHAUDRON, *d'après Chardin*

H. 0m060. — L. 0m073.

38. — LE NÉGLIGÉ ou TOILETTE DU MATIN.

(A) Dans un intérieur, une jeune femme, de pr. à D., ayant sur les épaules un mantelet dont le capuchon est

CATALOGUE DE L'ŒUVRE DE CHARDIN.

relevé sur sa tête, est en train de coiffer sa petite fille qui, debout près d'elle et tenant d'une main son manchon, jette un coup d'œil de côté vers une glace placée sur une table de toilette à D. Sur cette table est un chandelier avec différents ustensiles de toilette; par terre, à G., une bouillotte, et dans le fond, sur un petit meuble encoignure, une pendule. — T. C.

Peint par Chardin. *Gravé par Le Bas 1741.*

LE NÉGLIGÉ
ou
TOILETTE DU MATIN

Avant que la Raison l'éclaire	Tiré du Cabinet de Monseigneur le Comte	Dans le désir et l'art de plaire
Elle prend du miroir les avis séduisans	de Tessin.	Les Belles je le vois ne sont pas assez enfans.
		Pesselier.

A Paris chez J. P. Le Bas Graveur du Roy, dans la porte cochère au bas de la rue de la Harpe. Avec Privilège du Roy.

H. 0^m320. — L. 0^m250.

Le tableau d'après lequel cette gravure a été faite figurait à l'exposition des tableaux du Louvre en 1741, sous le n° 71 et avec le titre : *Un tableau représentant le négligé, ou toilette du matin, appartenant à M. le C^{te} de Tessin.* L'année suivante, M. Le Bas exposait au Louvre la gravure dont nous donnons ci-dessus la description.

1^{er} ÉTAT. Avant toutes lettres.
2° — Celui qui est décrit.

Le Négligé ou Toilette du matin est actuellement au Musée de Stockholm.

———

(B) Copie à l'eau-forte en contre-partie avec quelques légères touches de burin. Cette eau-forte diffère de l'estampe originale, notamment dans l'ombre portée de la bouillotte qui est sur le parquet et dans le ton général de la planche. — T. C. De plus, toutes les inscriptions qui sont au-dessous du T. C. sont à la pointe sèche.

Chardin pinx.

LE NÉGLIGÉ
ou
TOILETTE DU MATIN.

| Avant que la raison l'éclaire, | Dans le désir et l'art de plaire |
| Elle prend du miroir les avis séduisans. | Les Belles je le vois ne sont jamais Enfans. |

H. 0^m320. — L. 0^m252.

———

(c) Copie à la manière noire anglaise, en contre-partie; les personnages sont ici beaucoup plus gros, et nullement dans le sentiment de la gravure primitive. Je n'ai vu cette estampe que rognée au T. C. Je ne puis qu'en signaler l'existence, sans pouvoir donner sur elle d'autres renseignements.

———

(D) Petite reproduction dans le même sens que l'estampe originale, et servant à illustrer le chapitre de

costumes et modes dans *le XVIII° siècle de Paul Lacroix (Bibliophile Jacob)*, page 489. Elle est entourée d'un fil, au-dessous duquel on lit en B., au M. : *Fig. 295, le Négligé du matin; d'après Chardin.*

H. 0ᵐ115. — 0ᵐ091.

(E) Il existe de la planche (A) une petite copie à l'eau-forte et en contre-partie. Elle est entourée d'un T. C., au bas duquel on lit à G. : *Chardin*. Cette eau-forte fait partie d'une suite de six planches gravées par Ch. Jacques, d'après les estampes originales de Chardin ayant pour titres : *Le Bénédicité, L'Écureuse, La Gouvernante, La Mère laborieuse,* et *La Pourvoyeuse*.

Mercure de France, octobre 1741. *Compte rendu du salon...* de M. Chardin, académicien : 1° Un tableau représentant : LE NÉGLIGÉ OU TOILETTE DU MATIN, appartenant à M. le comte de Tessin. M. Chardin ne cesse de recevoir des éloges du public, qui saisit facilement des actions simples et naïves qu'il lui présente. Rien n'est plus simple, en effet, ni plus heureusement saisi, que l'action d'une mère attentive qui attache une épingle à la coiffure de sa fille. Quelque chose de plus piquant encore, c'est le mouvement du cœur d'un enfant que l'habile peintre a trouvé l'art d'exprimer par un regard que la petite fille lance dans un miroir comme à la dérobée pour satisfaire sa petite vanité, et voir par elle-même si les soins de sa chère mère l'ont embellie. Le second tableau, qui représente un jeune homme qui s'amuse à faire un château de cartes, a eu aussi ses approbateurs.

Mercure de France, décembre 1741. — LE NÉGLIGÉ OU TOILETTE DU MATIN, estampe en hauteur gravée par M. Le Bas, chès lequel elle se vend rue de la Harpe, *d'après* le tableau original de M. Chardin, exposé dans le dernier salon, lequel tableau a été généralement applaudi. On en peut voir la description dans le *Mercure* d'octobre, à l'article du salon du Louvre. L'intelligent graveur est parfaitement entré dans l'esprit du sujet qui y est traité, et le débit rapide de cette estampe prouve bien qu'elle est du gré du public. Pour l'intelligence des vers de M. Pesselier, qu'on lit au bas de cette estampe, il faut remarquer que le principal personnage est une mère attentive qui raccommode la cornette de sa fille, tandis que la jeune personne observe dans le miroir les soins que prend sa mère pour l'embellir.

Voici d'autres vers sur le même sujet et du même auteur qui nous sont tombés sous les yeux et que nous croyons devoir insérer ici. Il est bon que le lecteur soit instruit que le tableau qui a donné lieu à cet ingénieux morceau de poésie est dans le cabinet de M. le Comte de Tessin.

A Monsieur Chardin, Peintre de l'Académie Royale de Peinture.

Quoi! ton art ne serait qu'une belle imposture?
Non, non, ta main en fait une réalité.
 Ce n'est point cet art tant vanté
Que j'admire chez toi, Chardin, c'est la nature.
Par quel charme, dis-moi, sais-tu dans ta peinture
 Fixer l'aimable vérité,
Déesse invariable et pourtant fugitive
Qui, trompant notre habileté,
Échappe si souvent à l'assiduité
De la main la plus attentive?
On est d'abord séduit par sa naïveté,
 On la cherche, on la cultive,
 Pour l'acquérir on se captive;
 Vain espoir dont on est flaté (*sic*).
 On ne voit qu'à l'extrémité
Que la muse la plus rétive
Est celle qui préside à la simplicité.
 C'est une impérieuse reine,

Dont fort peu de sujets éprouvent la bonté;
Ou, si tu veux encore, une fière beauté,
Que le plus tendre amant ne gagne qu'avec peine,
 Et perd avec facilité.
Pour toi, ne t'en plains pas, elle t'a bien traité;
Jamais à tes désirs elle ne fut rebelle,
Et ton amour pour cette belle
Ne peut lui reprocher une infidélité.
Mais où vais-je... en ces vers par quel zèle emporté?
Je voulais te louer, quelle témérité!
 As-tu besoin de mon suffrage?
Tu reçois du public un encens mérité,
Et ce qui doit encore animer ton courage,
Tessin, pour un public digne d'être compté,
Tessin, dont le seul nom peut munir un ouvrage
 Du sceau de l'immortalité,
De ton heureux talent reconnaît la beauté.

39. — L'ŒCONOME.

Dans un intérieur bourgeois de l'époque, une jeune femme, de 3/4 à G., assise devant une table. Elle tient d'une main, sur son genou, son livre de dépenses qu'elle consulte. Son autre main, tenant une plume, est posée

sur un papier placé sur la table, où l'on voit un gros encrier. A G., par terre, un pain de sucre, un paquet de chandelles et diverses autres provisions. A D., un panier avec des bouteilles de vin. — T. C.

Chardin pinx. *J. Ph. Le Bas sculp. an. 1754.*

L'ŒCONOME

Quel prodige! une femme à des soins plus flatteurs,
Dérobe un temps qu'elle donne au ménage,
Ce Tableau simple du vieux âge,
Est pris dans la nature et non pas dans nos mœurs.

Tiré du Cabinet du Roy de Suède, désiné par Renn, d'après le Tableau original.
A Paris chez J. Ph. Le Bas graveur du Cabinet du Roy rue de la Harpe.

H. 0ᵐ323. — L. 0ᵐ254.

M. Le Bas, graveur du Roi, académicien, exposait au Louvre, en 1755, la gravure dont nous donnons ci-dessus la description.

1ᵉʳ ÉTAT. Avant toutes lettres.
2ᵉ — Celui qui est décrit.

L'Œconome est actuellement au Musée de Stockholm.
Une ébauche de ce tableau figure dans le cabinet de M. E. Marcille.

39.ᵇⁱˢ — LES OSSELETS.

Une jeune femme, debout près d'un étal de cuisine, sur lequel elle appuie une de ses mains. Elle lance de l'autre une balle en l'air. Sur l'étal, quatre osselets. Elle a un collier de perles autour du cou, un tablier avec plastron sur la poitrine, et autour de la ceinture un cordon retenant une paire de ciseaux. — T. C. Personnage à mi-jambes.

Chardin pinx. *Fillœul sculp.*

LES OSSELETS

Déjà grande et pleine d'attraits, *Et désormais vous êtes faite*
Il vous est peu séant, Lisette, *Pour rendre un jeune amant heureux,*
De jouer seule aux osselets, *En daignant lui céder quelque part dans vos jeux.*

A Paris chez Fillœul à l'entrée de la rue du Fouarre, au bâtiment neuf par la rüe Galande.

Mercure de France, décembre 1739. — Il paraît depuis peu deux petites estampes en hauteur, figures à mi-corps, dans le goût de Girardow, gravées par le sieur Fillœul d'après M. Chardin. Dans l'une, c'est une jeune personne qui joue aux osselets, et dans l'autre un jeune homme qui fait des boules de savon. Ces estampes se vendent à l'entrée de la rue du Fouarre, près la rue Galande, chez Fillœul.

40. — (*L'OUVRIÈRE EN TAPISSERIE*).

Dans un intérieur, une jeune femme assise sur une chaise de paille, de 3/4 à G., la tête de pr., vient de se baisser pour prendre dans une corbeille qui est à ses pieds un peloton de laine qu'elle tient à la main. Elle a son

ouvrage sur les genoux. A G., une table contre laquelle est posée une aune et sur laquelle on voit une pelote à épingles. Encadrement.

<div style="text-align:center">
Gravé d'après le tableau original de M^r Chardin

Peintre ordinaire du Roy.

Conseiller et Trésorier de l'Académie Royale de Peinture et sculp.

Par Jean Jacques Flipart en 1757.

A Paris chez Laurent Cars graveur du Roy rue S. Jacques vis-à-vis le collège du Plessis. A. P. D. R.
</div>

<div style="text-align:center">H. 0^m262. — L. 0^m188.</div>

Le tableau d'après lequel cette gravure a été faite figurait à l'exposition des tableaux du Louvre en 1759. Il y était exposé avec son pendant, *Un jeune dessinateur*, sous le n° 39 et avec le titre suivant : *Deux petits tableaux d'un pied de haut sur sept pouces de large; l'un représente un jeune dessinateur, l'autre une fille qui travaille en tapisserie. Ils appartiennent à M^r Cars père, graveur du Roi.* Ces deux tableaux, exposés en 1759, étaient évidemment déjà depuis quelques années en la possession de M. Cars, pour avoir été gravés par Flipart en 1757.

Chardin avait déjà traité deux fois le même sujet en 1738; car nous trouvons à l'exposition des tableaux du Louvre de cette année, sous le n° 21 : *Un tableau représentant une jeune ouvrière en tapisserie, par M. Chardin*, et sous le n° 26 : *Un tableau représentant une ouvrière en tapisserie qui choisit de la laine dans son panier.*

M. Flipart, agréé, exposait au Louvre, en 1757, la gravure dont nous donnons ci-dessus la description.

1^{er} ÉTAT. Épreuve d'eau-forte pure, avant toutes lettres, et entourée d'un simple T. C.
2^e — Épreuve terminée, avant l'encadrement et avant toutes lettres.
3^e — Celui qui est décrit.

L'Ouvrière en tapisserie est actuellement au Musée de Stockholm.

Mercure de France, décembre 1757. — LA DÉVIDEUSE et LE DESSINATEUR. L'une et l'autre gravées par le sieur Flipart, d'après M. Chardin. Ces deux nouvelles estampes, qui méritent des éloges, se vendent chez M. Cars.

41. — (*L'OUVRIÈRE EN TAPISSERIE*).

(A) C'est le même sujet que celui de la pièce ci-dessus, mais en contre-partie. L'épreuve, comme *faire*, est si différente que nous avons cru nécessaire de lui donner un numéro spécial. Imprimée en couleurs, à la façon d'un tableau, par le sieur Gautier Dagotti, elle est entourée d'un T. C. On lit en H., à G., dans l'intérieur de la planche : *M. Chardin P.*, et en B., à D. : *S. Gautier*.

<div style="text-align:center">H. 0^m210. — L. 0^m154.</div>

Le petit tableau de *L'Ouvrière en tapisserie*, ainsi que son pendant *Le Dessinateur*, gravés tous deux par G. Dagotti, font partie de la collection de feu M. C. Marcille, collection qui doit passer prochainement à l'hôtel des ventes.

Mercure de France, janvier 1743. — Le sieur Gautier Dagotti, seul graveur privilégié du Roi dans le goût des estampes coloriées, vient de faire paraître quatre nouveaux morceaux, dont le troisième représente une jeune brodeuse, ouvrière en tapisserie, d'après M. Chardin, avec son pendant, d'après le même auteur, représentant un jeune dessinateur, assis par terre, dessinant sur un portefeuille. Les dimensions de ces deux derniers morceaux sont de 7 pouces de H. sur 5 de large. Le sieur Gautier fait tous les jours de nouveaux progrès dans ce nouvel art d'imprimer les tableaux. Ses ouvrages sont très-recherchés et ont un fort grand débit. Sa demeure est toujours rue Saint-Honoré, vis-à-vis les pères de l'Oratoire, chez le sieur Le Bon.

Mercure de France, mai 1745. — *Catalogue raisonné des différens effets curieux et rares contenus dans le cabinet de feu M. le chevalier de La Roque, par E. F. Gersaint.*

Dans ce catalogue nous trouvons mentionné, article 39 : deux petits tableaux de cinq pouces de large sur sept de haut, peints sur bois par M. Chardin, dont l'un représente une jeune fille qui travaille en tapisserie, et l'autre un jeune dessinateur vu de dos. Ces deux tableaux furent remis, du vivant de M. de La Roque, à l'auteur des tableaux imprimés pour être gravés en

couleur, et l'auteur les donna au public, avec le goût, la couleur et le dessein que l'on voit dans les originaux de la même grandeur.

(B) Il existe une copie de la pièce ci-dessus (A) en contre-partie. Elle est entourée d'un T. C.

Chardin pinx. *E. Cecile Magimel sculp.*

H. 0m177. — L. 0m154.

M. Hédouin dans son *Œuvre gravée de Chardin* mentionne cette pièce avec le titre : L'AMUSEMENT UTILE. Nous n'avons jamais rencontré cette gravure avec ce titre, par la raison que les épreuves que nous en avons vues étaient toujours rognées. Aussi ne l'indiquerons-nous que pour mémoire, ne voulant pas, comme nous l'avons dit plus haut, nous départir de la règle absolue que nous nous sommes imposée de ne décrire que *de visu*.

42. — LE PEINTRE.

Un singe assis sur un escabeau, de 3/4 à G., la tête presque de face, en train de peindre sur une toile posée sur un chevalet devant lui. A G., sur un meuble, une molette placée sur une pierre à broyer les couleurs, une statuette d'enfant, etc. Par terre, une cruche et un petit récipient pour mettre l'huile à peindre et l'essence. — T. C.

J. B. Simeon Chardin pinxit. *P. L. Surugue filius sculp.* 1743.

LE PEINTRE

Le singe imitateur exact ou peu fidèle, *Et tel homme icy bàs, est le peintre de l'un*
Est un animal fort commun, *Qui sert à l'autre de modèle.*

 Pesselier.

A Paris chez Surugue Graveur du Roy, rue des Noyers à coté du Magasin de papier vis à vis St Yves. Avec Privil. du Roi.

H. 0m278. — L. 0m228.

Le tableau d'après lequel cette gravure a été faite figurait à l'exposition des tableaux du Louvre en 1740, sous le n° 58 et avec le titre : *Un tableau représentant un singe qui peint.*
M. Surugue le fils exposait au Louvre, en 1743, la gravure dont nous donnons ci-dessus la description.
Le Peintre est actuellement au Louvre dans la Collection Lacaze. Il est catalogué dans la Notice de cette collection avec la mention suivante : « N° 172. — *Le Singe peintre*. — Il est assis devant un chevalet et copie une statuette d'enfant. Il porte un tricorne à plume et un habit brun rouge galonné d'or. A terre, un portefeuille et une cruche.

Toile. — H. 0m72. — L. 0m60.

Collection de J. B. Lemoyne, 1778.

43. — (LA PETITE FILLE AUX CERISES).

(A) Assise sur une chaise de paille, de 3/4 à D., tenant à la main deux cerises dont les queues sont réunies et

qu'elle considère attentivement. A D., à ses pieds, un panier avec une grosse tranche de pain. Plus à D., une table avec une pelote et une paire de ciseaux attachée à un cordon. — T. C.

Peint par Chardin. *Gravé par C. N. Cochin.*

Simple dans mes plaisirs, en ma colation,
Je spais trouver aussy ma recréation.

A Paris chez Cochin Graveur du Roy, rue S^t Jacques avec P. D. R.

H. 0^m207. — L. 0^m175.

Le tableau d'après lequel cette gravure a été faite figurait à l'exposition des tableaux du Louvre en 1737, sous le titre : *Une petite fille assise s'amusant avec son déjeuné.*

(B) Il a été fait de la planche (A) une copie en contre-partie, d'un dessin assez lourd et d'une exécution défectueuse. Cette copie présente quelques changements avec l'estampe originale. Elle a pour titre : LA FILLETTE DE BON APPÉTIT. Sur le haut de la chaise sur laquelle est assise la petite fille est perché un perroquet. L'enfant est vétue d'une robe parsemée de fleurs et a un petit bonnet sur la tête. A ses pieds, un panier avec une tranche de pain et des cerises. A G., une table couverte d'un riche tapis, avec une pelote dessus. — T. C.

Chardin pin.

LA FILLETTE DE BON APPETIT

Je vois dans ton petit panier *De ton regard vif et malin*
Un déjeuner assez grossier *Qu'un jour il te faudra pour te bien satisfaire,*
Et jeune Amarylis, j'infère *Tout autre chose que du pain.*

A Paris chez Basset rue S^t Jacques.

H. 0^m206. — L. 0^m176.

1^{er} ÉTAT. Celui qui est décrit.
2^e — *A Paris, chez Danisy rue S^t Jacques au chinois*, au lieu de : *A Paris, chez Basset rue S^t Jacques.* Le reste comme à l'état décrit.

(C) Il existe également de cette planche (A) une autre copie en contre-partie, avec de nombreux changements. La petite fille est ici assise sur une chaise dans la campagne, et se détache sur un fond de grands arbres. La table que l'on voyait dans l'estampe originale n'existe plus. — La pièce est entourée d'un T. C. et d'un fil. brisés dans le bas.

Ch. in. *L'innocence est tout mon partage,* *Za. sc.*
 Un jour j'en sçauray d'avantage.

H. 0^m22'2. — L. 0^m155.

Mercure de France, juillet 1738. — Le sieur Cochin, graveur du Roi, vend les deux petits enfants gravés d'après les tableaux originaux de M. Chardin, qui ont été exposés au salon du Louvre, l'année dernière, et dont on a donné la description dans le Mercure de septembre.

CATALOGUE DE L'ŒUVRE DE CHARDIN.

44. — *MARGUERITE SIMÉONE POUGET.*

Dans un intérieur, une jeune femme debout, de face, ayant une robe à plusieurs volants. A D. on aperçoit un grand rideau formant encadrement. A G., une cheminée, au-dessus de la glace de laquelle on voit enchâssé, dans un trumeau, le portrait de Chardin, ses besicles sur le nez. C'est le portrait qui est au Louvre. Il est ici de 3/4 à D. — T. C.

J. B. S. Chardin pinxit. *Chevillet sculpsit* 1777.

MARGUERITE SIMEONE POUGET

A Paris chez Chevillet graveur rue des Maçons, maison de Mr Fréville.

H. 0^m204. — L. 0^m163.

Cette petite pièce, qui est loin d'être aussi rare qu'on veut bien le croire, a été faite par Chevillet, d'après un tableau représentant probablement une nièce des époux Chardin, dont elle portait réunis les deux noms de baptême. Ce tableau, dont nous ne trouvons aucune trace ni dans les Catalogues de vente du XVIII^e siècle, ni dans ceux du XIX^e, était il y a quelques années encore la propriété de M. Claye, l'imprimeur bien connu, de qui nous tenons ce détail. Il s'est défait de cette toile en Angleterre, et il n'a pu nous dire le nom de son possesseur actuel.

45. — *LA POURVOYEUSE.*

(A) Une jeune cuisinière dans une office, debout de 3/4 à G., la tête retournée de 3/4 à D. Elle a une main posée sur de gros pains ronds placés sur le haut d'un buffet, contre lequel elle a le corps appuyé. De l'autre main elle tient enveloppé dans une serviette un gigot dont on aperçoit le manche. A terre à G., deux bouteilles dont une est renversée. Dans le fond à D., une jeune fille causant sur le pas d'une porte avec un homme dont on entrevoit la tête. — T. C.

J. B. Siméon Chardin pinxit. *Lépicié sculpsit* 1742.

LA POURVOÏEUSE

| *A votre air j'estime et je pense,* | *Que vous prenez sur la dépense,* |
| *Ma chère enfant sans calculer,* | *Ce qu'il faut pour vous habiller.* |

Lépicié.

A Paris chez l'auteur au coin de l'abreuvoir du quay des Orfèvres,
Et chez L. Surugue graveur du Roi, rüe des Noyers vis-à-vis le mur de St Yves. Avec Privilège au Roi.

H. 0^m325. — L. 0^m256.

Le tableau d'après lequel cette gravure a été faite figurait à l'exposition des tableaux du Louvre en 1739, sous le titre : *La Pourvoyeuse.*

La Pourvoyeuse est actuellement au musée du Louvre, dans la salle des tableaux de l'École française. Ce tableau, qui n'est pas porté au catalogue, est signé : *Chardin* 1739, et mesure : H. 0^m46; L. 0^m37. Il provient de la vente Laperlier (avril 1867, n° 7 du catalogue), où il a été payé 4,040 fr. A passé successivement dans les cabinets La Roque, docteur Maury, Giroux père en 1831.

On en trouve une réplique originale à la galerie Lichtenstein, à Vienne.

(B) Tirage postérieur de la planche originale (A), plus lourd, plus empâté, avec quelques différences dans la lettre. L'écriture qui est en bas est plus grosse. Il n'y a pas de tréma sur l'*i* de LA POURVOIEUSE, ni sur l'*u* du mot *rue* dans l'adresse de : *Surugue, graveur.* Le reste comme à l'état décrit.

(c) Reproduction de la gravure originale (A). Les différences ne portent que sur la disposition de la lettre. — T. C.

J. B. Siméon Chardin pinxit *Lépicié sculpsit 1742.*

LA POURVOÏEUSE

A nourir notre corps, nous bornons tous nos soins, *Tous deux ont aussi leurs besoins.*
Notre esprit en gémit, notre cœur s'en afflige; *On les connait; pourquoy faut-il qu'on les néglige?*

A Paris chez l'auteur au coin de l'abreuvoir du quay des Orfèvres.
Et chez L. Surugue, graveur du Roi rüe des Noïers vis-à-vis le mur de Saint Yves. Avec Privilège du Roi.

Dans cet état de la gravure originale, on s'est servi de deux planches pour le tirage, une pour la gravure, une pour la lettre. Les traces laissées par l'impression des cuivres de ces deux planches sont parfaitement visibles.

(D) Reproduction de la gravure originale (A). Les différences ne portent que sur la disposition de la lettre. — T. C.

J. B. Siméon Chardin pinxit. *Lépicié sculpsit.*

LA POURVOÏEUSE

A votre air, j'estime et je pense, *Que vous prenez sur la dépense,*
Ma chère enfant sans calculer, *Ce qu'il faut pour vous habiller.*

A Paris chès la Vᵉ de F. Chéreau rue S. Jacques aux 2 Piliers d'or. — Avec privilège du Roi.

(E) Reproduction de la gravure originale (A). Les différences ne portent que sur la disposition de la lettre. — T. C.

J. Le Moine sculp. *Chardin pinx.*

LA POURVOÏEUSE

A votre air j'estime et je pense, *Que vous prenez sur la dépense*
Ma chère enfant sans calculer, *Ce qu'il faut pour vous habiller.*

Se vend à Paris chez Duval rue St Martin.

(F) Reproduction de la gravure originale (A). Les différences ne portent que sur la disposition de la lettre. — T. C.

J. B. Siméon Chardin pinxit. *A Paris chès Daumont.*

LA POURVOÏEUSE

A votre air j'estimé et je pensé, *Que vous prenez sur la dépense,*
Ma chère enfant sans calculer, *Ce qu'il faut pour vous habiller.*
 Lepicié.

CATALOGUE DE L'ŒUVRE DE CHARDIN.

(G) Reproduction de la gravure originale (A). Les différences ne portent que sur la disposition de la lettre. — T. C.

S. Chardin pinx. *Petit sculp.*

LA POURVOÏEUSE

A votre air j'estime et je pense, *Que vous prenez sur la dépense,*
Ma chère enfant sans calculer, *Ce qu'il faut pour vous habiller.*

(H) Reproduction de la gravure originale (A). Les différences ne portent que sur la disposition de la lettre. — T. C.

J. B. Siméon Chardin pinxit.

LA POURVOÏEUSE

A votre air, j'estime et je pense, *Que vous prenez sur la dépense,*
Ma chère enfant sans calculer, *Ce qu'il faut pour vous habiller.*

A Paris chez de Noyers place Maubert.

(I) Reproduction de la gravure originale (A). Les différences ne portent que sur la disposition de la lettre. — T. C.

LA POURVOÏEUSE

A votre air j'estime et je pense, *Que vous prenez sur la dépense,*
Ma chère enfant sans calculer, *Ce qu'il faut pour vous habiller.*

(J) Manière noire, en contre-partie de l'estampe originale. T. C.

LA POURVOYEUSE. DIE EINRAUFFERIN.

A votre air j'estime et je pense, *Du hast holdseelige! im hausse viel zu schaffen*
Ma chère enfant sans calculer, *Es gehet dir allein fast alles durch die hand*
Que vous prenez sur la dépense *Doch lässt den hauss Patron du ausgab oft nicht schlaffen*
Ce qu'il faut pour vous habiller. *Dieweil, auf deinen staat, auch vieles wird gewandt.*

J. Jac. Haid. exc. A. V.

(K) Il existe de la planche (A) une petite copie à l'eau-forte, en contre-partie. Ici les deux personnages qui, dans la gravure originale, causent dans le fond à D., sur le pas d'une porte, n'existent pas. Cette copie est entourée d'un T. C. au bas duquel on lit à G. : *Chardin*. On remarque quelques traces de burin dans les marges. — Cette eau-forte fait partie d'une suite de six planches gravées par Ch. Jacques, d'après les estampes originales de Chardin, ayant pour titres : *Le Bénédicité, L'Écureuse, La Gouvernante, La Mère laborieuse, Le Négligé ou toilette du matin.*

Mercure de France, novembre 1742. — LA POURVOYEUSE. Estampe en hauteur excellemment gravée par M. Lepicié, d'après le tableau original de M. J. B. Siméon Chardin. C'est une cuisinière qui arrive du marché dans sa cuisine, et qui apporte du pain et de la viande; cette estampe se vend à Paris, chez l'auteur, au coin de l'abreuvoir du quay des Orfèvres, et chez M. Surugue, graveur du Roi, rue des Noyers, vis-à-vis Saint-Yves. On lit au bas des vers de M. Lepicié.

46. — *LA RATISSEUSE.*

(A) Une fille de cuisine assise sur une chaise, de pr. à G., ses deux bras posés sur ses genoux. Elle tient d'une main un navet par sa queue, et de l'autre un couteau avec lequel elle est en train de le ratisser. A terre à D., un melon et des navets. A G., des morceaux de navets dans une terrine pleine d'eau, un chaudron, un poêlon dont le manche s'appuie contre un billot dans le milieu duquel est fiché un couperet. — T. C.

J. B. Siméon Chardin pinxit. Lépicié sculpsit 1742.

LA RATISSEUSE

Quand nos ayeux tenoient des mains de la nature,	*L'art de faire un poison de notre nouriture*
Ces légumes, garants de leur simplicité,	*N'étoit point encore inventé.*

A Paris chez l'auteur au coin de l'abreuvoir du quay des Orfèvres.
Et chez L. Surugue graveur du Roi, rue des Noyers vis-à-vis le mur de Saint-Yves. Avec privilège du Roi.

H. 0m325. — L. 0m255.

Le tableau d'après lequel cette gravure a été faite figurait à l'exposition des tableaux du Louvre en 1739, sous le titre : *La Ratisseuse de navets.*
La Ratisseuse était en 1832 dans la Galerie Royale du château de Schleissheim, près de Munich.
Il en existe une réplique à Vienne, dans la galerie Lichtenstein.

(B) Reproduction exacte de l'estampe originale (A). Les différences ne portent que sur la disposition de la lettre. — T. C.

J. B. Siméon Chardin pinxit.

LA RATISSEUSE

Quand nos ayeux tenoient, des mains de la nature,	*L'art de faire un poison de notre nouriture*
Ces légumes, garants de leur simplicité,	*N'étoit point encore inventé.*

A Paris, chez de Noyer Plase Maubert.

(C) Reproduction exacte de l'estampe originale (A). Les différences ne portent que sur la disposition de la lettre. — T. C.

J. B. Siméon Chardin pinxit. Lépicié sculpsit 1742.

LA RATISSEUSE

Quand nos ayeux tenoient des mains de la nature	*L'art de faire un poison de notre nouriture*
Ces légumes, garants de leur simplicité,	*N'étoit point encore inventé.*

A Paris chès la Ve de F. Chéreau rue S. Jacques aux 2 Piliers d'or. — Avec Privilège du Roi.

CATALOGUE DE L'ŒUVRE DE CHARDIN.

(D) Petite réduction de la planche (A) dans le même sens que l'original. Elle est entourée d'un encadrement cintré en H., avec des triangles ombrés circonscrivant la partie cintrée et faisant du tout un ensemble rectangulaire.

Peint par S. Chardin.

LA RATISSEUSE.

*Quand nos ayeux tenoient des
mains de la nature
Ces légumes garants de leur simplicité,*

*L'art de faire un poison de
notre nouriture
N'étoit point encore inventé.*

Le tableau original est dans le cabinet du Roy.

H. 0^m137. — L. 0^m100.

(E) Il a été fait de cette planche une lithographie, en contre-partie; elle est entourée d'un T. C.

Chardin pinx. *Jos. Selb. Lithograph.* *W. Flachenecker. de.*

H. 0^m300. — L. 0^m234.

Cette lithographie se trouve dans le deuxième volume d'une publication allemande sur la Galerie de Munich et sur celle du palais de Schleissheim. Cette publication porte le titre suivant : *Koenigliche | Gallerie | von | Munchen und Schleissheim | Herausgeben von | Piloty, seb, & Flachenecker | Lieferung.*

(F) Il existe également une petite réduction au trait et en contre-partie de la *Ratisseuse*. Elle se trouve dans le *Musée | de Peinture et de sculpture | ou | recueil | des principaux Tableaux | statues et bas-reliefs | des collections publiques et particulières de l'Europe. | Dessiné et gravé à l'eau-forte | par Réveil | avec des notices descriptives, critiques et historiques | par Duchesne aîné.*— 16 vol. in-12. *Paris | Audot Editeur | Rue du Paon n° 8. Ecole de Médecine.* | 1832. Elle est entourée d'un T. C. — On lit en B., à D., dans l'intérieur de la planche : A R.

Chardin pinx. 500.

UNE CUISINIÈRE.

H. 0^m091. — L. 0^m071.

Sur le recto de la page suivante on lit :

*Ecole Française. — Chardin. — Gal. de Munich.
Une Cuisinière.*

« Tandis que pendant le XVIII^e siècle, tous les peintres de l'École française semblaient oublier la nature et s'en
« éloigner, Chardin seul sut en être l'admirateur fidèle, soit en représentant des objets inanimés, soit en traçant
« sur la toile quelques scènes familières. Il est assez singulier que Hogarth, vivant à la même époque que Char-
« din, n'ait parlé de lui en aucune manière dans ses observations sur la peinture, et qu'il ait dit que l'Ecole fran-
« çaise n'avait pas même un coloriste médiocre.
« Le peintre a placé ici une cuisinière interrompant son travail pour regarder attentivement un objet que le
« spectateur ne peut apercevoir. Tous les détails sont rendus avec la plus exacte vérité. Les vêtements sont ceux
« que l'on portait à l'époque où vivait le peintre.
« Ce petit tableau est maintenant au palais de Schleissheim. Il a été lithographié par Wolfgand Flachenecker.
« H. 1 pied 5 pouces, L. 1 pied 2 pouces. »

Mercure de France, janvier 1742. Il paraît tout nouvellement une estampe en hauteur, sous le titre de LA RATISSEUSE,

excellemment gravée par M. Lepicié, d'après le tableau original de M. J.-B. Siméon Chardin, de l'Académie royale de peinture. Cette estampe se vend chez le sieur Lepicié, au coin de l'abreuvoir du quay des Orfèvres, et chez le sieur Surugue, graveur du Roi, vis-à-vis Saint-Yves.

47. — LA SERINETTE.

Dans un intérieur bourgeois, une jeune femme coiffée d'un bonnet blanc avec un nœud de rubans au milieu du front, vêtue d'une robe brochée de fleurs, et d'un mantelet à capuchon, assise dans une bergère le corps de 3/4 à G., tenant d'une main, sur ses genoux, une serinette dont elle tourne la manivelle de la main gauche. Elle retourne la tête vers une cage que l'on voit à D., posée sur un grand pied à plateau, et dans laquelle est un petit serin qui semble écouter la leçon de chant que lui donne sa maîtresse. A G., un métier à tapisserie à une des traverses duquel est pendu un gros sac à ouvrage. — T. C. Encadrement circonscrit par un T. C. extérieur.

En B., au M., un fleuron avec cartel ovale contenant des armes, et appuyé contre un fût de colonne, avec divers accessoires de peinture, sculpture, architecture.

Peint par Chardin. *Gravé par L. Cars.*

A Monsieur de Vandières conseiller et ordonnateur général de Arts, Académies

du Roy en ses conseils, directeur ses Bâtiments, Jardins, et Manufactures.

Ce Tableau est tiré du Cabinet de Monsieur de Vandières.
Ce vend à Paris chès L. Cars. Graveur du roi rue St Jacques — — vis-à vis le Plessis. A. P. D. R.

Par son très humble et très obéissant serviteur. Chardin.

H. 0ᵐ402. — L. 0ᵐ342.

Le tableau d'après lequel cette gravure a été faite figurait à l'exposition des tableaux du Louvre en 1751, sous le n° 44 et avec le titre : *Une dame variant ses amusements* (tableau de 18 pouces de H. sur 15 de L.).
A l'exposition de 1753, M. L. Cars produisait la gravure dont nous avons donné ci-dessus la description.
Le tableau original de la *Serinette* figurait à la vente de M. de Vandières, frère de Mᵐᵉ de Pompadour, faite par Basan, en février 1782. Il porte dans le catalogue de cette vente le n° 29, et fut acquis au prix de 631 l., par M. de Tolozan. Il ne figure plus à la vente Tolozan faite en février 1801, par Paillet et Delaroche. M. de Tolozan s'en sera sans doute défait de la main à la main.
Il en paraît une réplique en janvier 1860, à la vente de feu le comte d'Houdetot, avec la mention suivante : CHARDIN. *La Serinette*. Une femme, à cet âge qui n'est plus l'été et n'est point encore l'automne, assise dans un grand fauteuil rayé de vert et de blanc, en robe blanche à bouquets Pompadour, tourne la manivelle d'une serinette posée sur ses genoux. La cage du serin est accrochée à la fenêtre, non loin d'un métier à tapisserie. Cette composition charmante a été gravée. Achetée 4510 fr. par M. de Morny.
On retrouve cette réplique à la vente du duc de Morny, en mai 1865, n° 93 du catalogue. Elle fut acquise au prix de 7100 fr. J'ignore le nom de son possesseur actuel.
M. Clément de Ris, dans une des très-aimables lettres qu'il m'a envoyées au sujet de Chardin, m'écrit avoir vu à Tours en 1854 une répétition de la *Serinette* bien supérieure à celle de la vente Morny. « On me l'offrait alors pour 500 fr., et je regrette bien, dit-il, de ne pas avoir fait la folie de l'acheter. » Je le crois bien.

Mercure de France, novembre 1753. — C'est avec plaisir que nous annonçons aujourd'hui le débit d'une estampe qui a 14 pouces 9 lignes de H., et 12 pouces 8 lignes de L., c'est-à-dire qu'elle est grande comme le tableau original que le public a fort admiré dans le dernier Salon. Le beau morceau peint par M. Chardin et tiré du cabinet de M. Vandières est gravé par M. Cars. Quand deux artistes de ce mérite se réunissent, on annonce leurs productions avec hardiesse. Les compositions du peintre, quoique simples et soumises aux mœurs du temps, ne prétendent point à l'héroïque. Mais la justesse du choix et l'agrément des images présentent une vive critique des peintres flamands en général. En effet, des tabagies, des combats à coups de poing, des besoins du corps, enfin la nature prise dans ce qu'il y a de plus abject, sont les sujets les plus ordinairement traités par les Brauwer, les Ostades, les Teniéres, etc. M. Chardin s'est toujours écarté de ces images humiliantes pour l'humanité. Il a eu, à la vérité, toujours pour objet une action petite, mais intéressante au moins par le choix des figures, qui n'ont jamais rien présenté de laid ni de dégoûtant. Ici l'on voit une femme jeune dont la figure est touchante et dont l'ajustement simple est

étoffé en même temps qu'il indique la propreté. Elle est à côté de son métier auquel il paraît qu'à l'art de travailler elle a substitué une serinette. Elle regarde finement, mais avec une curiosité convenable, le serin dont la cage est au coin du tableau et placée sur un guéridon. La chambre est parée convenablement au caractère et à l'état de la personne représentée. On y voit quelques tableaux, et celui qui paraît en entier représente l'ingénieuse allégorie de M. Coypel, le dernier mort. Il avait exprimé dans ce morceau, avec autant de grâce que de noblesse, la peinture qui chassait Thalie de son atelier, ouvrage qu'il avait fait dans un de ces instants de dégoût qu'un homme occupé de deux maîtresses croit ressentir pour celle qui le lendemain mériterait la préférence. C'est en composant comme M. Chardin qu'il est permis de traiter les actions de la vie familière. Il faut la faire aimer et la faire envier. Aussi l'on peut dire, sans hyperbole, que le modèle dont M. Chardin a fait choix dans cette occasion indique une personne attachée à ses devoirs, honnête, pleine de douceur, enfin qui sait s'occuper. C'est du moins l'idée qu'elle nous a donnée. Le graveur a ménagé et conservé toutes les finesses. Il a exprimé celles de l'accord et des grandes parties de la peinture, mais ce qu'on appelle la couleur en terme de gravure, et pour la rendre avec vérité, il a su placer à propos et opposer les différents genres de travail (sic). Enfin l'estampe fait voir la blancheur de la peau d'une blonde, en opposition avec une coeffe, et un mantelet de mousseline; hardiesse de la peinture que la gravure a rendue avec une justesse et une vérité qui lui étaient peut-être plus difficiles.

Cette estampe se vend chez le sieur Cars, rue Saint-Jacques, vis-à-vis le Plessis.

(*) *LA SERVANTE* — Voir ci-dessus la description de cette planche, sous la rubrique : LA FONTAINE.

48. — *LE SOUFLEUR.*

Un homme coiffé d'un bonnet bordé de fourrures, vêtu d'une large houppelande également bordée de fourrures, assis de face, devant une table sur laquelle est un gros livre sur lequel il appuie un de ses bras et dont il tient une page à moité tournée. Sur cette table, un sablier, un encrier, des pièces de monnaie, et des livres. Dans le fond de la pièce, dans une voûte ménagée dans la maçonnerie, des cornues, creusets, et autres accessoires de chimie. — T. C. Personnage à mi-jambes.

Peint par J. B. Siméon Chardin. *Gravé par Lépicié 1744.*

LE SOUFLEUR

Malgré tes veilles continues
Et ce vain attirail de chimique spavoir

Tu pourrais bien trouver au fond de tes cornues,
La misère et le désespoir.

Lépicié.

A Paris chez Lépicié graveur du Roi, au coin de l'abreuvoir du quay des Orfèvres.
Et chez L. Surugue aussi graveur du Roi rue des Noyers vis-à-vis le mur de St Yves. A. P. D. R.

H. 0m326. — L. 0m252.

Le tableau d'après lequel cette gravure a été faite figurait à l'exposition des tableaux du Louvre en 1737, sous le titre : *Un chimiste dans son laboratoire*. A l'exposition de 1753, Chardin exposait, sous le n° 60, un tableau représentant *Un philosophe occupé de sa lecture*. C'était peut-être une répétition de celui de 1737, sous un nouveau titre.

En 1745, M. Lépicié, secrétaire et historiographe de l'Académie, exposait au Louvre la gravure dont nous avons donné ci-dessus la description.

Mercure de France, janvier 1745. — LE SOUFLEUR. Le tableau de M. Chardin qui a servi de modèle au graveur représente un soufleur dans son laboratoire, lisant attentivement un livre d'alchymie. On lit au bas des vers de M. Lépicié. L'estampe est gravée par Lépicié, graveur du Roi, et se vend chez lui, au coin de l'abreuvoir du quai des Orfèvres, et chez L. Surugue, aussi graveur du Roi, rue des Noyers.

Correspondance littéraire, philosophique et critique de Grimm et Diderot. — Paris, 15 sept. 1753. — « M. Chardin a exposé entre plusieurs tableaux très-médiocres celui d'un chimiste occupé à sa lecture. Ce tableau m'a paru très-beau et digne de Rembrandt, quoiqu'on n'en ait guère parlé. »

49. (TÊTE DE VIEILLARD).

Petite gravure à l'eau-forte d'après un pastel signé Chardin. Cette gravure se trouvait à la vente Laperlier, et serait, dit-on, de Chardin lui-même. Nous ne l'indiquons ici que pour mémoire, ne l'ayant jamais vue.

50. — LE TOTON.

Un jeune garçon, de pr. à D., debout devant une petite table sur laquelle il a les deux mains appuyées. Il considère attentivement un toton qui tourne sur la surface lisse de la table, où l'on voit des livres, un encrier, et un rouleau de papier. Dans un tiroir entr'ouvert, un porte crayon. — T. C. Personnage à mi-jambes.

J. B. Siméon Chardin pinxit. *Lépicié sculpsit 1742.*

LE TOTON

Dans les mains du Caprice, auquel il s'abandonne
L'homme est un vrai tôton, qui tourne incessamment;
Et souvent son destin dépend du mouvement
Qu'en le faisant tourner la fortune lui donne.

A Paris chez l'auteur au coin de l'abreuvoir du quay des Orfèvres.
Et chez L. Surugue graveur du Roi rue des Noyers vis-à-vis le mur de St Yves. Avec Privilège du Roi.

H. 0m171. — L. 0m203.

Le tableau d'après lequel cette gravure a été faite figurait à l'exposition des tableaux du Louvre en 1738, sous le n° 116 et avec le titre : *Un petit tableau représentant le portrait du fils de Mr Godefroy, joailler, appliqué à voir tourner un toton.*

1er ÉTAT. Celui qui est décrit.

2° — *Lepicié sculpsit 1742*, au lieu de *Lepicié sculpsit 1742*. Et en B., immédiatement au-dessous des vers : *à Paris chès la Ve de Fr. Chereau rue St Jacques aux 2 Piliers d'or. Avec Privilège du Roi*, au lieu de *A Paris chez l'auteur...* etc. Le reste comme à l'état décrit.

Mercure de France, novembre 1742. — Une estampe se vend en ce moment chez M. Lépicié, au coin de l'abreuvoir du quay des Orfèvres, et chez L. Surugue, graveur du Roy, rue des Noyers, vis-à-vis le mur de Saint-Yves. Elle est intitulée : LE TOTON. C'est en effet un jeune garçon appliqué à faire tourner un toton. Cette estampe est parfaitement au gré du public, et on ne peut pas douter que les curieux ne la recherchent avec empressement.

51. — LES TOURS DE CARTES.

(A) Un jeune homme coiffé d'un chapeau à trois cornes, assis sur une chaise, devant une table recouverte d'un riche tapis. Il est de pr. à G., et tient à la main des cartes, avec lesquelles il exécute un tour que considèrent avec grande attention une petite fille et un petit garçon qui sont tous les deux appuyés contre la table. Le petit garçon, à G., tient une bourse en forme de sac à la main. — T. C.

Chardin pinx. *P. L. Surugue filius scul. 1744.*

LES TOURS DE CARTES

On vous séduit foible jeunesse *Le Tableau original est dans le Cabinet* *Dans le cours du bel âge où vous allez entrer*
Par ces tours que vos yeux ne cessent d'admirer; *de Mr Chev. Despuechs.* *Craignez pour votre cœur mille autres tours d'adresse..*

Danchet.

A Paris chez L. Surugue Graveur du Roy, rue des Noyers attenant le magasin de papier vis-à-vis St Yves. A. P. D. R.

H. 0m255. — L. 0m308.

CATALOGUE DE L'ŒUVRE DE CHARDIN.

Le tableau original, d'après lequel cette gravure a été faite, figurait à l'exposition des tableaux du Louvre en 1743, sous le titre : *Un tableau où sont des Enfants qui font des tours de cartes, par M_r Chardin académicien.*

M. Surugue le fils exposait au Louvre, en 1745, la gravure dont nous donnons ci-dessus la description.

1^{er} ÉTAT. Avant toutes lettres.
2^e — Celui qui est décrit.

Les *Tours de cartes* sont actuellement dans le cabinet de M. Moitessier.

(B) Même gravure que celle ci-dessus décrite, avec quatre portées de musique ajoutées au bas de la gravure au moyen d'une petite planche de cuivre dont les traces se voient distinctement sur les épreuves de cet état. La lettre est disposée différemment. Le reste comme à l'état décrit. Nous donnons ci-dessous cette nouvelle disposition.

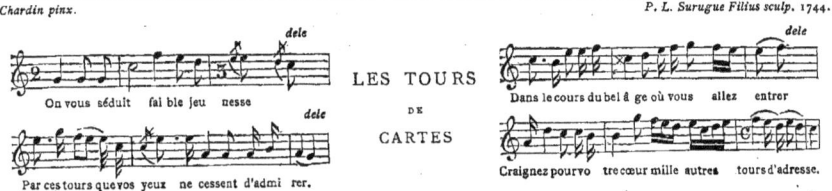

Chardin pinx. P. L. Surugue Filius sculp. 1744.

On vous séduit fai ble jeu nesse — Par ces tours que vos yeux ne cessent d'admi rer.

LES TOURS DE CARTES

Dans le cours du bel â ge où vous allez entrer — Craignez pour vo tre cœur mille autres tours d'adresse.

DANCHET.

Le Tableau original est dans le Cabinet de M^r Le Chev. Despuechs.

A Paris chez L. Surugue Graveur du Roy rue des Noyers attenant le Magasin de Papier vis-à-vis S. Yves. A. P. D. R.

Mercure de France, avril 1744. — LES TOURS DE CARTES, estampe gravée par P.-L. Surugue le fils, d'après le tableau original de M. Chardin, conseiller de l'Académie royale de peinture, du cabinet de M. Despuechs. Elle se vend chez L. Surugue, graveur du Roi, rue des Noyers, vis-à-vis Saint-Yves. On lit ces vers au bas.... etc., etc.

ESTAMPES

DONT LA COMPOSITION EST ATTRIBUÉE A CHARDIN, MAIS QUI NE PARAISSENT ÊTRE QUE DES IMITATIONS DE SON GENRE.

1. — *LA BONNE MÈRE.*

(A) Dans un intérieur, une femme de pr. à G., agenouillée par terre devant un plat chauffant sur un fourneau. Elle est en train de remuer avec une grande cuiller le contenu de ce plat dans lequel elle verse avec son autre main de l'eau contenue dans un pot. Près d'elle, sa petite fille considérant cette scène. Au fond, une grande fontaine en cuivre. — T. C.

J. B. S. Chardin pinxit. *J. Mart. Weiss sculp.* 1744.

LA BONNE MÈRE.

Travailler à la nourriture *Mais on sent que la folle envie*
De sa chère progéniture, *D'un plaisir qui dure un moment*
Cela se doit absolument. *Coûte bien cher toute la vie.*

H. 0m317 — L. 0m246.

(B) Copie en contre-partie de la pièce ci-dessus. Le dessin en est fort grossier, et le tirage lourd et empâté. — T. C.

J. B. S. Chardin pinxit. *Charpentier sculpsit.*

LA BONNE MÈRE.

Travailler à la nourriture *Mais on sent que la folle envie,*
De sa chère progéniture *D'un plaisir qui dure un moment,*
Celà se doit absolument ; *Coûte bien cher toute la vie.*

A Paris chés Charpentier rüe St Jacques au coq.

H. 0m320. — L. 0m245.

(c) Petite réduction de la pièce (A), en contre-partie. Elle est entourée d'un encadrement cintré en H., avec les angles supérieurs équarris. On remarque en plus sur le devant de l'estampe un soufflet et un couvercle.

Champagne pinx.

LA BONNE MÈRE.

Travailler à la nourriture
De sa chère progéniture,
Cela se doit absolument.

Mais on sent que la folle envie
D'un plaisir qui dure un moment
Coûte bien chère toute la vie.

L'original est dans le Cabinet du Roy.

H. 0^m035. — L. 0^m098.

2. — *LE CHAT AU FROMAGE.*

Une jeune fille assise sur une chaise de paille se penche en avant et tire d'une main par l'oreille un chat qu'elle a sur ses genoux et qui tient à la bouche un morceau de fromage. A G., une table sur laquelle est un pot d'étain dont le couvercle est relevé. A terre, une boule et des osselets. A D., un panier contenant un morceau de pain et un livre. — T. C.

Chardin pinx. *Dupin sculp.*

LE CHAT AU FROMAGE

A Paris chez Basset rue St Jacques à Ste Geneviève.

H. 0^m205. — L. 0^m178.

1^er État. A G. : *Chardin pinx.* A D. : *Dupin sculp.* Ces deux inscriptions sont à la pointe sèche, sans aucunes autres lettres. Le reste comme à l'état décrit.
2^e — Celui qui est décrit.

3. — *L'ENFANT GATÉ.*

A D., de pr. à G., une femme assise sur une chaise, à haut dossier. Elle est accoudée sur un buffet qui se trouve près d'elle, et est en train d'étendre de la confiture sur une tranche de pain. A G., près du buffet, de pr. à D., un jeune enfant suce son doigt qu'il a mis probablement dans le pot de confitures. Sur le dossier de la chaise de la femme, un perroquet en liberté. — T. C.

J. B. S. Chardin pinxit. *Charpentier sculpsit.*

L'ENFANT GATÉ

Colin goûte bien les douceurs
Qu'on te prodigue avec tendresse,
Car dans la suite les rigueurs

De quelque volage maîtresse,
Après une heureuse jeunesse,
Pourront bien t'arracher des pleurs.

A Paris chès Charpentier rue St Jacques au coq.

H. 0^m320. — L. 0^m245.

1ᵉʳ ÉTAT. *Champagne pinxit.*, au lieu de *J. B. S. Chardin pinxit.*, et *avec Privilège du Roy* au bout de l'adresse de Charpentier. Le reste comme à l'état décrit.

2ᵉ — Celui qui est décrit.

4. — *LE FLUTEUR.*

Un petit garçon jouant d'un flageolet qu'il tient des deux mains. Il est de pr. à D., ses cheveux attachés par derrière sa tête avec un ruban. Petite cravate autour du cou. — Médaillon ovale, avec encadrement rectangulaire imitant la pierre. Tablette inférieure.

LE FLUTEUR

S. Chardin pinx. *Couche sc.*

H. 0ᵐ156. — L. 0ᵐ130.

5. — *LE JEU DE CARTES.*

Jeune homme en buste, tourné vers la G. Il tient dans la main droite quatre cartes en éventail et semble de la main gauche feuilleter un livre. Tête nue, coiffure poudrée, et queue. — T. C. Deux fil. En B., dans l'intérieur du dessin : *D'après J. B. Chardin. Edmond Hédouin* 1846. En H., au-dessus des fil., au M. : *L'Artiste*.

LE JEU DE CARTES.

Imp. de Pernel.

H. 0ᵐ145. — L. 0ᵐ130.

Cette planche se trouve dans l'*Artiste*, 4ᵉ Série, 10ᵉ vol., juillet-octobre 1847, p. 32, avec la mention suivante dans le texte : *Gravure du numéro.* LE JEU DE CARTES. Chardin lui-même avait écrit ces mots pour ce dessin si spirituel et si heureux traduit par M. Edmond Hédouin avec toute sa finesse de pointe. Ce très-joli dessin inédit de Chardin est dans la collection de M. le comte Clément de Ris, le farouche critique du salon de 1847. Chardin, qui vaut tous les Flamands trop vantés, n'est pas encore apprécié en France à sa valeur. Il ne lui manque ni l'esprit, ni l'accord, ni la couleur, ni la naïveté, ni le charme. Faut-il le dire ? Il lui manque la vulgarité, en un mot il est Français au lieu d'être Flamand.

Malgré l'inscription placée au bas de cette planche, malgré le texte qui l'accompagne, ce dessin, dont M. Clément de Ris s'est défait, n'a jamais été de Chardin. — Je ne le mentionne ici que pour mémoire.

6. — *LA MÉNAGÈRE.*

(A) Une jeune femme, de face, tenant son balai des deux mains, en train de nettoyer une chambre. Elle est coiffée d'un petit bonnet, un fichu blanc autour du cou, tablier avec plastron relevé sur le côté. A G., accroupie

CATALOGUE DE L'ŒUVRE DE CHARDIN.

par terre, une jeune fille en train d'essuyer une chaise renversée. A D., un buffet sur la tablette duquel est une grosse tranche de pain. Au fond, une cheminée. — T. C.

Chardin inv. *P. Dupin. l'aîné sculp.*

LA MÉNAGÈRE

Que maudit soit le jour où la vanité *Dans un temps bien heureux du monde en son enfance*
Vint icy de nos neveux souiller la pureté. *Chacun mettait sa gloire en sa seule innocence.*

A Paris chez Crépy rue St Jacques à St Pierre.

H. 0^m323. — L. 0^m248.

(B) Réduction en contre-partie de la planche (A) —. Elle est entourée d'un encadrement cintré en H., avec deux parties triangulaires, formant un encadrement général rectangulaire.

Chardin pinx.

LA MÉNAGÈRE.

Que maudit soit le jour où la vanité *Dans ces tems bienheureux du monde en son enfance,*
Vint icy de nos mœurs souiller la pureté. *Chacun mettoit sa gloire en sa seule innocence.*

A Paris chez J. Chereau rue St Jacques au coq.

H. 0^m244. — L. 0^m173.

(C) Il existe de la planche (A) une petite réduction en contre-partie. Elle est entourée d'un T. C. et d'un filet cintré dans le H. En B., au-dessous du fil, à G. : *Chardin pinxit*. Au-dessous, au M., le titre, les quatre vers, et au M., au-dessous des vers : *Se vend à Paris, rue St Jacques*, sans aucunes autres lettres.

H. 0^m035. — L. 0^m098.

7. — *LA MÈRE TROP RIGIDE.*

(A) Une jeune femme assise à D., de pr. à G., sur un fauteuil, tenant d'une main une poignée de verges. A G., à genoux devant elle, une petite fille de 3/4 à D., les yeux baignés de pleurs. Aux pieds de la mère, un tambour à faire de la dentelle ; un peu plus à G., une poupée avec deux cocottes en papier. Dans le fond, un grand lit à baldaquin, et des tableaux contre les lambris. — T. C.

J. B. S. Chardin pinxit. *Charpentier sculps.*

LA MÈRE TROP RIGIDE

Pour cette jeune Enfant, ayez de l'indulgence *Malgré tout votre orgueil et votre front sévère*
Et laissez-vous toucher par son air d'innocence : *Climène j'oserois affirmer par serment*
Peut-on être coupable, étant sans jugement, *Que vous avez fait plus qu'elle n'en peut faire.*

A Paris chez Charpentier rue S. Jacques du coq.

H. 0^m315. — L. 0^m245.

1ᵉʳ ÉTAT. Celui qui est décrit.
2ᵉ — En B., à G., au-dessous du T. C.: *Champagne pinxit*, au lieu de : *J. B. S. Chardin pinxit*. Au-dessous des vers : *A Paris chez Charpentier rue S. Jacques au Coq*, au lieu de : *A Paris chez Charpentier rue S. Jacques du Coq*. Le reste comme à l'état décrit.

LE PARDON.

(B) Copie en contre-partie de la pièce (A) ci-dessus décrite sous le titre : LA MÈRE TROP RIGIDE. Ici la mère est à G., de pr. à D., ses verges à la main. La petite fille est à D., de 3/4 à G. Rien de changé dans le style de la composition. — T. C.

Chardin inv. *P. Dupin l'aîné sculp.* 1743.

LE PARDON

Qui toujours pour un autre enclin à la douceur *Rend à tous ses déffauts une exacte justice*
Se regarde soy-mesme sevère censeur, *Et fait sans se flatter le procès à son vice.*

A Paris chez Crépy rue Sᵗ Jacques à Sᵗ Pierre.

H. 0ᵐ324. — L. 0ᵐ250.

1ᵉʳ ÉTAT. Celui qui est décrit.
2ᵉ — En B., au-dessous des vers : *A Paris chez Deschamps rue Sᵗ Jacques aux associés*, au lieu de : *à Paris chez Crepy rue Sᵗ Jacques à Sᵗ Pierre*. Le reste comme à l'état décrit immédiatement ci-dessus.

8. — *LE PETIT CAVALIER.*

Un petit garçon habillé d'une robe, de face, à califourchon sur un cheval de bois, un fouet à la main droite. De la main gauche il tient la bride de sa monture. Il a un bonnet avec une houpette, et un de ses pieds pose à terre. A G., une chaise percée. — T. C.

Chardin pinx. *Dupin sculp.*

LE PETIT CAVALIER

A Paris chez Crépy rue Sᵗ Jacques à Sᵗ Pierre.

H. 0ᵐ202. — L. 0ᵐ177.

1ᵉʳ ÉTAT. A G., au-dessous du T. C.: *Chardin p.* ; à D. : *Dupin sc.* Ces deux inscriptions sont à la pointe sèche, sans aucunes autres lettres.
2ᵉ — Celui qui est décrit.

9. — *LA SOURICIÈRE.*

(A) Dans une cuisine, une jeune femme à G., de 3/4 à D., coiffée d'un chapeau, tient d'une main une souricière qu'elle approche d'une chandelle posée sur une table en X. A D., et vu de dos, un homme se penche de

côté, un bras posé sur la table, une main sur son genou, pour regarder dans l'intérieur de la souricière. Sur la table un chat qui tient dans sa bouche la queue d'un rat qui passe à travers les barreaux de la souricière. — T. C.

J. Ch. Pinxit. Charpentier sculpsit.

LA SOURICIÈRE

De voir ce rat surpris, tu te fais une joye,	Tu n'en sois quelque jour la proye,
Mais prends garde, jeune cadet,	Et crains de devenir le jouet à ton tour,
Qu'en jettant tes regards sur l'aimable Babet,	D'un Dieu plus fin qu'un chat et qu'on nomme l'Amour.

A Paris chez Charpentier rue S. Jacques au Coq. Avec Privilège du Roi.

H. 0^m315. — L. 0^m240.

(B) Il existe de la planche (A) un tirage postérieur avec les différences suivantes dans la disposition de la lettre. On lit en B., à G., au-dessous du T. C. : *Champagne pinxit.*, au lieu de : *J. Ch. pinxit*. En B., au-dessous des vers : *A Paris, chez Chéreau rue S. Jacques au Coq. Avec Privilége du Roy*, au lieu de : *A Paris chez Charpentier.* etc. Le reste comme à l'état décrit.

(C) Il existe de cette même planche (A) une petite copie, dont l'encadrement est cintré en H. On lit en B., au M., le titre, les six vers, et au-dessous des vers : *A Paris chez Crépy rue St Jacques à S. Pierre*, sans aucunes autres lettres

10. — *LA TABLE RENVERSÉE.*

Dans un intérieur, un homme se penche vers une femme pour l'embrasser. Dans ce mouvement une table ronde couverte d'une nappe et de différents plats est renversée complètement à G. La femme, assise sur une chaise, est également sur le point de tomber, ses jupes se relèvent et laissent voir ses jambes. Au fond, une petite fille assise sur une chaise de paille. A G., un lit à baldaquin. — Encadrement cintré en H., avec angles supérieurs équarris.

Chardin pinx.

LA TABLE RENVERSÉE.

Le jeune Atis en ce fracas	Retient sa chûte avec adresse
Où l'on perd un joyeux repas	Un si tendre soin quelque jour
Crainte que Babet ne se blesse	Ne sera-t-il point de l'amour?

A Paris se vand rue S. Jacques.

H. 0^m250. — L. 0^m174.

Détestable gravure d'une composition qui, malgré le nom de Chardin, n'a jamais été de lui.

LISTE DES TABLEAUX

Exposés par CHARDIN

A LA PLACE DAUPHINE

Nous trouvons dans une Notice très-intéressante de M. Bellier de La Chavignerie, publiée dans la Revue universelle des Arts (tome XIX, page 38), *des détails sur l'Exposition de peinture qui avait lieu à Paris, les jours de la grande et de la petite Fête-Dieu, à la place Dauphine, sur le pont Neuf. Nous croyons intéressant de donner aux amateurs un extrait de cette Notice, que nous faisons suivre de la Liste des Tableaux envoyés par Chardin à ces Expositions, qui étaient pour les jeunes artistes un moyen de se faire connaître et apprécier du public.*

« L'*Exposition de la Jeunesse*, ce seul titre dispense de tout commentaire, se tenait à Paris chaque année, à la place Dauphine, dans l'angle du nord et sur le pont Neuf, sur le parcours de la procession Saint-Barthélemy ; elle était subordonnée à l'état de l'atmosphère ; durait, quand il y avait lieu, depuis six heures du matin jusqu'à midi ; les objets d'art étaient appendus aux tentures et tapisseries exigées par la police sur le passage de la procession du Saint Sacrement ; quand il pleuvait le jour de la Fête-Dieu, l'exposition était renvoyée à la petite Fête-Dieu (l'octave) ; s'il pleuvait encore ce jour-là, l'exposition était ajournée à l'année suivante. La foule, devant les œuvres exposées, était compacte ; le classement était imparfait ; le temps pour juger était insuffisant ; les auteurs étaient le plus souvent *inconnus*... » Etc.

1728. — *Une raie, un chat, et des poissons, et différents autres tableaux.*

1732. — *Mercure de France*, juillet 1732. — On était dans l'habitude d'exposer tous les ans, à l'occasion des processions de la Fête-Dieu, dans la place Dauphine et à l'entrée de cette place du côté du Pont-Neuf, quantité de tableaux de peintres anciens et modernes, qui attiraient beaucoup de spectateurs ; mais depuis quelque temps on n'en voyait presque plus, au grand regret du

public qui a sçu très-bon gré à quelques jeunes peintres qui y ont exposé cette année plusieurs de leurs tableaux qu'on a vus avec beaucoup de plaisir, principalement ceux du sieur Chardin, de l'Académie royale, qui sont peints avec un soin, une vérité à ne rien laisser désirer. Deux de ces tableaux, qui ont été faits pour le comte de Rottembourg, ambassadeur de France à la cour de Madrid, représentent différents animaux, des instruments et trophées de musique, et plusieurs autres petits tableaux d'ustensiles, etc. Mais ce qui lui fait le plus d'honneur, c'est un bas-relief peint d'après un bas-relief de bronze de François Flamand, représentant des enfans, que ce fameux maître faisait à merveille, et que le pinceau de l'habile peintre a si bien sçu imiter que par le secours des yeux, quelque près que l'on soit, on est encore séduit au point qu'il faut absolument mettre la main sur la toile et toucher le tableau pour être détrompé. On peut voir ce tableau dans le cabinet de M. Vanloo, peintre de l'Académie, au premier rang.

1734. — CHARDIN. *Seize tableaux représentant : des jeux d'enfants, des trophées de musique, des animaux morts et vivants; la plus grande toile représentait : une jeune femme qui attend avec impatience qu'on lui donne de la lumière pour cacheter une lettre.*

Mercure de France, juin 1734. — Le public et les curieux en peinture ont vu avec plaisir, le jour de l'octave de la Fête-Dieu, dans la place Dauphine, quelques tableaux de divers maîtres et de plusieurs jeunes peintres, exposés par eux ou par ceux qui les possèdent. On en voyait seize du sieur Chardin; le plus grand représente une jeune personne qui attend avec impatience qu'on lui donne de la lumière pour cacheter une lettre. Les figures sont grandes comme nature.

Les autres tableaux du même auteur sont des jeux d'enfants fort bien caractérisés, des trophées de musique, des animaux morts et vivants, et autres sujets dans le goût de Teniers, où l'on trouvera une grande vérité.

LISTE CHRONOLOGIQUE
DES TABLEAUX

Envoyés par CHARDIN

AUX DIFFÉRENTES EXPOSITIONS DU LOUVRE

AVEC QUELQUES EXTRAITS DES CRITIQUES DU TEMPS
ET LEURS APPRÉCIATIONS SUR CES TABLEAUX.

(Cette liste a été relevée par nous dans la série des livrets des Expositions.)

EXPOSITION DE 1737.

Une fille tirant de l'eau à une fontaine.
Une femme s'occupant à savonner.
Un jeune homme s'amusant avec des cartes.
Un chimiste dans son laboratoire.
Un petit enfant avec des attributs de l'enfance.
Une petite fille assise, s'amusant avec son déjeuner.
Une petite fille jouant au volant.
Un bas-relief peint en bronze.

EXPOSITION DE 1738.

N° 19. — *Un petit tableau représentant un garçon cabaretier qui nettoye un broc.*
21. — *Un tableau représentant une jeune ouvrière en tapisserie, par M. Chardin.*
23. — *Un tableau représentant une récureuse.*

26. — *Un tableau représentant une ouvrière en tapisserie qui choisit de la laine dans son panier.*

27. — *Son pendant. Un jeune écolier qui dessine.*

34. — *Un tableau de 4 pieds en quarré, représentant une femme occupée à cacheter une lettre.*

116. — *Un petit tableau représentant le portrait du fils de M. Godefroy, joaillier, appliqué à voir tourner un toton.*

117. — *Autre représentant un jeune dessinateur taillant son crayon, par M. Chardin.*

149. — *Le portrait d'une petite fille de M. Mahon, marchand, s'amusant avec sa poupée.*

Yb. 151. Cabinet des Estampes. (*)

Description raisonnée des Tableaux exposés au Louvre. Lettre à Madame la marquise de S. P. R. Paris, 1. 7bre 1738.

... Nonobstant l'attention qu'on donne aux ouvrages dont j'ai eu l'honneur de vous parler jusqu'à présent, on ne peut se refuser à quelques petits sujets traités par M. Chardin. Son goût de peinture est à lui seul. Ce ne sont pas des traits finis, ce n'est pas une touche fondue, c'est au contraire du brut et du raboteux. Il semble que ses coups de pinceaux soient appuyés, et néanmoins ses figures sont d'une vérité frappante; et la singularité de sa façon ne leur donne que plus de naturel et d'âme. Il y a d'autant plus à le louer qu'il a été reçu à l'Académie pour le genre des animaux.

Ses sujets de cette année sont : *Une jeune fille distraite d'un ouvrage de tapisserie*, un petit *Ecolier* qui abandonne ses livres de toute couleur pour faire pirouetter un *Tôton*. Un *Elève de dessin* taillant son *crayon*. Un *garçon de cabaret* rinçant un *broc*. Une *récureuse*, une *jeune personne* choisissant *des laines* dans son panier, et une espèce de *petit poliçon dessinant acroupi*. Je ne doute pas qu'on ne rende bientôt au public le service de les graver.

EXPOSITION DE 1739.

Un petit tableau représentant une dame qui prend du thé, par M. Chardin, académicien.

Un petit tableau représentant l'amusement frivole d'un jeune homme faisant des bouteilles de savon, par M. Chardin, académicien.

Un petit tableau en hauteur, représentant : La Gouvernante.

Au-dessous, un autre, représentant : La Pourvoyeuse.

Autre, représentant : Les Tours de Cartes, *par M. Chardin, académicien.*

La Ratisseuse de navets, *par M. Chardin.*

Yb. 151. Cabinet des Estampes.

Description raisonnée des Tableaux exposés au salon du Louvre. 1739.

M. Chardin est toujours lui-même et lui tout seul pour ses petits sujets amusants. On aime tout ce qu'il produit; mais ce qui semble avoir la préférence cette année, c'est une *Cuisinière revenant de la boucherie et du marché au pain*. C'est bien le caractère le plus correct que je connaisse. *Une gouvernante* qui fait dire la leçon à un *petit garçon*, pendant qu'elle lui vergète son chapeau pour l'envoyer en classe, est aussi d'un naturel étonnant et toujours peint dans le même goût, c'est-à-dire d'une façon chiffonnée d'où résulte néanmoins des ensembles merveilleux.

(*) Yb. 151. est l'indication du numéro de classement, au cabinet des Estampes, des livres dont nous donnons des extraits.

CATALOGUE DE L'ŒUVRE DE CHARDIN.

EXPOSITION DE 1740

DE M. CHARDIN, ACADÉMICIEN.

N° 58. — *Un tableau représentant : Un singe qui peint.*
59. — *Autre : Le Singe de la Philosophie.*
60. — *Autre : La Mère laborieuse.*
61. — *Autre : Le Bénédicité.*
62. — *Autre : La Petite Maîtresse d'école.*

CHARDIN. — Le dimanche 17 novembre 1740, M. Chardin, de l'Académie royale de peinture et sculpture, fut présenté au roi par M. le contrôleur général, avec deux tableaux de sa composition que Sa Majesté reçut très-favorablement. Ces deux morceaux sont déjà connus ayant été exposés au salon du Louvre au mois d'août dernier. Nous en avons parlé dans le *Mercure* d'octobre suivant, sous le titre : *La Mère laborieuse* et *le Bénédicité*.

EXPOSITION DE 1741

PAR M. CHARDIN, ACADÉMICIEN.

N° 71. — *Un tableau représentant : Le Négligé ou Toilette du matin, appartenant à M. le comte de Tessin.*
72. — *Autre, représentant le fils de M^r Lenoir, s'amusant à faire un château de cartes.*

Yb. 152. Cabinet des Estampes.

Lettre à Monsieur de Poiresson Chamarande, L^t Gen^{al} au Baillage et siége Présidial de Chaumont en Bassigny, au sujet des Tableaux exposés au Salon du Louvre. Paris, le 5 7^{bre} 1741.

... Dans ce même canton est un des petits sujets de M. *Chardin*, dans lequel il a peint *une mère qui ajuste la cœfe de sa petite fille*. C'est toujours de la *Bourgeoisie* qu'il met en jeu. J'entendois des raisonneurs gloser sur cela, et lui reprocher de tomber en manière; il est vrai qu'il n'y a pas de peintre plus reconnoissable; il saute aux yeux; mais enfin il réussit dans ce genre.
Il ne vient pas là une femme du Tiers-État qui ne croye que c'est une idée de sa figure, qui n'y voye son train domestique, ses manières rondes, sa contenance, ses occupations journalières, sa morale, l'humeur de ses enfans, son ameublement, sa garde robe; et quand on sait réussir à quelque chose, je soutiens, moi, qu'il est très-louable de s'y fixer; chacun a sa mesure de talens. Ce n'est pas là sur quoi il faut faire le procès à personne. Quant au sujet dont il s'agit, on remarque une grande connoissance de la nature; d'abord dans ses figures et dans l'action corporelle qui est aisée et vraie, ensuite dans le mouvement intérieur. Cette *petite fille* dont la *mère* acomode la *cœfe*, se détourne pour regarder dans le *miroir*. Dans cette tête déplacée, on lit la vanité naissante. Son petit cœur est dans ses yeux qui interogent la glace et qui se tiennent à l'affût des petites grâces qu'ele croit qui lui vont échaper. Plantez cette figure toute droite devant la mère, vous perdés tout cela; elle ne dit plus mot.

EXPOSITION DE 1743

PAR M. CHARDIN.

N° 57. — *Un tableau représentant le portrait de Mad. Le... tenant une brochure.*

58. — *Autre petit tableau représentant des enfants qui s'amusent au jeu de l'oye.*

59. — *Autre faisant pendant, où sont aussi des enfants qui font des tours de cartes.*

EXPOSITION DE 1746.

PAR M. CHARDIN, CONSEILLER DE L'ACADÉMIE.

N° 71. — *Un tableau répétition du Bénédicité, avec une addition pour faire pendant à un Téniers placé dans le cabinet de M. *** (de La Live).*

72. — *Autre. Amusements de la vie privée.*

73. — *Le portrait de M*** ayant les mains dans son manchon.*

74. — *Le portrait de M. Levret, de l'Académie Royale de chirurgie.*

Yb. 153. Cabinet des Estampes.

Réflexions sur quelques causes de l'état présent de la peinture en France (Lafont de St Yenne) *avec un examen des principaux ouvrages exposés au Louvre dans le mois d'août 1746. A la Haye chez Jean Neaulme 1747.*

J'aurois dû parler du sieur *Chardin* dans le rang des peintres compositeurs et originaux. On admire dans celui-ci le talent de rendre avec un vrai qui lui est propre, et singulièrement naïf, certains moments dans les actions de la vie, nullement intéressants, qui ne méritent par eux-mêmes aucune attention, et dont quelques-uns n'étoient dignes ni du choix de l'auteur ni des beautés qu'on y admire : ils lui ont fait cependant une réputation jusque dans le païs étranger. Le public avide de ses tableaux, et l'auteur ne peignant que pour son amusement et par conséquent très-peu, a recherché avec empressement, pour s'en dédommager, les estampes gravées d'après ses ouvrages. Les deux portraits du Sallon, grands comme nature, sont les premiers que j'aie vu de sa façon. Quoiqu'ils soient très-bien et qu'ils promettent encore mieux, si l'auteur en faisoit son occupation, le public seroit au désespoir de lui voir abandonner et même négliger un talent original et un pinceau inventeur, pour se livrer par complaisance à un genre devenu trop vulgaire et sans l'éguillon du besoin. Il a donné cette année deux petits morceaux au Sallon dont l'un est ancien, avec quelques changemens nouveaux. C'est *le Bénédicité* de l'enfant si connu, et celui qui n'avoit point encore paru représente une aimable paresseuse sous la figure d'une dame dans des habits négligés et de mode, avec une physionomie assez piquante, enveloppée dans une cœffe blanche nouée sous le menton, qui lui cache les côtés du visage. Elle a un bras tombé sur ses genoux, qui tient négligemment une brochure. A côté d'elle, un peu sur le derrière, est un rouet à filer posé sur une petite table. On admire la vérité de l'imitation, dans la finesse de ses touches, soit dans la personne, soit dans le travail ingénieux de ce rouet et des meubles de la chambre.

EXPOSITION DE 1747.

PAR M. CHARDIN, CONSEILLER DE L'ACADÉMIE.

N° 60. — *Un tableau représentant : La Garde attentive ou les Aliments de la convales-*

cence. Ce tableau fait pendant à un autre du même auteur qui est dans le cabinet du prince de Leichsteinstein, et dont il n'a pu disposer, ainsi que de deux autres qui sont partis depuis peu pour la cour de Suède.

Yb. 153. Cabinet des Estampes.

Lettre sur l'exposition des ouvrages de peinture, sculpture, etc., de l'année 1747. (L'abbé Le Blanc.)

... Un autre peintre français, dans un genre tout différent, a trouvé aussi l'art de traiter des sujets familiers sans être bas. C'est de M. Chardin que je veux parler. Il s'est fait une manière qui n'appartient qu'à lui et qui est pleine de vérité. On admire également et le soin avec lequel il étudie la nature et l'heureux talent qu'il a pour la rendre. Le petit tableau de lui qui est au Sallon, sous le n° 60, en est une nouvelle preuve.

EXPOSITION DE 1748

PAR M. CHARDIN, CONSEILLER DE L'ACADÉMIE.

N° 53. — *Un tableau représentant : L'Élève studieux, pour faire pendant à ceux qui sont partis l'année dernière pour la cour de Suède.*

Yb. 155. Cabinet des Estampes.

Lettre sur la peinture, la sculpture et l'architecture. Amsterdam 1759. (L'abbé Gougenot, Conseiller au grand Conseil.)
Le manuscrit de ce volume est au cabinet des Estampes YB 154, et porte la date de 1750.

... On voit de M. Chardin un petit tableau représentant un élève appliqué à dessiner d'après la bosse. Derrière est un autre écolier, qui, au sortir de l'atelier, a la curiosité de jetter les yeux sur les ouvrages de son camarade. L'émulation qui règne entre les jeunes gens ne pouvoit être mieux caractérisée. La figure d'après laquelle on dessine est le Mercure de M. Pigal. L'auteur, par ce choix, fait connoître que notre Ecole peut fournir les modèles les plus purs de la correction du dessein. Le spectateur en considérant avec quel art chacun des accessoires de son sujet est traité en particulier, se sent entraîné dans des détails auxquels il ne peut s'arracher. Les distances qu'observe M. Chardin ordinairement dans leurs distributions, donnent des plans qui ne contribuent pas peu à l'enfoncement de ses tableaux, mais ils ne produisent pas dans celui-ci un effet aussi marqué. On lui a toujours reproché de ne pas assez donner de relief à ses chairs. Dans son nouveau tableau ce défaut s'étend sur la totalité des figures. Néanmoins le public verroit avec satisfaction un plus grand nombre d'ouvrages de cet artiste. Le talent qu'il a de rendre si bien certains instants de la vie privée ne devroit pas lui faire abandonner celui de peindre les fruits et les animaux, dans lequel on l'a vu également exceller. On ne peut trop l'inviter à faire des élèves qui puissent perpétuer le genre de talent dans lequel il excelle. C'est faute d'élèves que nombre de talents se sont éteints peu à peu.

EXPOSITION DE 1751

PAR M. CHARDIN.

N° 44. — *Un tableau de 18 pouces de haut sur 15 de large. Ce tableau représente une dame variant ses amusements.*

Yb. 156. Cabinet des Estampes.

Jugement sur les principaux ouvrages exposés au Louvre le 27 août 1751. A Amsterdam. 1751.

S'il étoit permis de comparer les petites choses aux grandes, je dirois que personne ne voit mieux la nature que *M. Chardin* et ne possède comme lui l'art de la *prendre sur le fait*. Son petit tableau de l'éducation d'un serain est charmant; la femme, dont la tête vue de près n'a pas assez de relief, est bien posée, parfaitement drappée, tous les accessoires qui l'environnent sont rendus et placés avec beaucoup d'intelligence. Il y règne un accord parfait, on ne peut désirer un dessin plus correct ni un meilleur ton de couleur. Si M. Chardin n'étoit pas un peintre de talens, nous n'hésiterions pas à le placer le premier. Après ces louanges dictées par la vérité, il me permettra de lui dire que la nature, en le comblant de ses faveurs, *a travaillé pour un ingrat*, le public est fâché de ne voir jamais qu'un tableau d'une main si savante. On m'a dit qu'il en faisoit à présent un autre, dont le sujet m'a piqué par sa singularité.

Il s'y peint avec une toile posée devant lui sur un chevalet, un petit Génie qui représente la Nature lui apporte des pinceaux, il les prend, mais en même temps la Fortune lui en ôte une partie, et tandis qu'il regarde la Paresse qui lui sourit d'un air d'indolence, l'autre tombe de ses mains. Avec le talent qu'a M. Chardin, quelle satisfaction pour les amateurs s'il étoit aussi laborieux et aussi fécond que M. Oudry...

EXPOSITION DE 1753

PAR M. CHARDIN, CONSEILLER DE L'ACADÉMIE.

N° 59. — *Deux tableaux pendants sous le même numéro. L'un représente un dessinateur d'après le Mercure de M. Pigalle, et l'autre une jeune fille qui récite son évangile. Ces deux tableaux, tirés du cabinet de M. de La Live, sont répétés d'après les originaux placés dans le cabinet du roi de Suède. Le dessinateur est exposé pour la deuxième fois, avec des changements.*

60. — *Un tableau représentant un philosophe occupé de sa lecture. Ce tableau appartient à M. Bosery, architecte.*

61. — *Un petit tableau représentant un aveugle.*

62. — *Autre représentant un chien, un singe et un chat, peints d'après nature. Ces deux tableaux tirés du cabinet de M. de Bombarde.*

63. — *Un tableau appartenant à M. Germain, représentant une perdrix et des fruits.*

64. — *Deux tableaux pendants sous le même numéro, représentant des fruits, tirés du cabinet de M. Chassé.*

65. — *Un tableau représentant du gibier, appartenant à M. Aved.*

Yb. 157. Cabinet des Estampes.

Observations sur les ouvrages de MM. de l'Académie de peinture et de sculpture, exposés au Sallon du Louvre en l'année 1753 (par l'abbé Le Blanc, 1753).

... Il est des ouvrages qui n'ont pas besoin de numéro pour en indiquer le maître : tels sont ceux de M. Chardin, c'est-à-dire du peintre qui rend la nature avec le plus d'exactitude et de vérité. Le plan que je me suis fait ne me permettant pas de parler de tous les tableaux qui ont du mérite, je choisirai de préférence parmi les siens celui qui représente une jeune fille qui récite son évangile. Ce que M. de Fontenelle a dit d'un philosophe est vrai à la lettre de M. Chardin. Il prend la nature sur le fait. Il a l'art de saisir ce qui échapperoit à tout autre. Il y a dans ce tableau, qui n'est que de deux figures, un feu et une action qui étonnent; il y a tant d'expression dans la tête de la jeune fille qu'on croit presque l'entendre parler : on lit sur son visage

le chagrin intérieur qu'elle éprouve de ce qu'elle ne sçait pas bien sa leçon. Les figures sont dessinées, éclairées et touchées de cette manière aussi sçavante que spirituelle qui lui est propre. M. Chardin n'a pris celle d'aucun autre maître, il s'en est fait une particulière et qu'il seroit dangereux de vouloir imiter. On trouve dans ses tableaux une couleur vraie, un dessin exact et l'imitation de la nature la plus spirituelle; il en rend les plus petits détails avec toute la patience des peintres flamands, mais son pinceau a la force de celui des bons maîtres de l'Italie. Il n'y laisse pas appercevoir toute la peine que se donne M. Chardin pour finir ses ouvrages : et c'est ce qui y ajoute un nouveau mérite. C'est, au jugement d'un des maîtres de l'art, ce qui en suppose le plus :

Maxima deinde erit ars, nihil artis inesse videri.

(DU FRESNOY, *De arte graphicâ*.)

C'est aussi une des parties qui distinguent le plus ce tableau, qui représente un philosophe lisant dans son cabinet, que contre son ordinaire M. Chardin a peint de grandeur naturelle, et où les connoisseurs trouvent la vérité de la couleur et de l'expression jointe à l'exactitude et à la finesse du dessin.

Yb. 158. Cabinet des Estampes.

Le Salon (par Lacombe). 1753.

... On ne sera pas en droit de reprocher à M. Chardin d'être plagiaire, soit pour le choix de ses sujets, soit pour la manière de les rendre. Il s'est créé un genre nouveau et qui est tout à lui. Son talent est de peindre des actions simples et naïves avec une vérité surprenante. Mais ne croyez pas que ce choix demande peu d'invention; il y a un art admirable à saisir, dans une action, le moment le plus heureux et dans les personnages l'attitude la plus convenable.

Du creux de la cervelle un trait naïf s'arrache,

disoit M. de la Motte : rien n'est en effet plus difficile que de rendre le naturel avec cette vérité piquante qui en fait tout le mérite et l'agrément. Cet habile artiste a exposé plusieurs tableaux, sçavoir : L'ÉDUCATION, ou une mère qui fait répéter quelque leçon à sa fille, LE DESSINATEUR, LE PHILOSOPHE et LE PORTRAIT d'un Quinze-Vingt, outre deux tableaux de fruits accompagnés de vases et des sujets d'animaux.

La touche et les teintes de ces différens morceaux sont des plus singulières. C'est un travail qui ne produit tout son effet qu'à une certaine distance; de près le tableau n'offre qu'une sorte de vapeur qui semble envelopper tous les objets. On peut comparer cette méchanique à la manière noire de la gravure, composée, comme on sait, de petits grains qu'on use et qu'on polit plus ou moins, suivant les ombres et les clairs. Au reste cette pratique est séduisante, mais elle demande sûrement beaucoup de patience et de tems.

Yb. 159. Cabinet des Estampes.

Lettre sur l'exposition des tableaux au Louvre, avec des notes historiques. Par Huquier, 1753.

M. Chardin nous a donné cette année du nouveau et même de l'étonnant, non pas pour ceux qui connoissent son mérite, mais pour le public en général. C'est un grand tableau représentant un philosophe occupé à sa lecture : pour l'effet, il peut aller de pair avec le Reimbrant; mais l'exactitude et la finesse du dessin le mettent au-dessus. Il y a dans la tête du philosophe une attention autant bien exprimée qu'il est possible : tout le reste, les livres usés par l'étude, la plume, le cornet, le tapis de la table, rien ne diffère de la nature. Tous ses autres ouvrages sont aussi fort beaux, mais moins surprenans; parce que le petit étant son goût ordinaire, on est accoutumé de voir des chefs-d'œuvre de lui dans ce genre.

Yb. 159. Cabinet des Estampes.

Jugement d'un amateur sur l'exposition des tableaux. Lettre à M. le marquis de V. (par l'abbé Laugier).

M. Chardin a exposé sept tableaux différens, dont plusieurs représentent des animaux et des fruits que l'on aimeroit davantage s'ils n'avoient pas de si mauvais voisins. Un bon tableau de sa façon est celui qui représente un philosophe occupé de sa lecture. Ce caractère est rendu avec beaucoup de vérité. On voit un homme en habit et en bonnet fourré, appuyé sur une table et lisant très-attentivement un gros volume relié en parchemin. Le peintre lui a donné un air d'esprit, de rêverie et de négligence qui plait infiniment. C'est un lecteur vraiment philosophe qui ne se contente point de lire, qui médite et approfondit, et qui paroît si bien absorbé dans sa méditation qu'il semble qu'on auroit peine à le distraire. Ce morceau d'ailleurs est peint avec force et j'en ai été très-satisfait. Trois autres jolis morceaux du même auteur représentent un dessinateur, une jeune fille qui récite son évangile, un aveugle. Dans le premier, on voit un peintre assis, le crayon à la main, qui étudie avec application le beau *Mercure* de M. Pigalle, et qui se dispose à en bien saisir les contours; derrière lui, un élève ayant un rouleau sous le bras

examine le travail de son maître. Ce sujet est agréable et il est traité fort naturellement. Dans le second tableau, on voit une jeune fille, les yeux baissés, dont la mémoire travaille et qui récite devant sa mère. Celle-ci est assise et écoute de cet air un peu pédant que l'on a en faisant répéter une leçon. Ces deux expressions sont d'un naïf charmant. Dans le dernier tableau, plus petit que tous les autres, on voit un Quinze-Vingt debout, le bâton à la main, et tenant une lesse à laquelle un petit chien est attaché. L'attitude, l'air débile, la façon de mouvoir le bâton, sont d'un véritable aveugle. L'habillement, et pour la forme et pour la crasse, exprime un parfait Quinze-Vingt.

Yb. 159. Cabinet des Estampes.

Sentimens d'un amateur sur l'exposition des tableaux du Louvre et la critique qui en a été faite
(par l'abbé Garriques de Froment).

Comment peut-on ne pas être vivement affecté de la vérité, de la naïveté des tableaux de M. Chardin? Ses figures, dit-on, n'ont jamais d'esprit : à la bonne heure; elles ne sont pas gracieuses : à la bonne heure; mais en revanche n'ont-elles pas toutes leur action? N'y sont-elles pas toutes entières? Prenons pour exemple la répétition qu'il a exposée de son dessinateur : on prétend que les têtes en sont louches et peu décidées. A travers cette indécision perce pourtant l'attention de l'une et l'autre figures : on doit, ce me semble, devenir attentif avec elles. L'effet du pendant de ce premier tableau, ou la répétition de la diseuse d'évangile, que nous ne connoissions pas encore, n'est pas à beaucoup près aussi piquant, quoiqu'il dût sans doute l'être davantage à raison de sa composition. L'auteur a opposé des lumières trop blanchâtres, trop peu coloriées, à des ombres qui ont précisément leur juste degré de vigueur. Il règne d'ailleurs partout un brouillard qui ne se dissipe ni de près ni de loin, et que je crois avoir raison de regarder comme l'effet d'une touche trop molle, trop indécise.

Que celle-là diffère de celle du philosophe occupé de sa lecture, que le même auteur a peint ou plutôt qu'il peignit en 1734! Qu'elle est large ici! qu'elle est fière! que les masses d'ombre et de lumière sont d'un beau choix! que l'action de la figure est bien caractérisée! M. Chardin a pris depuis quelques années le parti de fondre; il lèche, il finit à présent ses ouvrages. Gagnons-nous à ce changement de manière ou de façon de faire? Les bons connaisseurs prétendent que non.

J'ajouterai à ce qu'on a déjà dit du petit *Quinze-Vingt* peu de bien, parce qu'on l'a déjà vanté par beaucoup d'endroits, et peu de mal aussi, parce qu'il n'y en a pas beaucoup à dire. J'observerai que, quelque trivial que soit le choix de ce sujet, quelque isolé que celui-ci paroisse (je ne sçay si je me fais entendre), l'auteur en a sçu faire, à force d'ailleurs d'art et de magie, un petit tableau très-piquant. Voilà le bien. J'observerai encore que les plis de la robe, dont la couleur est extrêmement vraie, ne jouent pas assez, et que le chien de cet aveugle me paroît fort ressembler à celui de la *Mère laborieuse*. Voilà le mal. Mes coups, comme vous le voyez, ne sont pas mortels.

Il me reste à parler des tableaux de fruits et d'animaux que ce même artiste a exposés, sans doute pour la seconde fois, puisqu'ils datent de plus loin encore que le *Philosophe*. A en juger absolument, sans aucune comparaison, je n'aurois qu'un reproche à leur faire, et ce reproche ne tomberoit même que sur un de ceux de la première espèce dont le fond a peut-être poussé. Quoi qu'il en soit, ce fond est à présent aussi colorié que les objets : ceux-ci ne sortent plus; ils ne font presque pas d'effet.

Yb. 159. Cabinet des Estampes.

Lettre à un ami sur l'exposition des tableaux faite dans le grand sallon du Louvre, le 25 août 1753 (par Estève).

Monsieur Chardin a donné cette année jusqu'à huit tableaux. Ce peintre exact, toujours occupé à des petits objets, y fait briller le génie de la plus grande composition. La situation des doigts, une fleur, le pavé d'un appartement, tout en lui laisse connoître le grand ouvrier. Rien n'est négligé dans ses productions, tout y est accordé avec une intelligence étonnante. La lumière et ses dégradations les plus délicates ne lui échappent pas. Il embrasse peu; mais il achève tout ce qu'il entreprend. Pourquoi n'est-il pas toujours également heureux dans le choix de ses sujets? D'aussi grands talents devroient-ils être employés à peindre une nature informe et peu agréable? Peut-on lui pardonner d'avoir fait un très-beau tableau d'un écolier qui dessine d'après le *Mercure* de M. Pigalle? Le lieu de la scène est un mauvais grenier rendu avec beaucoup de vérité. Il y a deux figures qui ont des jambes trop longues, des phisionomies communes et un air dégoutant : tout cela est pris dans le vrai et non dans la belle nature. C'est bien peu connoître ses avantages que de ne pas choisir ce qui peut flatter les sens et rire à l'imagination. L'art peut-il jamais réparer les disgraces d'un mauvais choix? Le groupe de marbre qui orne ce tableau fait un effet surprenant. Il est bien dessiné sans qu'on y remarque aucun trait distinct. Le contour est perdu dans la vérité des couleurs.

Le morceau le plus frappant de ce maître est un *Quinze-Vingt*. Il y a encore le portrait d'un chymiste en grand et qu'on prendroit pour un Rembrant. Ce n'est pourtant pas dans cette composition qu'on voit la plus grande illusion de la couleur. Il y a plus d'effet dans la représentation d'une jeune fille qui récite son évangile. La couleur de ce tableau est d'une fraîcheur reposée et plus moelleuse que tout ce que vous avez jamais vu de ce maître. On peut dire que M. Chardin acquiert tous les jours.

Yb. 159. Cabinet des Estampes.

Lettre à un amateur, en réponse aux critiques qui ont paru sur l'exposition des Tableaux (Jombert).

(RÉPONSE A LA CRITIQUE PRÉCÉDENTE.)

... Ici, je l'avoue, je me trouve embarrassé : je cherche où l'auteur d'une lettre à un ami a pris tout le bien qu'il dit de Chardin ; car je sens bien qu'il n'a pas pu le deviner de lui-même : il aura sans doute entendu quelques artistes qui parloient par effusion de cœur. J'en veux à ces indiscrets ; que ne le laissoient-ils faire tout seul? Qu'arrive-t-il de là? Il relève sa composition, qui est toujours d'une simplicité étonnante et d'un naturel admirable, la connoissance parfaite qu'il a des effets et de la dégradation de la lumière, la force et la vérité de son coloris, jointes à une harmonie totale du tableau dans lequel il excelle ; et me voilà forcé de convenir qu'il a raison. Rassurez-vous, monsieur, l'auteur va reparaître : il faut bien qu'il fasse quelque nouvelle bévue. Il n'a pu se résoudre à finir l'article de M. Chardin sans lui faire une mauvaise chicane. Il est question du tableau où sont représentés deux élèves, dont un dessine d'après le *Mercure* de M. Pigalle. Il lui reproche *d'avoir placé la scène dans un mauvais grenier ; les deux figures*, dit-il, *ont les jambes très-longues, des phisionomies communes et un air dégoutant ; enfin c'est une nature informe et peu agréable.* Sur cette belle description, ne vous imaginez-vous pas un galetas traversé de poutres et de chevrons, des murailles à demi ruinées, enfin toutes les saletés qui se trouvent dans *un mauvais grenier?* Ne vous représentez-vous pas aussi des caractères de tête bas et dans le genre d'*Ostade*, un coloris livide? Autrement, sur quoi tomberoit le terme de *dégoutant?* Enfin des élèves vêtus d'habits malpropres et déchirés! Eh bien! monsieur, il n'y a rien de tout cela ; le lieu de la scène n'est pas même *un grenier*, c'est une salle ou une antichambre propre et dans l'état de simplicité qui convient à un lieu consacré à l'étude. Les têtes n'ont rien de bas ni de désagréable ; elles ont même de la finesse ; le coloris de leur visage est vif et frais, comme il l'est ordinairement à l'âge de seize ou dix-huit ans. Si ces élèves ont les jambes longues et menues, c'est un des caractères distinctifs de l'adolescence. Enfin ils sont vêtus proprement et comme le doivent être des enfans de bourgeois dans l'état de médiocrité qui laisse assez d'aisance pour étudier les arts tout le temps que cette étude demande, sans procurer assez de superflu pour y causer du relâchement : c'est l'état le plus favorable pour former d'excellens artistes. Au reste, tous les accessoires de ce tableau sont également convenables au sujet, aucun objet bas, ni rien qui sente la misère ou qui avilisse l'art qu'ils étudient. Ceux qui prennent tout cela pour une nature informe, ignorent apparemment que chaque âge a ses grâces particulières. Que peut-on trouver dans ce tableau qu'on doive accuser de mauvais choix? Et pourquoi M. Chardin n'auroit-il pas dû traiter ce sujet aussi bien que tout autre? Je soupçonne que ce critique n'est pas dans l'habitude de penser avant que d'écrire. J'ignore par quelle raison il ne trouve point, dans le chimiste peint en grand, *l'illusion de la couleur*, car c'est précisément cette partie de l'art et l'harmonie générale qui sont le mérite le plus frappant de cet excellent morceau. Il lui a plu aussi de passer sous silence deux tableaux d'animaux du même artiste, dont l'un représente un singe, un chien et un chat ; l'autre, un lièvre mort. Ces deux morceaux sont cependant très-beaux, non-seulement pour la vérité de l'effet, mais encore pour la largeur et la hardiesse du pinceau ; ils sont touchés en grand maître. Mais ne le querellons pas de ce qu'il n'a pas dit tout ce qu'il devroit dire, nous n'en trouverons que trop de sujet dans ce qu'il a hazardé mal à propos.

EXPOSITION DE 1755

PAR M. CHARDIN, CONSEILLER ET TRÉSORIER DE L'ACADÉMIE.

N° 46. — *Des enfants se jouant avec une chèvre. Imitation d'un bas-relief en bronze.*
47. — *Un tableau d'animaux.*

Yb. 160. Cabinet des Estampes.

Lettre sur le salon de 1755, adressée à ceux qui la liront. Amsterdam, chez Arkstée et Merkus, 1755.

..... Je ne sçai si M. Chardin a cru s'acquitter envers le public en lui donnant les fruits de ses loisirs ; on dit que c'étoit la crainte des éloges qui l'avoit déterminé à ne rien faire paroître de considérable. Ce motif est bien louable : c'est sans doute celui qui a retenu aussi M. Boucher. Des gens mal intentionnés ont répandu que les critiques faites à l'exposition l'avoient indisposé au point de vouloir tirer cette petite vengeance du public injuste ; seroit-il possible qu'un homme d'un mérite aussi supérieur eût pu être sensible à des bagatelles de cette nature? La meilleure manière d'anéantir la critique était de nous offrir les excellens ouvrages qu'on sçait qu'il a faits depuis deux ans ; nous espérons le voir ramener sur ses pas les grâces dont il est le peintre.

EXPOSITION DE 1757

PAR M. CHARDIN, CONSEILLER ET TRÉSORIER DE L'ACADÉMIE.

N° 32. — *Un tableau d'environ 6 pieds, représentant des fruits et des animaux.*

33. — *Deux tableaux, dont l'un représente les préparatifs de quelque mets sur une table de cuisine, et l'autre, une partie de dessert sur une table d'office. Ils sont tirés du cabinet de l'École française de M. de La Live.*

34. — *Une femme qui écure. Tiré du cabinet de M. le comte de Vence.*

35. — *Portrait en médaillon de M. Louis, professeur et censeur royal de chirurgie.*

36. — *Un tableau d'une pièce de gibier avec une gibecière et une poire à poudre. Tiré du cabinet de M. de Damery.*

Mercure de France, octobre 1757. — Un grand tableau de M. Chardin représentant des fruits et des animaux est un morceau facilement peint, d'une touche large, d'une grande manière, d'une belle couleur et d'un effet étonnant. Il y a plusieurs autres ouvrages du même auteur. Ils sont tous d'une grande vérité et d'un détail agréable. On a déjà donné bien des éloges à M. Chardin, les nôtres ne peuvent rien ajouter à une réputation aussi grande, aussi générale et aussi bien méritée que la sienne.

Année littéraire, 1757, p. 347. — On est encore infiniment satisfait des tableaux du célèbre M. Chardin; ce ne sont point les couleurs qu'on voit sur la palette des peintres, ce sont des tons et des teintes vraies; enfin c'est la nature elle-même et toute l'harmonie qu'elle présente.

EXPOSITION DE 1759

PAR M. CHARDIN, CONSEILLER ET TRÉSORIER DE L'ACADÉMIE.

N° 35. — *Un tableau d'environ 7 pieds de haut sur 4 pieds de large, représentant un retour de chasse. Il appartient à M. le comte du Luc.*

36. — *Deux tableaux de 2 pieds 1/2 sur 2 pieds de large, représentant des pièces de gibier, avec un fourniment et une gibecière. Ils appartiennent à M. Trouard, architecte.*

37. — *Deux tableaux de fruits, de 1 pied 1/2 de large sur 13 pouces de haut. Ils appartiennent à M. l'abbé Trublet.*

38. — *Deux autres tableaux de fruits, de même grandeur que les précédens, du cabinet de M. Sylvestre, maître à dessiner du Roi.*

39. — *Deux petits tableaux de 1 pied de haut sur 7 pouces de large; l'un représente un jeune dessinateur, l'autre une fille qui travaille en tapisserie. Ils appartiennent à M. Cars, graveur du Roi.*

Année littéraire, tome V, p. 217, 1759. — Cette vérité qui fait le charme de la peinture se fait adorer dans les tableaux de

CATALOGUE DE L'ŒUVRE DE CHARDIN.

M. Chardin. Il y en a deux de petites figures qui sont d'un effet, d'un moelleux et d'un accord charmants; la couleur y est pleine de vigueur et dans des tons vrais; l'intelligence de la lumière très-bien entendue. Les autres tableaux sont des animaux peints avec un art singulier et de la plus belle facilité, et des fruits qui font illusion.

EXPOSITION DE 1761

PAR M. CHARDIN, CONSEILLER ET TRÉSORIER DE L'ACADÉMIE.

N° 42. — Le Bénédicité. Répétition du tableau qui est au cabinet du Roi, avec des changements. Il appartient à M. Fortier, notaire.

43. — Plusieurs tableaux d'animaux. Ils appartiennent à M. Aved, conseiller de l'Académie.

44. — Un tableau représentant des vanneaux. Il appartient à M. Silvestre, maître à dessiner du Roi.

45. — Deux tableaux de forme ovale. Ils appartiennent à M. Rattiers, orfèvre du Roi.

46. — Autres tableaux du même genre sous le même numéro.

CHARDIN. *Mercure de France*. Salon de 1761. Octobre 1761. — Le mérite de M. Chardin est universellement reconnu. Les tableaux que l'on voit de lui au Sallon sont dignes de la réputation qu'il s'est faite dans ce genre de vérité où il excelle depuis si longtemps. Il n'est point de cabinet en Europe où ses ouvrages ne soient admis au rang de ceux des meilleurs artistes. La patience des Hollandais n'a pas copié plus fidèlement la nature, et le génie des Italiens n'a pas employé un pinceau plus vigoureux pour la rendre. Quel sujet d'étonnement pour ceux qui aiment à réfléchir! Vingt peintres l'exprimeront tous avec la même fidélité et cependant chacun d'eux d'une manière qui ne ressemblera à aucun des autres.

Lorsqu'on est parvenu à connoître et à sentir le prix de ces mystères de l'art, la peinture est une des sources du plus grand amusement.

Yb. 163. Cabinet des Estampes.

Observations d'une société d'amateurs sur les tableaux exposés au Salon cette année 1761. Tirées de l'Observateur littéraire de M. l'abbé de La Porte. Paris, chez Duchesne, Libraire, rue S^t Jacques, au-dessous de la fontaine S^t Benoît, au Temple du Goût.

Une répétition du *Bénédicité* de M. *Chardin*, avec des changements, renouvelle les éloges du public et l'empressement avec lequel on a toujours accueilli les productions de ce grand artiste. On retrouve dans ce morceau le célèbre et rare imitateur de la nature, qui n'avoit point eu de guide à imiter et inimitable lui-même dans sa manière vraiment originale de rendre ces sortes d'objets qui doivent à l'industrie de son pinceau et à la vérité de son expression tout l'intérêt qu'elles inspirent. Ce même peintre a exposé plusieurs tableaux d'animaux auxquels on peut, dans leur genre, appliquer aussi ce que nous venons de dire.

EXPOSITION DE 1763

PAR M. CHARDIN, CONSEILLER ET TRÉSORIER DE L'ACADÉMIE.

N° 58. — Un tableau de fruits.

59. — Le Bouquet.

Ces deux tableaux appartiennent à M. le comte de Saint-Florentin.

60. — *Autre tableau de fruits, appartenant à M. l'abbé Pommyer, conseiller au Parlement.*
61. — *Deux autres tableaux représentant l'un des fruits, l'autre le débris d'un déjeuner.*
 Ces deux tableaux sont du cabinet de M. Silvestre, de l'Académie Royale de peinture et maître à dessiner de Sa Majesté.
62. — *Autre petit tableau, appartenant à M. Lemoyne, sculpteur du Roi.*
 Autres tableaux sous le même numéro.

Yb. 164. Cabinet des Estampes.

Description des tableaux exposés au sallon du Louvre avec des remarques, par une société d'amateurs. Extraordinaire du Mercure de septembre. A Paris, au bureau du Mercure, ou chez Sébastien Jorry. 1763.

C'est avec d'autant plus de plaisir que nous allons parler de tableaux de fruits et autres objets du genre de M. Chardin, que cet illustre artiste semble, dans l'exposition de cette année, avoir renouvelé toute la force de son talent. On ne peut voir d'effet plus piquant, plus vrai, plus naturel, et de touche plus sçavante et plus artificieuse que ce que présentent en général les petits ouvrages dont il a orné le sallon, et entr'autres un déjeûné qui est la nature même des objets qu'il a imités et qui sont offerts aux yeux sous l'aspect le plus attrayant.

On reconnoît et l'on doit avouer que ce grand peintre est encore le maître et le modèle du genre qu'il a pour ainsi dire créé. Indépendamment de ce que M. Chardin a contribué par l'agrément de ses ouvrages à la décoration du sallon, on lui doit encore un juste tribut d'éloges pour l'ordre qu'il a été chargé de mettre dans la disposition de tant de chefs-d'œuvre divers. On est convenu généralement au premier coup d'œil, comme après un examen plus recherché, que jamais on n'avoit distribué avec plus d'intelligence les différentes parties de cette riche collection, tant pour la beauté de l'ensemble que pour l'avantage particulier de chacun des morceaux qui la composent.

Yb. 164. Cabinet des Estampes.

Lettres à Madame *** sur les peintures, les sculptures et les gravures exposées dans le sallon du Louvre en 1763. A Paris chez Guillaume Desprez, imprimeur du Roy, et Duchesne, lib., rue St Jacq., au Temple du Goût. MDCCLXIII. (Par Mathon de la Cour.)

Les tableaux que M. Chardin a donnés cette année représentent un bouquet, des fruits, des débris de déjeuner, etc. Ils sont dignes de soutenir sa réputation, et ils en feroient une à quelqu'un qui n'en auroit pas. Des effets de couleur bien entendus, un beau fini et surtout une imitation très-parfaite de la nature, ont fixé depuis longtemps le rang de M. Chardin dans notre École. Il a trouvé l'art de plaire aux yeux, même quand il leur présente des objets dégoûtants. Je voudrois qu'il en eût fait usage plus rarement et qu'il se fût attaché davantage à rendre ses tableaux intéressants par de jolies figures, comme celles qu'il a données quelquefois. Les hommes aiment à se retrouver partout; ce penchant secret est le germe de la sociabilité. La musique qui imite le son d'une cloche, ou le bruit du tonnerre, ne plaît pas comme celle qui exprime le sentiment. Les paysages, les fruits, les animaux même se font admirer; mais ils n'intéresseront jamais autant qu'une bonne tête.

EXPOSITION DE 1765

PAR M. CHARDIN, CONSEILLER ET TRÉSORIER DE L'ACADÉMIE.

N° 45. — *Un tableau représentant les attributs des sciences.*
46. — *Autre représentant ceux des arts.*
47. — *Autre où l'on voit ceux de la musique.*

Ces tableaux, de 3 pieds 10 pouces de large sur 3 pieds 10 pouces de haut, sont destinés pour les appartements de Choisy.

48. — *Trois tableaux sous le même numéro, dont un ovale représentant des raffraîchissements, des fruits et des animaux.*

Ces tableaux ont 4 pieds 6 pouces de largeur sur 3 pieds 6 pouces de haut. Celui ovale a 5 pieds de haut.

49. — *Plusieurs tableaux sous le même numéro, dont un représente une corbeille de raisins.*

Œuvres de Denis Diderot. A Paris, chez J. L. J. Brière, libraire. Paris, 1821. — Œuvres complètes de Diderot, Tome VIII. Salons, tome Ier.

CHARDIN. Salon de 1765.

Vous venez à temps, Chardin, pour récréer mes yeux que votre confrère Challe avait mortellement affligés. Vous revoilà donc, grand magicien, avec vos compositions muettes. Qu'elles parlent éloquemment à l'artiste! Tout ce qu'elles lui disent sur l'imitation de la nature, la science de la couleur et l'harmonie! Comme l'air circule autour de ces objets. La lumière du soleil ne sauve pas mieux les disparates des êtres qu'elle éclaire. C'est celui-là qui ne connaît guère de couleurs amies, de couleurs ennemies.

S'il est vrai, comme le disent les philosophes, qu'il n'y a de réel que nos sensations; que ni le vide de l'espace, ni la solidité même des corps n'est peut-être rien en elle-même de ce que nous éprouvons, qu'ils m'apprennent, ces philosophes, quelle différence il y a pour eux, à quatre pieds de tes tableaux, entre le créateur et toi. Chardin est si vrai, si vrai, si harmonieux, que quoiqu'on ne voie sur la toile que la nature inanimée, des vases, des tasses, des bouteilles, du pain, du vin, de l'eau, des raisins, des fruits, des pâtés, il se soutient et peut-être nous enlève à deux des plus beaux Vernet, à côté desquels il n'a pas balancé de se mettre. C'est, mon ami, comme dans l'univers, où la présence d'un homme, d'un cheval, d'un animal, ne détruit point l'effet d'un bout de roche, d'un arbre, d'un ruisseau. Le ruisseau, l'arbre, le bout de roche, intéressent moins sans doute que l'homme, la femme, le cheval, l'animal; mais ils sont également vrais.

Il faut, mon ami, que je vous communique une idée qui me vient, ce qui peut-être ne me reviendrait pas dans un autre moment : c'est que cette peinture, qu'on appelle de genre, devrait être celle des vieillards ou de ceux qui sont nés vieux. Elle ne demande que de l'étude et de la patience. Nulle verve, peu de génie, guère de poésie, beaucoup de technique et de vérité, et puis c'est tout.

Vous savez que le temps où nous nous mettons à ce qu'on appelle, d'après l'usage, la recherche de la vérité, la philosophie, est précisément celui où nos tempes grisonnent et où nous aurions mauvaise grâce à écrire une lettre galante. A propos, mon ami, de ces cheveux gris, j'en ai vu ce matin ma tête toute argentée, et je me suis écrié, comme Sophocle lorsque Socrate lui demandait comment allaient les amours : *A domino agresti et furioso profugi.* J'échappe au maître sauvage et furieux.

Je m'amuse ici à causer avec vous d'autant plus volontiers que je ne vous dirai de Chardin qu'un seul mot et le voici : Choisissez son site, disposez sur ce site les objets comme je vais vous les indiquer, et soyez sûr que vous aurez vu ses tableaux.

Il a peint les *attributs des sciences*, les *attributs des arts* et ceux *de la musique*; des *rafraîchissements*, des *fruits*, des *animaux*. Il n'y a presque point à choisir; ils sont tous de la même perfection. Je vais vous les esquisser le plus rapidement que je pourrai.

45. — *Les attributs des sciences.*

On voit sur une table couverte d'un tapis rougeâtre, en allant, je crois, de la droite à la gauche, des livres posés sur la tranche, un microscope, une clochette, un globe à demi caché d'un rideau de taffetas vert, un thermomètre, un miroir concave sur son pied, une lorgnette avec son étui, des cartes roulées, un bout de télescope.

C'est la nature même pour la vérité des formes et de la couleur. Les objets se séparent les uns des autres, avancent, reculent comme s'ils étaient réels. Rien de plus harmonieux et nulle confusion, malgré leur nombre et le petit espace.

46. — *Les attributs des arts.*

Ici se sont des livres à plat, un vase antique, des dessins, des marteaux, des ciseaux, des règles, des compas, une statue en marbre, des pinceaux, des palettes et autres objets analogues. Ils sont posés sur une espèce de balustrade. La statue est celle de la fontaine de Grenelle, le chef-d'œuvre de Bouchardon. Même vérité, même couleur, même harmonie.

47. — *Les attributs de la musique.*

Le peintre a répandu sur une table, couverte d'un tapis rougeâtre, une foule d'objets divers, distribués de la manière la plus naturelle et la plus pittoresque. C'est un pupitre dressé; c'est devant ce pupitre un flambeau à deux branches; c'est par derrière une trompe et un cor de chasse, dont on voit le concave de la trompe par-dessus le pupitre. Ce sont des hautbois, une mandore, des papiers de musique étalés, le manche d'un violon avec son archet et des livres posés sur la tranche. Si un être animé, malfaisant, un serpent, était peint aussi vrai, il effrayerait.

Ces trois tableaux ont 3 pieds 10 pouces de large sur 3 pieds 10 pouces de haut.

48. — *Rafraîchissements.*

Fruits et animaux. Imaginez une fabrique carrée de pierre grisâtre, une espèce de fenêtre avec sa saillie et sa corniche. Jetez avec le plus de noblesse et d'élégance que vous pourrez une guirlande de gros verjus, qui s'étende le long de la corniche et qui retombe sur les deux côtés. Placez dans l'intérieur de la fenêtre un verre plein de vin, une bouteille, un pain entamé, d'autres carafes qui rafraîchissent dans un seau de faïence, un cruchon de terre, des radis, des œufs frais, une salière, deux tasses à café servies et fumantes, et vous verrez le tableau de Chardin. Cette fabrique de pierre large et unie, avec cette guirlande de verjus qui la décore, est de la plus grande beauté. C'est un modèle pour la façade d'un temple de Bacchus.

48. — *Pendant du précédent tableau.*

La même fabrique de pierre; autour, une guirlande de gros raisins muscats blancs; en dedans, des pêches, des prunes, des carafes de limonade dans un seau de ferblanc peint en vert, un citron pelé et coupé par le milieu, une corbeille pleine d'échaudés, un mouchoir de masulipatam pendant en dehors, une carafe d'orgeat avec un verre qui en est à moitié plein. Combien d'objets et quelle diversité de formes et de couleurs! Et cependant quelle harmonie, quel repos! Le mouchoir est d'une mollesse à étonner.

48. — *Troisième tableau de rafraîchissements à placer entre les deux premiers.*

S'il est vrai qu'un connaisseur ne puisse se dispenser d'avoir au moins un Chardin, qu'il s'empare de celui-ci; l'artiste commence à vieillir. Il a fait quelquefois aussi bien, jamais mieux. Suspendez par la patte un oiseau de rivière; sur un buffet, au-dessous, supposez des biscuits entiers et rompus, un bocal bouché de liége et rempli d'olives, une jatte de la Chine peinte et couverte, un citron, une serviette déployée et jetée négligemment, un pâté sur un rondin de bois avec un verre à moitié plein de vin. C'est là qu'on voit qu'il n'y a guère d'objets ingrats dans la nature et que le point est de les rendre. Les biscuits sont jaunes, le bocal est vert, la serviette blanche, le vin rouge; et ce jaune, ce vert, ce blanc, ce rouge, mis en opposition, récréent l'œil par l'accord le plus parfait. Et ne croyez pas que cette harmonie soit le résultat d'une manière faible, douce et léchée. Point du tout; c'est partout la touche la plus vigoureuse. Il est vrai que ces objets ne changent point sous les yeux de l'artiste. Tels il les a vus un jour, tels il les retrouve le lendemain. Il n'en est pas ainsi de la nature animée. La constance n'est l'attribut que de la pierre.

49. — *Une corbeille de raisins.*

C'est tout le tableau; dispersez seulement autour de la corbeille quelques grains de raisins séparés, un macaron, une poire,

CATALOGUE DE L'ŒUVRE DE CHARDIN.

et deux ou trois pommes d'api. On conviendra que des grains de raisin séparés, un macaron, des pommes d'api isolées, ne sont favorables ni de forme, ni de couleur; cependant qu'on voie le tableau de Chardin.

49. — *Un panier de prunes.*

Placez sur un banc de pierre un panier d'osier plein de prunes, auquel une méchante ficelle serve d'anse, et jetez autour des noix, deux ou trois cerises et quelques grapillons de raisin.

Cet homme est le premier coloriste du salon, et peut-être un des premiers coloristes de la peinture. Je ne pardonne point à cet impertinent Webb d'avoir écrit que l'école française n'avait pas même un médiocre coloriste. Vous en avez menti, M. Hogarth, c'est de votre part ignorance ou platitude. Je sais bien que votre nation a le tic de dédaigner un auteur impartial qui ose parler de nous avec éloge : mais faut-il que vous fassiez bassement la cour à vos concitoyens aux dépens de la vérité? Peignez, peignez mieux si vous pouvez. Apprenez à dessiner et n'écrivez point. Nous avons, les Anglais et nous, deux manières bien diverses. La nôtre est de surfaire les productions anglaises, la leur est de déprécier les nôtres. Hogarth vivait encore il y a deux ans. Il avait séjourné en France, et il y a trente ans que Chardin est un grand coloriste.

Le faire de Chardin est particulier. Il a de commun avec la manière heurtée, que de près on ne sait ce que c'est, et qu'à mesure qu'on s'éloigne, l'objet se crée et finit par être celui de la nature. Quelquefois aussi il vous plaît presque également de près et de loin. Cet homme est au-dessus de Greuze de toute la distance de la terre au ciel, mais en ce point seulement. Il n'a point de manière; je me trompe, il a la sienne. Mais puisqu'il a une manière sienne, il devrait être faux dans quelques circonstances, et il ne l'est jamais. Tâchez, mon ami, de vous expliquer cela. Connaissez-vous en littérature un style propre à tout? Le genre de peinture de Chardin est le plus facile; mais aucun peintre vivant, pas même Vernet, n'est aussi parfait dans le sien.

EXPOSITION DE 1767

PAR M. CHARDIN, CONSEILLER ET TRÉSORIER DE L'ACADÉMIE.

N° 38. — *Deux tableaux sous le même numéro représentant divers instruments de musique. Ces tableaux cintrés, d'environ 4 pieds 6 pouces de large sur 3 pieds de haut, sont au Roi, et destinés pour les appartements de Bellevue.*

Diderot. — Salon de 1767. — Œuvres de Denis Diderot. Paris, chez J. L. J. Brière, libraire, rue S^t André des Arts, n° 68. 1821. Tome 9. Salons, T. 2.

Deux tableaux représentant divers instruments de musique.
Ils ont environ 4 pieds 6 pouces de large sur 3 pieds de haut. Ils sont destinés pour les appartements de Bellevue.
Commençons par dire le secret de Chardin; cette indiscrétion sera sans conséquence. Il place son tableau devant la nature, et il le juge mauvais tant qu'il n'en soutient pas la présence.
Ces deux tableaux sont très-bien composés. Les instruments y sont disposés avec goût. Il y a dans ce désordre qui les entasse une sorte de verve. Les effets de l'art y sont préparés à ravir. Tout y est, pour la forme et la couleur, de la plus grande vérité. C'est là qu'on apprend comment on peut allier la vigueur avec l'harmonie. Je préfère celui où l'on voit des timbales; soit que ces objets y forment de plus grandes masses, soit que la disposition en soit plus piquante. L'autre passerait pour un chef-d'œuvre sans son pendant.
Je suis sûr que lorsque le temps aura éteint l'éclat un peu dur et cru des couleurs fraîches, ceux qui pensent que Chardin faisait encore mieux autrefois changeront d'avis. Qu'ils aillent revoir ces ouvrages lorsque le temps les aura peints. J'en dis autant de Vernet et de ceux qui préfèrent ses premiers tableaux à ceux qui sortent de dessus sa palette.
Chardin et Vernet voient leurs ouvrages à douze ans du moment où ils peignent, et ceux qui les jugent ont aussi peu de raison que ces jeunes artistes qui s'en vont copier servilement à Rome des tableaux faits il y a cent cinquante ans. Ne soupçonnant pas l'altération que le temps a faite à la couleur, ils ne soupçonnent pas davantage qu'ils ne verraient pas les morceaux des Carrache, tels qu'ils les ont sous les yeux, s'ils avaient été sur le chevalet des Carrache, tels qu'ils les voient. Mais qui est-ce qui leur apprendra à apprécier les effets du temps? Qui est-ce qui les garantira de la tentation de faire demain de vieux tableaux, de la peinture du siècle passé? Le bon sens et l'expérience.
Je n'ignore pas que les modèles de Chardin, les natures inanimées qu'il imite, ne changent ni de place, ni de couleur, ni de formes; et qu'à perfection égale, un portrait de La Tour a plus de mérite qu'un morceau du genre de Chardin. Mais un coup de l'aile du temps ne laissera rien qui justifie la réputation du premier. La poussière précieuse s'en ira de dessus la toile,

moitié dispersée dans les airs, moitié attachée aux longues plumes du vieux Saturne. On parlera de La Tour, mais on verra Chardin. O La Tour!

Memento, homo, quia pulvis es et in pulverem reverteris.

On dit de celui-ci qu'il a un technique qui lui est propre, et qu'il se sert autant de son pouce que de son pinceau. Je ne sais ce qui en est. Ce qu'il y a de sûr, c'est que je n'ai jamais connu personne qui l'ait vu travailler; quoi qu'il en soit, ses compositions appellent indistinctement l'ignorant et le connaisseur. C'est une vigueur de couleur incroyable, une harmonie générale, un effet piquant et vrai, de belles masses, une magie de faire à désespérer, un ragout dans l'assortiment et l'ordonnance. Éloignez-vous, approchez-vous, même illusion, point de confusion, point de symétrie non plus, parce qu'il y a calme et repos. On s'arrête devant un Chardin comme d'instinct, comme un voyageur fatigué de sa route va s'asseoir, sans presque s'en apercevoir, dans l'endroit qui lui offre un siége de verdure, du silence, des eaux, de l'ombre et du frais.

EXPOSITION DE 1769

PAR M. CHARDIN, CONSEILLER ET TRÉSORIER DE L'ACADÉMIE.

N° 31. — *Les attributs des arts et les récompenses qui leur sont accordées.*

Ce tableau, répétition avec quelques changements de celui fait pour l'impératrice de Russie, appartient à M. l'abbé Pommyer, conseiller de la grande chambre du Parlement honoraire, associé libre de l'Académie. Il a environ 5 pieds de large sur 4 pieds de haut.

32. — *Une femme qui revient du marché. Ce tableau, aussi répétition avec changements, appartient à M. Silvestre, maître à dessiner des enfants de France.*

33. — *Une hure de sanglier. Ce tableau a 3 pieds de large sur 2 pieds 6 pouces de haut, et est tiré du cabinet de Monseigneur le Chancelier.*

34. — *Deux tableaux sous le même numéro, représentant des bas-reliefs.*

35. — *Deux tableaux de fruits, sous le même numéro.*

36. — *Deux tableaux de gibier, sous le même numéro.*

Le Salon de 1771, par Diderot (reproduit par M. Walferdin, dans la Revue de Paris, de Septembre-Octobre 1857.

CHARDIN. — Je devrais vous indiquer les morceaux de Chardin et vous renvoyer à ce que j'ai dit de cet artiste dans les Salons précédents, mais j'aime à me répéter; quand je loue, je cède à ma pente naturelle. Le bien en général m'affecte beaucoup plus que le mal. Le mal, au premier moment, me fait sauter aux solives; mais c'est un transport qui passe. L'admiration du bien me dure. Chardin n'est pas un peintre d'histoire, mais c'est un grand homme. C'est le maître à tous pour l'harmonie, cette partie si rare dont tout le monde parle et que très-peu connaissent. Arrêtez-vous longtemps devant un beau Teniers ou un beau Chardin, fixez bien dans votre imagination l'effet, rapportez ensuite à ce modèle tout ce que vous verrez, et soyez sûr que vous aurez trouvé le secret d'être rarement satisfait.

Les attributs des arts et les récompenses qui leur sont accordées. — Tous voient la nature, mais Chardin la voit bien et s'épuise à la rendre comme il la voit; son morceau des *attributs des arts* en est une preuve. Comme la perspective y est observée! comme les objets y reflètent les uns sur les autres! comme les masses y sont décidées! On ne sait où est le prestige, parce qu'il est partout. On cherche des obscurs et des clairs, et il faut bien qu'il y en ait, mais ils ne frappent dans aucun endroit. Les objets se séparent sans apprêt.

Prenez le plus petit tableau de cet artiste, une pêche, un raisin, une poire, une noix, une tasse, une soucoupe, un lapin, une perdrix, et vous y trouverez le grand et profond coloriste. En regardant ses *attributs des arts*, l'œil récréé reste satisfait et tranquille. Quand on a regardé longtemps ce morceau, les autres paraissent froids, découpés, plats, crus et désaccordés. Chardin est entre la nature et l'art; il relègue les autres imitations au troisième rang. Il n'y a rien en lui qui sente la palette. C'est une

CATALOGUE DE L'ŒUVRE DE CHARDIN.

harmonie au delà de laquelle on ne songe pas à désirer ; elle serpente imperceptiblement dans sa composition, toute sous chaque partie de l'étendue de sa toile ; c'est comme les théologiens disent de l'esprit, sensible dans le tout et secret en chaque point. Mais comme il faut être juste, c'est-à-dire sincère avec soi-même, le Mercure, symbole de la sculpture, m'en a semblé d'un dessin un peu maigre, tant soit peu trop clair et trop dominant sur le reste ; il ne fait pas toute l'illusion possible. C'est qu'il ne fallait pas prendre pour modèle un plâtre neuf, c'est qu'un plâtre plus poudreux aurait été d'une lumière plus sourde et plus heureuse pour les accidents, c'est qu'il y a si longtemps que nous n'avons dessiné une Académie, que nous n'y sommes plus, et qu'en sus le dessin de cette figure n'est pas pur. Chardin est un vieux magicien à qui l'âge n'a pas encore ôté sa baguette. Ce tableau des *attributs des arts* est la répétition de celui qu'il a exécuté pour l'impératrice de Russie et qui lui est préférable. Chardin se copie volontiers, ce qui me ferait penser que ses ouvrages lui coûtent beaucoup.

Une femme qui revient du marché. — Cette cuisinière qui revient du marché est encore la redite d'un morceau peint il y a quarante ans. C'est une belle petite chose que ce tableau. Si Chardin a un défaut, comme il tient à son faire particulier, vous le retrouverez partout ; par la même raison, ce qu'il a de parfait, il ne le perd jamais. Il est ici également harmonieux ; c'est la même entente des reflets, la même vérité d'effet, chose rare ; car il est facile d'avoir de l'effet quand on se permet les licences, lorsqu'on établit une masse d'ombres sans se soucier de ce qui la produit. Mais être chaud et principié, esclave de la nature et maître de l'art, avoir du génie et de la raison, c'est le diable à confesser. C'est dommage que Chardin mette sa manière à tout, et qu'en passant d'un objet à un autre elle devienne quelquefois lourde et pesante. Elle se conciliera à merveille avec l'opaque, le mat, le solide des objets inanimés ; elle jurera avec le vivant, la délicatesse des objets sensibles. Voyez-là, ici, dans un réchaud, des pains et autres accessoires, et jugez si elle fait également bien au visage et au bras de cette servante, qui me paraît d'ailleurs un peu colossale de proportion et maniérée d'attitude.

Chardin est un si vigoureux imitateur de nature, un juge si sévère de lui-même, que j'ai vu de lui un tableau de *gibier* qu'il n'a jamais achevé, parce que de petits lapins d'après lesquels il travaillait étant venus à se pourrir, il désespéra d'atteindre avec d'autres à l'harmonie dont il avait l'idée. Tous ceux qu'on lui apporta étaient ou trop bruns ou trop clairs.

Deux bas-reliefs. — Les modèles de ses deux petits bas-reliefs sont d'un mauvais choix, c'est de la médiocre sculpture ; malgré cela, ils me jettent dans l'admiration. On y voit qu'on peut être harmonieux et coloriste dans les objets qui le comportent le moins. Ils sont blancs, et il n'y a ni noir ni blanc ; pas deux tons qui se ressemblent, et cependant le plus parfait accord. Ce Chardin avait bien raison de dire à un de ses confrères, peintre de routine : « Est-ce qu'on peint avec des couleurs ? — Avec quoi donc ? — Avec quoi ? Avec le sentiment... » C'est lui qui voit ondoyer la lumière et les reflets à la surface des corps ; c'est lui qui les saisit et qui rend, avec je ne sais quoi, leur inconcevable confusion.

Une hure de sanglier. — Voilà une hure de sanglier de sa façon qui ne me tente pas. Les masses y sont bien, mais la touche en est lourde, les détails y manquent, et les faces de l'animal n'ont ni la facilité, ni la verve que j'y veux.

Deux tableaux de fruits. — Les deux tableaux de *fruits* sont très-jolis. Il ne faut à Chardin qu'une poire, une grappe de raisin pour signer son nom : *Ex ungue leonem.* Et malheur à celui qui ne sait pas reconnaître l'animal à sa griffe.

Qu'est-ce que cette perdrix ? c'est une perdrix. Et celle-là ? c'en est une encore.

Voilà, mon ami, six lettres et huit peintres d'expédiés. Et dites après cela que je ne suis pas homme de parole !

Yb. 166. Cabinet des Estampes.

Sentimens sur les tableaux exposés au Salon. 1769.

M. Chardin, peintre, né avec ce tact si juste pour saisir la couleur de la nature, rend intéressant par l'art et la vérité tout ce qui se présente à son imagination, et fait voir dans ses tableaux une source de principes excellens pour tous les genres ; large sans affectation dans ses lumières, dans ses effets comme dans sa touche, il met le ton juste et local à chaque chose par une combinaison de mille autres tons qui n'appartient qu'à lui ; puis la distance nécessaire d'un objet à l'autre, et tout cela d'un ton ferme et lumineux. Qui ne seroit flatté de faire un tableau d'histoire aussi vrai, aussi décidé que ce *Mercure* et ces *attributs des arts*, qui, à toute heure du jour, jusqu'au soir même, garde son effet, comme tous ses autres ouvrages. Ses *Deux Bas-Reliefs* sont admirables, et j'ai plus de foi à ces miracles qu'à celui des raisins de Zeuxis, n'en déplaise à l'antiquité.

Yb. 167. Cabinet des Estampes.

Lettre sur l'exposition des ouvrages de peinture et de sculpture au sallon du Louvre. 1769. *A Rome, et se trouve à Paris chez Vente, libraire, au bas de la Montagne S^{te} Geneviève,* 1769.

M. CHARDIN. — Vous reconnoîtrez, Monsieur, la touche ferme et libre, la couleur vigoureuse et la magie des effets dans les tableaux dont M. *Chardin* a enrichi ce Sallon. Une belle pâte de couleur, un dessin précis, une grande vérité, se caractérise dans le *Tableau des arts et des récompenses qui leur sont accordées.* Il semble que le cordon noir sorte de la toile. Vous serez surpris de la fabrique de la hure de sanglier et des tableaux de gibier ; c'est toujours la même force dans ceux de fruits et le

bas-relief. Il y a un grand mérite de traiter ainsi le genre, et c'est avec bien de la raison qu'on a nommé M. Chardin le Rimbrandt de l'École françoise.

Yb. 167. Cabinet des Estampes.

L'Année littéraire, 1769. *Lettre XIII.*

Le tableau que M. Chardin, ce peintre charmant de la nature et de la vérité, a composé sur les attributs des arts et les récompenses qui leur sont accordées est d'une vigueur admirable; il en est de même de deux bas-reliefs qu'il a très-bien rendus. Ce n'est pas seulement le degré d'illusion auquel il est parvenu qui rend ses tableaux dignes de la plus haute estime; ils le sont encore plus par la manière fière, hardie et large, dont ils sont peints. Le caractère de cet auteur est de peindre avec une sorte de magie harmonieuse qui étonne les peintres mêmes les plus habiles. Tous ses tableaux ont ce mérite. On ne doit pas oublier celui d'une servante qui revient du marché. On a revu avec le plus grand plaisir ce genre naïf et vrai que M. Chardin a créé et que personne n'a pu imiter encore avec succès.

EXPOSITION DE 1771

PAR M. CHARDIN, CONSEILLER ET TRÉSORIER DE L'ACADÉMIE.

N° 38. — *Un tableau représentant un bas-relief.*

39. — *Trois têtes d'étude, au pastel, sous le même numéro.*

Le Salon de 1771, *par Diderot* (reproduit par M. Walferdin dans la *Revue de Paris* du 15 septembre 1857).

CHARDIN. — Un tableau représentant un bas-relief : *Jeux d'enfants.* On reconnaît le grand homme en tout temps. M. Chardin emploie ici une magie différente ; ce morceau est beaucoup moins fini que ses ouvrages précédents, et a néanmoins autant d'effet et de vérité dont tout ce qui sort de son pinceau : l'illusion y est de la plus grande force, et j'ai vu plus d'une personne y être trompée. Il me semble qu'on pourrait dire de M. Chardin et de M. de Buffon que la nature les a mis dans sa confidence.

Trois têtes d'étude au pastel. — C'est toujours la même main sûre et libre, et les mêmes yeux accoutumés à voir la nature, mais à la bien voir et à démêler la magie de ses effets.

Yb. 167. Cabinet des Estampes.

La Muse errante au Sallon, apologie critique en vers libres suivant l'ordre des numéros des peintures, sculptures et gravures exposées au Louvre en l'année 1771. *A Athènes, et se trouve à Paris, chez Cailleau, libraire, rue des Mathurins et Saint-André,* 1771. *Par M. Chardin, conseiller et trésorier de l'Académie.*

N° 38. — *Un bas-relief.*

> *Chardin, toujours charmant dans l'imitation,*
> *Fascine ici les yeux par cette illusion ;*
> *On croit voir un relief et ce n'est qu'une toile.*
> *Dans ce tableau frappant, l'art en plein se dévoile.*

N° 39. — *Trois têtes d'études au pastel.*

> *N'épuisez point ma rhétorique,*
> *Par un éloge mal dicté,*
> *Vous êtes précis je m'explique,*
> *Et c'est dire la vérité.*

EXPOSITION DE 1773

PAR M. CHARDIN.

N° 36. — *Une femme qui tire de l'eau à une fontaine.*
Ce tableau appartient à M. Silvestre, maître à dessiner des Enfants de France. C'est la répétition d'un tableau appartenant à la Reine douairière de Suède.

37. — *Une tête d'étude, au pastel.*

EXPOSITION DE 1775

PAR M. CHARDIN.

29. — *Trois têtes d'étude au pastel, sous le même numéro.*

Yb. 170. Cabinet des Estampes.

*Observations sur les ouvrages exposés au Sallon du Louvre, ou lettre à M. le Comte de ****. 1775.

On voit encore avec admiration et étonnement la force de talent de M. Chardin dans les trois têtes au pastel qu'il a exposées. Ces morceaux ont toute la facilité et la légereté qu'y pourroit donner un artiste dans la fleur de l'âge. La fraîcheur des tons de la tête de femme, à côté de la vigueur de ceux de l'homme, forment un contraste vrai et rempli de goût, à quoi l'on doit ajouter que le faire en est magique, fier, et de la plus grande hardiesse.

EXPOSITION DE 1777

PAR M. CHARDIN.

N° 49. — *Un tableau imitant le bas-relief.*
50. — *Trois têtes d'étude au pastel, sous le même numéro.*

Yb. 171. Cabinet des Estampes.

La Prêtresse, ou nouvelle manière de prédire ce qui est arrivé. A Rome, et se trouve à Paris chez les marchands de nouveautés. 1777.

Ce bas-relief et ces pastels seront de M. Chardin. Il n'aura point la timide prudence ou plutôt le défaut de courage de plusieurs artistes tels que M. Fragonard et autres. M. Chardin me rappelle ces athlètes qui, chancelans après un combat terrible, rappelleront toutes leurs forces pour aller expirer dans l'arène.

EXPOSITION DE 1779

PAR M. CHARDIN.

N° 55. — *Plusieurs têtes d'étude au pastel, sous le même numéro.*
« *Un Jacquet, petit laquais.* »

<p style="text-align:center"><i>Nécrologe des hommes célèbres de France, tome XV, année 1780.</i></p>

On a beaucoup parlé du dernier salon en 1779, et la reine ainsi que toute la famille royale voulurent le voir et en témoignèrent leur satisfaction. Un des morceaux qui firent le plus de plaisir à M^me Victoire, dont le suffrage éclairé fait l'ambition des meilleurs artistes, fut un tableau de Chardin représentant un petit *Jacquet* (Jockey). Elle fut frappée du naturel de cette figure et dès le lendemain cette princesse envoya au peintre, par M. le comte d'Affry, une boîte en or, comme témoignage du cas qu'elle faisait de ses talents. Ce tableau, *le* dernier que Chardin ait peint, fait partie du cabinet de M^me Victoire.

TABLEAUX DE CHARDIN

QUI SE TROUVENT
DANS LES MUSÉES DE PARIS OU DE PROVINCE

Nous donnons ici un extrait de la Notice des tableaux exposés dans les galeries du Musée national du Louvre, en maintenant à ces tableaux les numéros qui leur ont été donnés dans cette Notice. Nous ajouterons à cette liste ceux des tableaux de Chardin acquis postérieurement à l'année 1855, époque où cette Notice a été terminée.

LOUVRE. — SALLES DE L'ÉCOLE FRANÇAISE

N° 96. — *INTÉRIEUR DE CUISINE.* (La Raie.)

Sur une table de cuisine au-dessus de laquelle est accrochée une raie ouverte, on remarque, à G., un chat, des huîtres, deux poissons. A D., sur une nappe, un grand pot en terre vernissée, un couteau, un bassin de cuivre, une bouteille en grès, une écumoire appuyée sur un chaudron.

H. 1m15. — L. 1m40. Toile. Grandeur naturelle.

Ce tableau, ainsi que le suivant, fut donné par Chardin pour sa réception à l'Académie, le 25 septembre 1728.

N° 97. — *FRUITS SUR UNE TABLE DE PIERRE ET ANIMAUX.*

Sur une table de pierre ornée d'un bas-relief et recouverte d'une nappe sont placés un grand plat, où des pêches, des poires, des prunes, etc., s'élèvent en pyramide; en avant, des huîtres dans une assiette; à côté, un citron, deux carafes contenant de l'eau et du vin, deux tasses. A G., deux verres, dont un rempli de vin, un grand pot en argent.

Dans le fond, un perroquet perché sur un grand vase. Au premier plan, un chien épagneul, brun, levant la tête, un vase à rafraîchir avec deux bouteilles. — Signé : *J. Chardin. F.* 1728.

<center>H. 1^m90. — L. 1^m28. Grandeur naturelle. Toile.</center>

N° 98. — *LA MÈRE LABORIEUSE.*

Une femme, tournée à D. et assise devant un dévidoir, montre un ouvrage en tapisserie à une petite fille qui se tient debout devant elle. Au premier plan, à G., un chien carlin couché sur un carreau.

<center>H. 0^m48. — L. 0^m38. Toile. Fig. de 0^m30.</center>

Collection de Louis XV. — Ce tableau fut exposé au Salon de 1740.

N° 99. — *LE BÉNÉDICITÉ.*

Une femme, debout devant une table sur laquelle est servi un repas, fait réciter une prière à deux petites filles assises, les mains jointes.

<center>H. 0^m49. — L. 0^m39. Toile. Fig. de 0^m30.</center>

Collection de Louis XV. — Ce tableau a été exposé au Salon de 1740. Chardin a fait deux autres répétitions de cette composition, mais avec quelques changements. L'une, exposée en 1746, était destinée à faire pendant à une peinture de Téniers appartenant à un amateur. L'autre, où se trouvent également des changements, figure au Salon de 1761, et fut peinte pour M. Fortier, notaire.

N° 100. — *LAPIN MORT ET USTENSILES DE CHASSE.*

Un lapin mort et suspendu à un clou, une poire à poudre et une gibecière. — Signé : *Chardin*.

<center>H. 0^m82. — L. 0^m65. Toile. Grandeur naturelle.</center>

Acquis en 1852, de M. Jules Boilly, pour la somme de 700 fr. Dans le livret du Salon de 1757, on trouve un tableau de Chardin, représentant « une pièce de gibier avec une gibecière et une poire à poudre (du cabinet de M. Damery) ». Il y a tout lieu de penser que ce tableau est le même que celui inscrit sous le présent numéro.

N° 101. — *USTENSILES DE CUISINE.*

Au milieu d'ustensiles de cuisine posés sur une table, on remarque un chaudron en cuivre jaune, un gril, un fourneau, des œufs. Trois harengs sont suspendus à la muraille. — Signé, sur l'épaisseur de la table : *Chardin*, 1731.

<center>H. 0^m33. — L. 0^m41. Cuivre.</center>

Acquis en 1852, de M. Laneuville, avec le pendant de ce tableau (numéro suivant), et le *Singe antiquaire*, n° 103, pour la somme de 3000 fr.

N° 102. — *USTENSILES DE CUISINE.*

Un chaudron en cuivre rouge, un pot de terre, deux bouteilles dont une renversée, un étui de pipe, etc., sont placés sur une table de cuisine. Une pièce de viande est accrochée à la muraille. — Signé, sur l'épaisseur de la table : *Chardin*, 1731.

<center>H. 0^m33. — L. 0^m41. Cuivre.</center>

N° 103. — *LE SINGE ANTIQUAIRE.*

Il est assis, tourné vers la G., vêtu d'une robe de chambre et examine des médailles avec une loupe. Au premier plan, un tabouret sur lequel sont posés des livres.

CATALOGUE DE L'ŒUVRE DE CHARDIN. 85

<center>H. 0^m80. — L. 0^m64. Toile.</center>

Acquis en 1852, de M. Laneuville, avec deux petits tableaux de nature morte du même maître (n^{os} 101 et 102), pour la somme de 3000 fr. Ces trois tableaux ont fait partie de la collection de M. Barhoillet.

N° 104. — LES ATTRIBUTS DES ARTS.

Parmi différents objets placés sur une espèce de console en bois, on remarque, au M., une statuette de femme assise, contre laquelle est appuyée une équerre; à G., des médailles, une boîte à couleurs, une palette et des pinceaux. A D., une masse de sculpteur, un vase, des livres. — Signé, à D. : *Chardin*, 1765.

<center>H. 0^m92. — L. 1^m46. Toile.</center>

Collection de Louis XV. — Ce tableau exposé au Salon de 1765 et destiné aux appartements du château de Choisy, était placé en dessus de porte, dans un des salons de cette résidence. Il avait pour pendants deux autres compositions représentant les attributs des sciences et ceux de la musique.

Sans numéro. — LA POURVOYEUSE.

Signé : *Chardin*, 1739.

<center>H. 0^m46. — L. 0^m37.</center>

A été acquis à la vente Laperlier, avril 1867 (n° 7 du catalogue), au prix de 4050 fr.

Sans numéro. — LE PANIER DE PÊCHES.

Signé : *Chardin*, 1768.

<center>H. 0^m32. — L. 0^m40.</center>

Même vente Laperlier. Acquis pour 1380 fr. M. Laperlier l'avait acheté en 1846, au prix de 20 fr. chez une blanchisseuse, au haut de la rue des Martyrs.

Sans numéro. — LES ATTRIBUTS DE LA MUSIQUE.

Sur une table de bois sont placés, au M., un cahier de musique, une mandoline, un violon. A G., des livres à D., une flûte, un pupitre, un cor de chasse et des trompettes.

<center>H. 0^m90. — L. 1^m46. — Toile. Grandeur naturelle.</center>

Collection du roi Louis XV. Ce tableau était avant l'année 1872 au château de Fontainebleau et servait à orner le dessus d'une des portes de ce palais. En 1872, il rentra au Musée du Louvre.

LOUVRE. — COLLECTION LA CAZE

Les numéros suivants sont ceux qui se trouvent dans la notice de cette collection.

N° 170. — LE BÉNÉDICITÉ.

Une femme, debout devant une table ronde, s'apprête à faire manger deux petites filles qui joignent les mains et disent leurs prières.

<center>H. 0^m49. — L. 0^m41. Toile.</center>

Répétition originale, avec quelques changements, du tableau du Louvre. — Vente Denon, 1826, n° 145. Vendu 219 fr. 95 c. — Vente Saint, 1846, n° 48. Vendu 501 fr.

N° 171. — *LE CHATEAU DE CARTES.*

Un jeune garçon vêtu de gris, le chapeau sur la tête, s'occupe à faire un château de cartes. Il est vu de profil, à mi-corps, et tourné vers la D.

H. 0m76. — L. 0m68. Toile.

N° 172. — *LE SINGE PEINTRE.*

Il est assis devant un chevalet et copie une statuette d'enfant. Il porte un tricorne à plumes et un habit brun rouge, galonné d'or. A terre, un portefeuille et une cruche.

H. 0m72. — L. 0m60. Toile.

Collection de J. B. Lemoyne, 1778.

N° 173. — *NATURE MORTE.*

Sur une table de marbre se voient un panier contenant six pêches, un melon coupé, des prunes, des poires et deux bouteilles de liqueur. A D., un pot à eau et sa cuvette en porcelaine de Chine. — Signé : *Chardin.*

H. 0m59. — L. 0m53. Toile. Forme ovale.

N° 174. — *NATURE MORTE.*

Deux grenades, des raisins noirs et blancs, une grande cafetière en porcelaine blanche à fleurs, une poire, des pommes, deux verres et un couteau à manche d'ivoire sont placés sur une table de pierre. — Signé : *Chardin,* 1763 (?)

H. 0m47. — L. 0m56. Toile.

N° 175. — *LE BOCAL D'OLIVES.*

Sur une table de pierre, un pâté, une bigarrade, deux verres à moitié pleins, un plat contenant des pommes et des poires, un bocal d'olives, des massepains, un sucrier de porcelaine de Saxe. — Signé, à D. : *Chardin,* 1760.

H. 0m70. — L. 0m98. Toile.

N° 176. — *LA FONTAINE DE CUIVRE.*

Elle est montée sur un trépied. On voit sur le devant un seau, un poêlon et une cruche. — Signé, à G. : *Chardin.*

H. 0m28. — L. 0m23. Bois.

N° 177. — *NATURE MORTE.*

Un sucrier en porcelaine, deux pêches, une brioche surmontée d'une branche d'oranger en fleur, des biscuits, des cerises et un carafon de vin rouge sont placés sur une table de pierre. — Signé, à G. : *Chardin,* 1763.

H. 0m47. — L. 0m56. Toile.

CATALOGUE DE L'ŒUVRE DE CHARDIN.

N° 178. — (NATURE MORTE).

Sur une table de bois, on voit un verre à demi plein, des raisins, un panier de pêches, deux noix et un couteau. — Signé : *J. B. Chardin*, 1756.

H. 0m38. — L. 0m46.

N° 179. — USTENSILES DIVERS.

Sur une table se voient, à G., un petit réchaud d'argent, un pain de sucre et des pommes. Au M., une soupière de faïence, un pâté, un huilier, etc. A D., sur une table rouge, un sucrier et deux tasses. On lit dans le fond, à D. : *Chardin*, 17..

H. 0m38. — L. 0m45. Toile.

N° 180. — NATURE MORTE.

Sur une table de pierre se trouvent un verre à demi plein, trois poires, une noix coupée et un couteau. — Signé, sur l'épaisseur de la table : *Chardin*.

H. 0m33. — L. 0m40. Toile.

N° 181. — LE GOBELET D'ARGENT.

Sur une table sont posés trois pommes, un gobelet d'argent, une écuelle en faïence et deux marrons. — Signé, à G. : *Chardin*.

H. 0m33. — L. 0m41.

N° 182. — LA TABLE DE CUISINE.

Sur une nappe, un chaudron, un chou, des oignons, un couteau; un chat près d'une marmite en terre; deux maquereaux sont pendus au mur. — Signé, sur la nappe : *C. S.*

H. 1m50. — L. 1m29. Toile.

N° 183. — LE PANIER DE RAISINS.

Sur une table de pierre, un grand panier contenant des raisins noirs et blancs et deux pêches. Devant le panier, une poire, des prunes, un gobelet d'argent, une pêche et une bouteille. — Signé, à G., dans le bas : *Chardin*.

H. 0m69. — L. 0m58. Papier collé sur toile.

N° 184. — NATURE MORTE.

Sur une table de cuisine se voient un chaudron de cuivre, une poivrière, des œufs, un poêlon. — Signé : *Chardin*.

H. 0m17. — L. 0m21. Bois.

LOUVRE. — SALLE DES PASTELS ET DESSINS

N° 678. — CHARDIN.

Portrait en buste de l'auteur. Il est vu de trois quarts, tourné à droite, des besicles sur le nez. Autour de la tête est roulé un linge blanc formant bonnet, avec nœud de ruban bleu. Cravate rouge au cou. — Signé : *Chardin*, 1771.

Pastel. H. 0m450. — L. 0m380.

Acquis à la vente Bruzard, juin 1839, au prix de 72 fr.

N° 679. — CHARDIN.

Portrait en buste de l'auteur. Il porte un abat-jour vert par-dessus son bonnet blanc et de grandes lunettes. Il regarde le spectateur, et est vu presque de face, un peu tourné vers la D. Le buste est de profil. — Signé : *Chardin*, 1775.

Pastel. H. 0m460. — L. 0m380.

Acquis à la vente Bruzard (1859), avec le numéro suivant, au prix de 146 fr.

N° 680. — Mme CHARDIN.

Portrait en buste de la femme de Chardin. Elle est vue presque de face, la tête un peu tournée vers la G. Bonnet blanc très-simple, avec nœud bleu. Fichu blanc, casaquin de soie noire, robe brune. — Signé : *Chardin*, 1775.

Pastel. H. 0m480. — L. 0m390.

Le premier des trois pastels que nous venons de décrire fut exécuté par Chardin à l'âge de soixante-douze ans; les deux autres à l'âge de soixante-quinze. Ils sont cependant pleins de vérité et de fermeté, et La Tour lui-même n'a jamais mieux réussi. Le portrait de Chardin aux *bésicles* et celui de sa femme ont fait partie du cabinet Silvestre (n° 11 du catalogue Regnault-Delalande). Ils ne furent vendus, en 1810, que 24 fr.

DESSIN.

Parmi les dessins non exposés, le Louvre n'en possède qu'un seul *attribué* à Chardin.

Il représente un peintre assis devant son chevalet, de profil, à gauche, occupé à peindre. — Crayon noir et gouache. Papier gris. — Assez douteux.

H. 0m27. — L. 0m17.

MUSÉE CARNAVALET

Le tableau représentant l'*Enseigne d'un Chirurgien*, dont nous avons donné la description dans le corps de notre Catalogue, n° 17, avait été acheté, comme nous l'avons dit, par la Ville de Paris, et placé provisoirement à l'Hôtel de ville, en attendant l'aménagement de l'Hôtel Carnavalet. Il a péri, comme tant d'autres souvenirs précieux, dans l'incendie de la Commune.

MUSÉES DE PROVINCE

ANGERS

N° 15. — *NATURE MORTE.*

Tableau de fruits, où l'on voit des pêches et des prunes.

N° 16. — *NATURE MORTE.*

Tableau faisant pendant du précédent, et où sont une bouteille de liqueur, des macarons, un pot de faïence et une orange.

H. 0m19. — L. 0m34.

N° 17. — *NATURE MORTE.*

Tableau de fruits, représentant une corbeille de raisins, des pommes d'api, une poire et un massepain.

H. 0m32. — L. 0m40.

(CATALOGUE DE 1847.)

CHERBOURG

NATURE MORTE.

Une table de cuisine couverte de provisions de bouche et d'ustensiles de ménage. — Signé : *Chardin*, 1752.

(CATALOGUE DU MUSÉE DE CHERBOURG, 1835.)

ROUEN

N° 25. — *NATURE MORTE.*

Sur une table de cuisine sont entassés différentes espèces de légumes, un fromage, une cruche, un couteau.

H. 0m69. — L. 0m90.

(CATALOGUE DU MUSÉE DE ROUEN, 1861).

MUSÉES & GALERIES DE L'ÉTRANGER

TABLEAUX FRANÇAIS DU PALAIS DU ROI A BERLIN

DEUX TABLEAUX DE GENRE.

Des cuisinières épluchent des raves. (Dussieux, *Les Artistes français à l'étranger*, page 82.)

MUSÉE DU PALAIS DE CHARLOTTENBOURG

N° 573. — *UNE FEMME REVENANT DU MARCHÉ.*

Ce tableau porte le n° 573 dans la *Description de l'intérieur du palais de Charlottenbourg*. Potsdam, 1773

MUSÉE DE CARLSRUHE

N° 401. — *NATURE MORTE.*

Sur une tablette de pierre, une bouteille de verre avec, à G., un gobelet de métal et un citron à demi épluché; à D., une pomme rouge et trois poires. — Signé : *J. J. Chardin.*

H. 0m56. — L. 0m45.

N° 402. — *NATURE MORTE.*

Sur une tablette de pierre, un pot en métal dont le couvercle est relevé; à G., une prune et deux noix; au M., des prunes, et à D., quatre pêches. — Signé : *Chardin.*

H. 0m54. — L. 0m45.

N° 579. — *NATURE MORTE.*

Contre un rocher, une perdrix morte, suspendue par une patte. Au-dessous, une terrine remplie de pêches; au devant, deux pêches dont l'une est à moitié ouverte; à D., deux paniers remplis de poires; sur le premier plan, deux figues vertes et une petite branche garnie de fleurs. — Signé : *J. J. Chardin.*

H. 0m89. — L. 0m74.

N° 582. — *NATURE MORTE.*

Sur un fond de rochers, deux lièvres morts, dont l'un est accroché par les pattes au rocher, l'autre par terre. A G., une gibecière et, devant, une pomme rouge. — Signé : *Chardin,* 1726.

H. 1m05. — L. 0m72.

CATALOGUE DE L'ŒUVRE DE CHARDIN.

N° 584. — *NATURE MORTE.*

Un pot de fleurs avec dedans un oranger, dont deux boutons sont en fleurs. A D., une terrine remplie de prunes bleues; à G., une poire et deux prunes.

H. 0^m59. — L. 0^m48.

Quant au tableau représentant une *Dame cachetant une lettre, son laquais est auprès d'elle*, que M. Dussieux, dans son ouvrage *Les Artistes français à l'étranger*, indique comme étant au musée de Carlsruhe, voici la petite note que M. le Conservateur de ce musée a bien voulu m'adresser. « Le tableau de Chardin, *une Dame cachetant une lettre, son laquais est auprès d'elle*, a fait partie de la galerie (Künsthalle) de Carlsruhe ; je le trouve cité dans la première édition du catalogue de 1833. (Verzeichniss der Gemälde der Bildergallerie in Carlsruhe 1833), sous le n° 203. Il était peint sur toile, hauteur 24 cent., largeur 22 cent. Peu après 1850, une vente de tableaux eut lieu, et le tableau en question passa dans cette vente. »

J'ajouterai à cette note que le tableau fut vendu parce qu'il était apocryphe. La *Dame cachetant une lettre*, que Chardin exposait à la place Dauphine en 1734, et ensuite à l'exposition du Louvre en 1738, mesurait 4 pieds carrés, et le *Mercure de France* de juin 1734 signalait ce tableau en annonçant que les figures en étaient grandes comme nature. Il n'y a donc aucun rapport avec le tableau du musée de Carlsruhe qui mesurait 24 cent. de haut sur 21 cent. de large, et je persiste dans mon opinion, c'est-à-dire que ce tableau était une copie réduite de l'original.

GALERIE DU PRINCE DE LICHTENSTEIN, A VIENNE

LA GARDE ATTENTIVE, ou LES ALIMENTS DE LA CONVALESCENCE.
LA GOUVERNANTE.
LA POURVOYEUSE.
LA RATISSEUSE.

Ces tableaux ne figurent pas dans le catalogue de la *Galerie Lichtenstein, par Vincenzio Fanti, Vienne*, 1767. Ils proviennent sans doute d'une acquisition postérieure.

GALERIE DE DULWICH, PRÈS DE LONDRES

N° 308. — *A WOMAN WITH A BARREL-ORGAN.*

Une femme avec une vielle. (Indication fournie par le catalogue de la galerie. 1860.)

Ce doit être une réplique de la *Serinette*.

LONDRES, GALERIE STRAFFORD

UN PORTRAIT DE CHARDIN PAR LUI-MÊME.
UN PORTRAIT DE D'ALEMBERT.

(Dussieux, *Les Artistes français à l'étranger*, page 174.)

MUSÉE DE L'ERMITAGE, A SAINT-PÉTERSBOURG

N° 1513. — *LE BÉNÉDICITÉ.*

Dans une chambre modeste, une jeune mère, en jupe gris foncé et jaquette jaune, et ses deux filles, sont assises à table. Une de ces dernières sur une chaise de paille, au dossier de laquelle une caisse est suspendue, dit, les mains jointes, le Bénédicité. Au premier plan, une poêle et une chaufferette. — Signé : *Chardin*.

H. 0m59. — L. 0m39.

N° 1514. — *LA BLANCHISSEUSE.*

Une femme en jupe grise et jaquette verte, debout, lave du linge. Près d'elle est assis sur une chaise un jeune garçon, pauvrement vêtu, qui fait des bulles de savon. A travers la porte ouverte, une femme, vue de dos, fait sécher du linge. Au premier plan, un chat et des ustensiles de ménage.

H. 0m38. — L. 0m43.

N° 1515. — *PORTRAIT D'UN JEUNE GARÇON.*

Tourné à gauche, il est vêtu de gris avec un tablier vert, et porte les cheveux en boucles. Assis devant une table, il joue avec des cartes. Figure à mi-corps. — Signé : *J. Chardin*.

H. 0m62. — L. 0m66.

MUSÉE DU PALAIS DE SCHLEISSHEIM, PRÈS MUNICH

LA RATISSEUSE.

Ce tableau est indiqué dans une publication allemande sur la galerie de Munich et sur celle du palais de Schleissheim. Cette publication porte le titre suivant : *Kœnigliche Gallerie von Munchen und Schleissheim. Heraus geben von Piloty, seb, et Flachnecker Lieferung*. 2 vol. in-folio.

MUSÉE DE STOCKHOLM

N° 778. — *UNE JEUNE OUVRIÈRE EN TAPISSERIE.*

Elle tient une pelote de laine à la main et regarde dans un panier rempli d'autres laines, comme pour y choisir la nuance convenable.

H. 0m19. — L. 0m16.

N° 779. — *UN JEUNE DESSINATEUR VU DE DOS.*

Il a un portefeuille sur ses genoux et copie une figure d'atelier dessinée au crayon rouge.

H. 0m19. — L. 0m17.

CATALOGUE DE L'ŒUVRE DE CHARDIN.

N° 780. — *UNE JEUNE FEMME OCCUPÉE A SAVONNER.*

Devant elle est un petit garçon assis et vu de profil, qui fait une bulle de savon; près de lui est un chat. Dans une autre pièce on aperçoit une femme qui pend du linge.

H. 0m38. — L. 0m46.

N° 781. — *UNE JEUNE FILLE TIRANT DE L'EAU A UNE FONTAINE.*

Au plafond pend de la viande crue. Dans une autre pièce on voit une femme âgée parlant à un enfant. Signé et daté de 1723. Gravé dans l'*Histoire des Peintres*.

H. 0m38. — L. 0m42.

N° 782. — *LA TOILETTE DU MATIN.*

Devant un miroir, une jeune mère attache un nœud de rubans sur le bonnet de sa fille.

H. 0m37. — L. 0m43.

N° 783. — *LE BÉNÉDICITÉ.*

Une mère, debout près de la table, sert le potage à ses deux petites filles, assises dans l'attitude de la prière.

H. 0m49. — L. 0m39.

N° 784. — *LA LEÇON DE TAPISSERIE.*

Une mère, assise devant un dévidoir, tient sur ses genoux une broderie commencée qu'elle montre à sa fille. Un roquet est couché à ses pieds, près d'un coussin à épingles.

H. 0m49. — L. 0m39.

N° 785. — *NATURE MORTE.*

Un lièvre mort suspendu par les pattes à la muraille. Près d'un chaudron de cuivre on voit à terre un coing et quelques marrons.

H. 0m68. — L. 0m58.

N° 786. — *LES AMUSEMENTS DE LA VIE PRIVÉE.*

Une jeune femme est mollement étendue dans un fauteuil, la tête appuyée sur un coussin rouge. Elle tient à la main un livre qu'elle vient de lire.

H. 0m43. — L. 0m35.

N° 787. — *L'ŒCONOME.*

Une dame en peignoir blanc, assise à son bureau, est occupée à contrôler ses comptes de ménage. A ses pieds est un panier à provisions.

H. 0m44. — L. 0m36.

(Notice des tableaux du musée national de Stockholm. Stockholm. Imprimerie Beckman 1867.)

TABLEAUX DE CHARDIN

QUI SE TROUVENT DANS LES COLLECTIONS PARTICULIÈRES

COLLECTION DE M. ÉDOUARD ANDRÉ (a Paris)

LES ATTRIBUTS DES ARTS.

Sur un appui de pierre, orné d'un bas-relief de terre cuite, sont posés, devant un rideau de velours rouge, un buste romain, un maillet, une palette chargée de pinceaux et des papiers roulés. Sur le premier plan, près d'un oranger fleuri dans un vase doré, un singe dessine à l'aide d'un porte-crayon garni de sanguine. — Signé : *J. S. Chardin*, 1731.

H. 1m40. — L. 2m20.

LES ATTRIBUTS DES SCIENCES.

Sur une longue table couverte d'un riche tapis, une mappemonde, des cartes géographiques, une longue-vue, des in-folio, des équerres, un cornet du Japon, un microscope et un brûle-parfum. — Signé : *J. S. Chardin*, 1731.

H. 1m40. — L. 2m20.

Ces deux tableaux proviennent de la vente Laperlier. — 1867.

COLLECTION DE M. BAUDOUIN (a Marseille)

Un jeune homme de douze à quinze ans, cheveux blonds, en chemise, le bras gauche nu, grandeur naturelle, se penche sur l'appui d'une fenêtre. Il tient des deux mains une terrine en terre rouge, dont il s'apprête à verser le contenu. Sur la console de la fenêtre, une draperie blanche et une couverture de laine à bande bleue. — Signé à droite : *Chardin*, 1767.

H. 0m80. — L. 0m10.

Nullement dans la manière habituelle de Chardin. Touche précise et ferme, mais dure. La pâte n'a pas cette souplesse grasse qui fait reconnaître Chardin. En un mot, jamais je n'aurais pensé à lui devant ce tableau. La signature, d'une authenticité parfaite, le rend pour moi indiscutable. Il vieillissait et ne se ressemblait pas. (Note envoyée de Marseille par M. Clément de Ris, novembre 1875.)

COLLECTION DE M. EM. BOCHER (a Paris)

LES BULLES DE SAVON.

Un jeune homme s'amusant à souffler des bulles de savon. Un petit enfant, à D., considère cette scène. — Toile.

H. 0m82. — L. 0m55.

CATALOGUE DE L'ŒUVRE DE CHARDIN.

LA PETITE FILLE AU MOULIN A VENT.

Ébauche du tableau original. — Toile.

H. 0m30. — L. 0m25.

COLLECTION DE M. BURAT (A Paris)

NATURE MORTE.

Sur une table de pierre, à D., un pâté à moitié entamé et posé sur un morceau de papier blanc; sur le devant, un citron; un peu en arrière, un verre à patte à moitié rempli de vin rouge; et à G., une boîte à épices, ronde, en fer-blanc. Sur le premier plan, à G., des champignons. — Signé en B., à D. : *S. Chardin inv.*

H. 0m301. — L. 0m390. Toile.

NATURE MORTE.

Sur une table de pierre, à D., une cruche près du pied de laquelle est une tranche de saumon et des champignons; au M., un chaudron devant lequel est un égrugeoir et un couteau; à G., un fromage de Hollande à moitié entamé et une burette d'huile. — Signé en H., à D. : *Chardin.*

H. 0m350. — L. 0m350.

NATURE MORTE.

Sur une tablette de pierre, à G., un gobelet près duquel sont trois pommes d'api; en arrière, un bol avec une cuiller; et à D., deux châtaignes. — Signé en B., à G. : *Chardin.*

H. 0m360. — L. 0m350. Toile.

COLLECTION DE M. LAVALARD (A Paris)

NATURE MORTE.

Sur une table de pierre, à G., un cardon, un égrugeoir, une serviette; à D., un petit plat en terre vernissée, avec une écumoire dont le manche repose sur le bord du plat. Contre le mur, le couvercle de ce plat et un morceau de viande pendu en H. à un croc. — Signé en B., à D. : *C. D.*

NATURE MORTE.

Sur une tablette de pierre, à G., un chaudron couché sur le côté, une serviette, un petit pot à manche en terre, un chou, deux œufs; à D., un gros pain rond, un petit fourneau en terre. Pendus en H. à un croc, trois harengs. — Signé en B., à G. : *S. Chardin.*

NATURE MORTE.

Sur une tablette de pierre, deux petits lapins morts, une gibecière en peau et une poudrière en corne.

NATURE MORTE.

Sur une tablette de pierre, une corbeille en osier contenant des raisins blancs et des raisins noirs; à G., trois pommes d'api; à D., deux macarons, une poire; et sur le devant, trois grains de raisin. — Signé en B., à D. : *Chardin, 1755.*

COLLECTION DE M. CAMILLE MARCILLE (a Oisème, près de Chartres)

Cette collection, dont nous ne parlerons ici qu'au point de vue du maître qui nous occupe, va, par suite de la mort de son ancien possesseur, passer dans quelque temps à l'Hôtel des ventes sous le feu des enchères. Nous profitons de l'occasion pour recommander aux amateurs de notre École française d'aller voir avec soin et admirer avec recueillement les petits chefs-d'œuvre de toute sorte dont avait su s'entourer M. Marcille. A côté des Chardin dont nous allons donner ci-dessous la description détaillée, on pourra voir une réunion de Fragonard, de Boucher, de Prudhon, de Géricault, de Marilhat, comme il est rare d'en trouver aujourd'hui, et l'on se rendra compte de ce que pouvait, il y a quelques années encore, accumuler autour de lui de richesses un homme qui, comme M. Marcille, était guidé par le goût, le tact du véritable amateur et la passion du collectionneur doublée du savoir de l'artiste. Nous avons eu la bonne chance de voir ces jours-ci cette charmante collection dans le cadre où elle était si bien en valeur. Mon ami G. Duplessis, que j'accompagnais, va se charger, d'une plume plus autorisée que la mienne, de décrire les merveilles qui passeront bientôt sous les yeux du public. Sans empiéter sur son terrain, il me sera permis d'envoyer à la famille tous mes remercîments pour la bienveillance et l'affabilité avec lesquelles j'ai été accueilli, et dont j'ai été plus touché que surpris, sachant qu'elles sont à Oisème un héritage de famille.

L'OUVRIÈRE EN TAPISSERIE.

Elle est tournée vers la droite, un bonnet blanc sur la tête, une robe noire croisée sur la poitrine et laissant voir dans son échancrure une chemisette blanche. Grand tablier blanc, les manches relevées aux poignets. Une tapisserie sur les genoux, ciseaux pendus le long du corps à un cordon rouge. A D., par terre, un panier avec des pelotons de laine de différentes couleurs; tapis de Smyrne sur une table où l'on voit une pelote d'un rouge vif. — Signé en B., à G. : *Chardin.*

H. 0m175. — L. 0m156. Bois.

A été gravé en couleur, par Gautier d'Agoty. Voir n° 41 de notre Catalogue descriptif. Provient de la vente Saint, 5 mai 1846.

LE DESSINATEUR.

Il est tourné à G., assis par terre, vêtu d'un habit gris tirant sur le marron, avec doublure orange. L'académie d'après laquelle il dessine, et qui est fixée au mur, est à la sanguine. — Signé en H.; à D. : *Chardin.*

H. 0m18. — L. 0m16. Bois.

A été gravé en couleur, par Gautier d'Agoty. Voir n° 15 de notre Catalogue descriptif. Provient de la vente Saint, 5 mai 1846.

CATALOGUE DE L'ŒUVRE DE CHARDIN.

L'ÉCUREUSE.

De pr. à G., bonnet blanc, jupon blanc avec la jupe de la robe bleue; au cou une petite médaille pendue à un ruban bleu de ciel. Tablier de peau à tons rosés, chaudron en cuivre sur le devant, tonneau dans l'intérieur duquel la jeune femme écure un poêlon. — Un peu au-dessus du tonneau, à G., signé et daté : *Chardin*, 1738.

<p align="center">H. 0^m46. — L. 0^m38. Bois.</p>

A été gravé par C. N. Cochin. Voir n° 16 de notre Catalogue descriptif.

LE GARÇON CABARETIER.

Il est de pr. à D., tout en blanc, son tablier d'un ton un peu rosé. La clef qui pend le long de son corps est retenue par un cordon bleu de ciel. Porte-bouteilles posé par terre et peint en rouge vif. Bouteille verte à reflets bleuâtres. Cruche rouge d'une facture étonnante. — Signé, à G., à hauteur du bras du cabaretier : *Chardin*, 1738.

<p align="center">H. 0^m46. — L. 0^m38. Bois.</p>

A été gravé par C. N. Cochin. Voir n° 22 de notre Catalogue descriptif.

PORTRAIT DE FEMME.

Vue de 3/4, elle regarde à D. Coiffée d'un bonnet, assise, elle tient de la main D. un éventail. Robe de chambre rose, mitaines noires que couvrent des manchettes blanches. A D., un sac vert avec rubans roses. — Toile.

NATURE MORTE.

Dans un pot de porcelaine de Chine, à long col, blanc et bleu, des œillets blancs, des tubéreuses et des pois de senteur. Près du vase, à D., un œillet rouge. — Ébauche très-avancée.

<p align="center">H. 0^m45. — L. 0^m37. Toile.</p>

NATURE MORTE.

Un melon couché sur le côté et dont une tranche est découpée et posée en haut sur l'ouverture ainsi pratiquée. Devant le melon, un panier de pêches, trois prunes de reine-claude; à D., une cuvette et un pot à l'eau en vieux Saxe; à G., deux bouteilles et deux poires. Le tout placé sur le marbre d'une console. — Signé et daté en B., au M., sur le bois de la console : *Chardin*, 1760.

<p align="center">H. 0^m57. — L. 0^m51. Ovale. Toile.</p>

NATURE MORTE.

Sur la tablette de marbre d'une console, trois verres dont un presque plein de vin rouge; un bocal d'abricots à l'eau-de-vie, des biscuits, un citron, un macaron, un couteau, deux tasses en porcelaine de Chine, l'une d'elles avec sa soucoupe; une boîte de dragées appuyée contre un pain de sucre enveloppé dans du papier bleu. — Signé et daté en B. sur le bois de la console : *Chardin* | 1760.

<p align="center">H. 0^m57. — L. 0^m 51. Ovale. Toile.</p>

NATURE MORTE.

Sur une tablette de pierre, une serviette à liteaux bleus, sur laquelle est posé un quartier de côtelettes avec deux petits oignons rouges. Sur le devant, un égrugeoir. Au fond, une cruche verte, une marmite en cuivre

rouge, avec une anse et une écumoire. — Signé et daté en B., à D., au-dessous de la tablette de pierre : *J. S. Chardin* | 1732.

H. 0ᵐ41. — L. 0ᵐ32. Toile.

NATURE MORTE.

Sur une tablette de pierre, à G., une cruche en faïence verte vernissée, une marmite en cuivre dont le couvercle repose sur un fromage blanc à moitié entamé, un poulet plumé et prêt à être mis à la broche; à D., trois œufs, un égrugeoir. Au-dessus et pendus à un croc, un panier et une raie. — Signé en B., sur le rebord de la tablette : *S. Chardin.*

H. 0ᵐ42. — L. 0ᵐ33. Toile.

LE PATÉ. — NATURE MORTE.

Sur une tablette de pierre, un pâté ouvert et posé sur un papier bleu; à G., une fourchette dont le manche sort en dehors de la tablette; à D., un couteau. Au fond, deux bouteilles, l'une en cristal, l'autre à moitié pleine de vin rouge; à G., deux verres à patte dont l'un est plein de vin. — Toile.

LE LION.

Grisaille représentant un lion, en imitation de bas-relief.

H. 0ᵐ111. — L. 0ᵐ87. Toile.

COLLECTION DE M. EUDOXE MARCILLE (A Paris)

LA FONTAINE.

C'est le merveilleux tableau d'après lequel Cochin a gravé l'estampe que nous décrivons ci-dessus dans notre Catalogue, n° 21.

Nous ne pouvons mieux faire que de reproduire ici les quelques lignes consacrées à ce tableau par Théophile Gautier dans un article paru dans l'*Artiste*, sur une exposition où M. Marcille avait envoyé ses tableaux de l'École française.

« Dans le cadre désigné sous le titre : LA FONTAINE, *qui fut exposé au Salon de* 1737, *une servante, penchée, remplit à une fontaine de cuivre une cruche de terre vernissée. Dans le fond, par une porte ouverte, on aperçoit une servante qui balaye et une petite fille. Voilà qui est bien intéressant!* diront les amateurs de drame en peinture, et ceux à qui plaisent surtout les compositions arrangées en tableau du cinquième acte. Eh! sans doute très-intéressant. On voit là ce dont personne n'a parlé : la vie bourgeoise et familière du XVIIIᵉ siècle, où il n'y avait pas que des ducs, des marquises et des danseuses, comme on pourrait le croire. D'ailleurs, quelle justesse de mouvement dans la figure penchée! quelle largeur de plis dans ses humbles vêtements! Et la fontaine en cuivre rouge? Les Hollandais n'ont rien fait de mieux, et croyez que Chardin n'a pas mis un mois à le polir.* » TH. GAUTIER, L'Artiste, 15 *février* 1864.

Signé sur un tonneau : *Chardin.* La partie supérieure du tableau n'est point figurée dans l'estampe de Cochin.

H. 0ᵐ193. — L. 0ᵐ149.

Cabinet de feu M. le chevalier de La Roque, par Gersaint, Paris, 1745. — Vente Le Roy de Senneville, 1780. — Vente Cochin, n° 10 du catalogue, an VII de la République. — Vente d'Harcourt, 2 février 1842. 636 fr. — Vente Silvestre, 1810, n° 12 du catalogue. Adjugé pour 100 fr. à M. de Laneuville.

L'ŒCONOME.

Une ébauche, première pensée du tableau de l'*Économe* actuellement au musée de Stockholm, et dont la gravure par J. Ph. Le Bas a été décrite dans notre Catalogue, n° 39.

Ce tableau, catalogué sous le n° 113 à la vente de M. Rouillard, peintre de portraits, était acheté à cette vente le 22 février 1853 par M. Marcille le père pour la somme de 231 fr. M. E. Marcille le rachetait à la vente de son père, le 2 mars 1857, pour la somme de 945 fr. — Toile.

LE BÉNÉDICITÉ.

C'est le fameux tableau commandé à Chardin par M. de La Live, réplique du *Bénédicité* qui se trouve au Louvre. Chardin y fit une addition pour que cette toile pût servir de pendant à un Teniers placé dans le cabinet dudit M. de La Live. L'addition consiste en un petit bonhomme qui, à G., près d'une porte ouverte, porte dans ses mains un plat recouvert d'une cloche en fer battu. — Toile.

ATTRIBUTS DE LA MUSIQUE. — 1.

Sur une table de pierre, sur laquelle est jetée, à G., un tapis rouge et un manteau bleu fleurdelisé, deux grandes timbales, l'une renversée, l'autre debout. Sur cette dernière est posée une longue trompette en cuivre avec un cordon bleu et deux gros glands en argent. A G., accroché à la timbale qui est debout, un grand sac rouge, couvert de passementeries d'or, avec glands d'or. Sur la table, à D., un hautbois, une clarinette, un livre de musique ouvert. A D., deux livres sur lesquels sont posées deux cymbales en cuivre, un livre vert posé debout; et tout à fait à l'extrémité du tableau, un rouleau de papier.

Grand tableau ovale provenant de la vente Rouillard, 1853. (Voir à l'article *Expositions des tableaux de Chardin aux salons du Louvre*, année 1767, l'origine de ces tableaux, leur destination et les appréciations de Diderot.)

ATTRIBUTS DE LA MUSIQUE. — 2.

Sur une table de pierre, une grande étoffe en velours rouge, bordée d'une frange d'or. A G., et posée sur cette étoffe, une caisse roulante avec un ruban vert et or terminé à ses deux points d'attache par de petits rubans roses; un violon, une flûte; au M., un tambour de basque dont le cercle est peint en rose tendre; un livre posé sur du papier à musique; à D., une vielle, un cor de chasse garni d'un ruban vert, un ruban bleu dont les bouts pendent sur le tapis rouge qui recouvre la tablette de pierre.

Pendant du tableau précédent, ovale, signé : *Chardin*, 1767. Provient de la vente Rouillard, 1853, où il fut payé avec son pendant la somme de 1722 fr. 50 c.

ATTRIBUTS DE LA MUSIQUE. — A.

Sur une table de pierre, dans un renfoncement formé par un mur vertical, un violon posé debout contre le mur, l'archet passé sous les cordes; un livre débordant la pierre; une musette dont le sac est recouvert d'une étoffe rouge cerise à galons d'argent et dont les tuyaux sont en ivoire et en ébène. A D., sur un pupitre, un cahier de musique, et un perroquet bleu et vert perché sur le haut de ce pupitre; un livre à tranches rouges. On remarque à G., à l'extrémité du tableau, un vase en or ciselé.

Grand tableau rectangulaire.

ATTRIBUTS DE LA MUSIQUE. — B.

Sur une table de pierre, à G., un panier d'osier contenant des pommes et des poires. Au-dessus et s'échap-

pant d'un mur qui forme le fond de la composition, des plantes grimpantes dont les tiges retombent sur la table de pierre. Une guitare avec un ruban bleu de ciel. Une vielle avec rouleaux de papier à musique. A D., un tambour de basque agrémenté de rubans roses.

<small>Grand tableau rectangulaire, formant le pendant du précédent.</small>

NATURE MORTE.

Sur une tablette de pierre, une orange avec quelques feuilles vertes à sa tige, un gobelet de métal, avec, à côté à D., trois petites pommes d'api, une poire, une grande bouteille verte et une autre plus petite. — Signé à D., sur le rebord de la tablette de pierre : *Chardin*, 1738. — Toile.

NATURE MORTE.

Sur une table de pierre, à G., une théière en faïence blanche avec, à côté à D., deux grappes de raisin noir et blanc, deux pommes, deux marrons, un couteau à manche noir avec le bout d'argent; derrière, une bouteille avec une étiquette sur la panse. — Signé à G., sur la tablette de pierre : *Chardin.* — Toile.

<small>Ce tableau et le précédent proviennent de la vente d'Arjuson, 4 mars 1852. Ils ont été payés la somme de 368 fr. 55.</small>

NATURE MORTE.

Sur une tablette de pierre, une marmite en cuivre rouge, avec, à G., un égrugeoir, et devant, une tige de poireau, trois œufs et, à D., un petit pot blanc en faïence. — Toile.

<small>Ce tableau provient de la vente de M. Marcille, le père du possesseur actuel, qui le rachetait pour la somme de 154 fr. 35.</small>

NATURE MORTE.

Un bas-relief en imitation de plâtre, d'après Duquesnoy. Sept petits amours jouant avec une chèvre que l'on voit à D. — Toile.

NATURE MORTE.

Sur une table de pierre, des pêches dans un panier d'osier. A G., deux noix dont l'une est ouverte à moitié; à D., une grappe de raisins blancs et une poire. — Toile.

NATURE MORTE.

Sur une table de pierre, à G., un petit pot en terre avec un linge blanc à côté; à G., un œuf; au M., un chaudron avec une grande cuiller posée dedans; à D., un chou, des carottes, et, sur le devant, deux poivrons. — Signé en H., à D., au-dessus de la table de pierre : *Chardin*. — Toile.

<small>Ce tableau provient de la vente de M. Marcille le père.</small>

NATURE MORTE.

Contre un mur, un lièvre pendu par les pattes de derrière, une gibecière en peau blanche, bordée d'un ruban bleu; poire à poudre en corne, avec cordons bleus. Dans l'attache qui fixe au mur les pattes du lièvre, deux petites branches de fleurs. A D., sur la tablette de pierre inférieure, deux petits oiseaux morts. — Toile.

NATURE MORTE.

Sur un rocher, deux lapins morts, dont l'un a la tête appuyée sur une carnassière de peau blanche.

NATURE MORTE.

Sur une tablette de pierre, un panier d'osier rempli de prunes bleues; devant le panier une groseille rouge écrasée; à D., des groseilles blanches et quatre cerises; à G., deux noix, dont l'une est à moitié ouverte. — Signé à G., sur la tablette de pierre : *Chardin*.

NATURE MORTE.

Sur une table de pierre, un verre d'eau à moitié plein; derrière, sur un ressaut de la pierre, un citron à moitié pelé et une poire; à D., deux châtaignes et trois noix dont l'une est ouverte à moitié. — Signé sur le ressaut de la pierre, au fond : *J. S. Chardin*. — Toile.

NATURE MORTE.

Sur une table de pierre, un gobelet de métal; à côté, une pêche avec deux grains de raisin; au fond, une grappe de raisin noir et une de raisin blanc, avec une pomme à D. — Signé à D., sur le ressaut de la pierre : *J. S. Chardin*. — Toile.

NATURE MORTE.

Sur une table de pierre, un verre dans un petit récipient circulaire en cristal servant à rincer, pendant les dîners, le verre dans lequel on buvait les vins fins; une grappe de raisin blanc et une de raisin noir; une assiette avec des pêches. A G., trois grains de raisin, un noir et deux blancs. Signé devant, à D., sur la pierre : *Chardin*. — Toile.

NATURE MORTE.

Sur une table de pierre, un panier en osier dans lequel sont arrangées des fraises en pyramide. A G., un verre plein d'eau, deux œillets blancs; à D., une pêche et deux cerises. — Signé à G., sur le devant de la pierre : *Chardin*. — Toile.

COLLECTION DE M. LE M^{IS} DE MONTESQUIOU (A Paris)

LE TOTON.

Un petit garçon à mi-jambes, de 3/4 à G., s'occupe à regarder un tonton qu'il vient de faire tourner sur une table. — Toile.

Ce tableau provient de la vente Cypière (8).

COLLECTION DE M. MOITESSIER (A Paris)

LES TOURS DE CARTES.

C'est le tableau d'après lequel Surugue le Fils a gravé l'estampe dont nous donnons la description dans notre Catalogue, n° 51.

Ici le jeune homme qui fait les tours est à G., de pr. à D., vêtu d'un habit gris tirant sur le violet. Le petit garçon qui, de l'autre côté de la table, considère les tours qu'on exécute, est vêtu d'un habit rouge à collet vert. La petite fille a un bonnet blanc avec rubans jaunes, une robe violet foncé, un tablier gris et des mitaines sans doigts. — Charmant tableau d'une couleur et d'une fraîcheur étonnantes. — Toile.

Provient de la vente de liquidation de l'ancienne maison Giroux. 1851.

COLLECTION DE M. QUEYROY (À MOULINS)

SATYRES ET NYMPHES.

Deux panneaux *grisailles*, représentant des satyres et des nymphes jouant avec des boucs et des enfants. Tous deux se font pendant. — Ils sont signés : *Chardin, 1769.*

H. 0m050. — L. 0m080.

Ces deux panneaux figuraient à l'exposition du Louvre en 1769, sous le n° 34.

COLLECTION DE M. ROTHAN (À PARIS)

LA MARMITE DE CUIVRE.

Une marmite de cuivre, avec une écumoire posée en travers, un pot à eau, une petite terrine brune, des œufs et des légumes, et une volaille parée pour la broche. — Signé : *Chardin.*

H. 0m31. — L. 0m40.

Provient de la vente Laperlier, n° 23 du catalogue.

LE LIÈVRE.

Sur une table de pierre, un lapin couché, la tête à G., les pattes de devant faisant saillie sur le rebord de la pierre. Le train de derrière repose sur une gibecière en peau et sur une poire à poudre en corne. — Signé en B., à D. : *Chardin.*

NATURE MORTE.

Sur une table de pierre, à G., un verre à patte rempli de vin; un pâté sur une planche à découper, avec un couteau; une serviette blanche; au M., une petite soupière en saxe; à D., deux biscuits, un macaron; un peu en arrière, un bocal contenant des fruits à l'eau-de-vie. En H., pendu au-dessus, un canard sauvage. — Signé en B., à G., sur le rebord de pierre : *Chardin, 1764.*

COLLECTION DE M^{ME} LA B^{NE} NATHANIEL DE ROTHSCHILD (A Paris)

L'AVEUGLE.

Debout, à l'entrée d'une église, appuyé sur un bâton, un aveugle, de pr. à D., vêtu d'une longue houppelande marron, demande l'aumône en présentant une petite tasse en fer-blanc. Derrière lui est une chaise et à ses pieds un carlin couché. — Signé en B., à D., *Chardin*.— (Voir le n° 4 de notre Catalogue descriptif.)

H. 0^m029. — L. 0^m020.

LA TRANCHE DE JAMBON.

Sur une table de pierre, un plat dans lequel sont des tranches de jambon grillées. A D., un gobelet en métal rempli de vin, et derrière, un pain entamé dans lequel est fiché un couteau à manche de corne. Au fond, à G., une bouteille avec son bouchon.

LE POT D'ÉTAIN.

Un pot d'étain, une tranche de melon et une pomme sur une tablette de pierre. On voit dans le fond, à G., un panier de prunes. — Signé : *Chardin*.

H. 0^m046. — L. 0^m039.

LE PEINTRE.

Un singe peignant sur une toile d'après une petite statuette d'enfant qu'on voit à D. C'est une réplique du Peintre de la galerie La Caze. — Signé en B., à G. : *Chardin*.

NATURE MORTE.

Un lièvre pendu par les pattes de derrière à un clou fiché dans un mur. Le train de devant et la tête reposent sur une tablette de pierre, sur laquelle se voient, à D., une orange, à G., une perdrix rouge. — Signé en B., à G. : *Chardin*.

NATURE MORTE.

Sur une table de pierre, à G., un cardon, une feuille de chou, une serviette, un pot en terre sur le bord duquel pose une écumoire. En H., suspendu à un croc, un morceau de viande. — Signé : *Chardin*.

NATURE MORTE.

Sur une table de pierre, à G., une cruche en faïence verte vernissée, une poule plumée, un chaudron, un fromage de Hollande à moitié entamé, trois œufs; un égrugeoir à D. En H., pendu à un croc, une raie, et derrière la raie un panier contenant des oignons. — Signé en B., au M., sur le rebord de la tablette de pierre : *Chardin*.

LISTE CHRONOLOGIQUE
DES
TABLEAUX DE CHARDIN

AYANT PASSÉ DANS LES PRINCIPALES VENTES DEPUIS L'ANNÉE 1745 JUSQU'A NOS JOURS.

1745. Yd. 11. Cabinet des estampes. Vente de M. le Chevalier de la Roque.

N° 75. — Deux petits tableaux de 6 pouces de haut sur 9 1/2 de large peints sur bois par M. Chardin, représentant divers ustensiles de cuisine, avec des bordures de bois uni, doré,

N° 102. — Deux jolis tableaux peints sur toile par M. Chardin, de 14 pouces de large sur 16 de haut. L'un représente une cuisinière qui tire de l'eau, et l'autre une blanchisseuse. Ces deux tableaux sont gravés par le sieur Cochin père sous les inscriptions de *la Fontaine* et de *la Blanchisseuse*. Les bordures sont de bois sculpté et doré.

N° 173. — Un tableau peint sur toile, par M. Chardin, représentant un jeune écolier qui joue au toton. Il porte 25 pouces de haut sur 27 1/2 de large, et n'a point de bordure.

N° 190. — Deux tableaux peints sur toile, dont l'un représente une cuisinière revenant de la provision. Il est original de M. Chardin et il a été gravé par M. Lépicié sous l'inscription de *la Pourvoyeuse*. Le second représente une mère qui fait une leçon à son enfant et qui le reprend des fautes dans lesquelles il est tombé. Ce dernier est une copie retouchée dans plusieurs parties par M. Chardin. Il a été aussi gravé par M. Lépicié sous l'inscription de *la Gouvernante*, et ce célèbre graveur a rendu dans ces deux estampes, comme dans les autres de son burin, toute l'intelligence, la finesse et le naïf que ce peintre a coutume d'exprimer dans ses figures. Ces deux morceaux sont sans bordures. Ils portent chacun 17 pouces de haut sur 13 1/2 de large.

N° 191. — Un autre tableau peint sur toile par M. Chardin représentant un lapin et une marmite. Il est sans bordure et porte 25 pouces de haut sur 21 de large.

1748. Yd. 14. Cabinet des estampes. Vente Ch. Godefroy Joaillier.

N° 36. — Deux petits tableaux peints sur toile, par M. Chardin, de 15 pouces de haut sur 11 pouces 3/4 de large. Ces deux tableaux sont du premier genre dans lequel M. Chardin a donné. Ils représentent des légumes et quelques attirails de cuisine. Quoique ces objets soient peu intéressants, ils sont rendus avec ce naturel et cette touche particulière de cet excellent maître qui fait rechercher toujours avec avidité tout ce qui sort de ses mains.

1755. Yd. 33. Cabinet des estampes. Vente de M. Crozat, Baron de Thiers.

Une blanchisseuse et un enfant faisant des bulles de savon, par Chardin, sur toile de 1 pied 1 pouce 1/2 de haut sur 9 pouces de large.

1760. Yd. 44. Cabinet des estampes. Vente du cabinet de M. le comte de Vence.

N° 138. — Sébastien Chardin. Deux pendants peints sur toile, chacun de 16 pouces 1/2 de haut sur 13 pouces de large. Ils sont gravés par C. N. Cochin sous les titres de *l'Écureuse* et le *Garçon cabaretier*. Adjugés à M. Peters. 551 l.

1764. Yd. 56. Cabinet des estampes. Vente de Troy.

N° 137. — Un tableau artistement fait représentant une fontaine de cuivre sur son pied de bois, un seau, un poêlon à queue, un pot à anse de terre vernissée, sur un fond de bois de 10 pouces 3 lignes de haut sur 8 pouces de large.

N° 138. — Deux tableaux peints sur toile, chacun de 14 pouces 6 lignes de haut sur 11 pouces 6 lignes de large. Ils représentent chacun une table de cuisine sur laquelle il se trouve des ustensiles de ménage, des légumes et du poisson.

N° 139. — Un lapin, une gibecière et une boîte à poudre. Ce tableau, sur toile, a 26 pouces 6 lignes de haut sur 20 pouces 6 lignes de large.

1770. Yd. 71. Vente du cabinet de M. Lalive de Jully.

N° 97. — Deux tableaux peints sur toile de chacun 15 pouces de haut sur 17 pouces 6 lignes de large. L'un représente l'*Éducation*. C'est une mère qui fait réciter l'Évangile à sa fille, et l'autre l'*Étude du Dessin*, sous la figure d'un jeune homme qui dessine d'après la bosse. Ces deux morceaux ont été faits pour le possesseur de ce cabinet. Ils sont gravés par Philippe Le Bas.

Lundi 2 avril 1770. — Vente de M. Fortier : Pierre Remy, expert.

S. Chardin. N° 43. — Une femme debout devant une table, faisant dire le bénédicité à une petite fille qui y est assise, et à un petit garçon proche de la table ; sur le devant, à gauche, un garçon pâtissier, vu par le dos, un peu de côté, tient d'une main un plat avec son couvercle, et de l'autre paroît pousser la porte de la chambre ; dans le coin à droite, du feu dans un réchaud ; on remarque sur des tablettes différens ustensiles de ménage.
Ce tableau est bien empâté et d'un beau fini ; un coup de lumière qui part du devant, de la gauche à la droite, éclaire agréablement les figures, et une partie du fond ; il est peint sur toile qui porte 19 pouces de haut sur 25 pouces de large.

1772. Vente Louis Michel Vanloo.

N° 80. — Un bas-relief peint et imité d'après un excellent original de François Quesnoy dit le Flamand, qui a été dans le cabinet de M. Crozat, et depuis dans celui de M. le baron de Thiers. On y voit huit enfants qui jouent avec un bouc et dont un se cache derrière un grand masque. Le bas-relief est peint en bronze et le tout produit une illusion que le toucher seul est capable de détruire. Vendu 200 livres.

1773. Yd. 84. Cabinet des estampes. Vente de feu M. Jacqmin.

N° 832. — Un buste de vieillard, de grandeur naturelle, par M. Chardin.

1773. Yd. 85. Cabinet des estampes. Vente de M. Lempereur.

N° 96. — Un tableau de S. Chardin, représentant une cuisinière qui tire de l'eau à une fontaine. On y admire une grande intelligence de couleur. Hauteur 13 pouces 1/2, largeur 15 pouces. Toile.

N° 97. — Un tableau du même, d'un effet piquant, représentant une perdrix, des lapins et une gibecière. Hauteur 29 pouces, largeur 26 pouces. Toile.

1773. Yd. 89. Cabinet des estampes. Vente de M. **.

N° 105. — Siméon Chardin. — Un aveugle des Quinze-Vingts faisant la quête avec son chien, une chaise, à G., de l'architecture fait le fond de ce savant tableau qui est sur toile de 10 pouces 3 lignes de haut sur 6 pouces 9 lignes de large.

Lundi 1er avril 1776. — Yd. 114. Cabinet des estampes. Vente de M*** : P. Remy, expert.

N° 48. — Un jeu d'enfants dans le goût de François Flamand et à l'imitation de bronze antique par M. Chardin. Ce tableau est d'une considération particulière. Il est sur une toile qui porte 9 pouces de haut sur 15 pouces de large.

N° 49. — Deux tableaux peints avec beaucoup d'esprit par M. Chardin. Ils représentent des pêches, des prunes, des cerises, des figues, des groseilles et des verres. Ils sont sur toile, et chacun porte 13 pouces 6 lignes de haut sur 16 pouces de large.

15 avril 1776. — Yd. 115. Cabinet des estampes. Vente de M. Jombert père.

N° 35. — Chardin. — Un jeune garçon jouant avec des cartes. Tableau peint par J. B. Chardin. Hauteur 2 pieds, largeur 1 pied 8 pouces.

CATALOGUE DE L'ŒUVRE DE CHARDIN.

Jeudi 27 février. — Yd. 124. Cabinet des estampes. Vente Randon de Boisset : P. Remy, expert.

N° 234. — S. CHARDIN. Deux tableaux peints en 1769, représentant des bas-reliefs. Dans l'un est un satyre et trois enfants, dont l'un est allaité par une chèvre. Dans l'autre une femme, deux satyres et une chèvre. Ils sont peints sur toile et portent chacun 19 pouces de haut sur 2 pieds 10 pouces de large.

Mardi 8 avril 1777. Yd. 126. Cabinet des estampes. Vente du cabinet de M. le prince de Conti.

N° 730. — CHARDIN. — Un jeu d'enfants, bas-relief imitant le bronze, d'après Lequesnoy, sur bois. H. 8 pouces, L. 14 pouces.

N° 731. — Une perdrix et des fruits.

N° 1088. — Des ustensiles de cuisine et autres objets. Tableau sur toile, par Chardin. H. 13 pouces, L. 16 pouces.

Lundi 15 décembre 1777. Yd. 125. Cabinet des estampes. Vente de M. *** : Paillet, expert.

N° 211. — CHARDIN. — Un jeune garçon vu à mi-corps, de grandeur naturelle, occupé à élever un château de cartes. Ce tableau est bien peint et rendu avec naïveté. Hauteur 32 pouces, largeur 25 pouces. Toile.

13 janvier 1778. — Yd. 130. Vente du cabinet de M. R*** : Paillet, expert.

N° 239. — CHARDIN. — Un tableau de fruits, dont un panier de prunes, deux pêches, une poire, peintes d'une manière ragoûtante. H. 1 pied, L. 2 pieds. Toile.

Lundi 30 mars 1778. — Vente Molini : Paillet, expert.
CHARDIN. N° 34. — Un lapin attaché et groupé avec une gibecière et une poire à poudre. Toile, hauteur 30 pouces, largeur 24 pouces. Vendu 25 liv. 1 s.

N° 35. — Un bas-relief imitant le bronze, d'après François Flamand. Toile. Hauteur 9 pouces, largeur 15 pouces. Vendu 36 liv. 1 s.

10 août 1778. — Yd. 132. Cabinet des estampes. Vente du cabinet Lemoine : Le Brun, expert.

N° 25. — JEAN-SIMÉON CHARDIN. — Deux tableaux faisant pendants. L'un offre un jeune dessinateur, l'autre une ouvrière en tapisserie. Ces charmants tableaux ont été gravés. H. 6 pouces 5 lignes, L. 6 pouces. Toile.

N° 26. — Un tableau d'une bonne couleur et d'une touche hardie, représentant une table de pierre sur laquelle sont posés un panier de pêches, deux grappes de raisin, un gobelet et deux noix. H. 14 pouces, L. 18 pouces. Toile.

N° 27. — Deux tableaux faisant pendants, représentant des singes, l'un sous l'extérieur d'un peintre, l'autre sous celui d'un antiquaire. H. 11 pouces, L. 8 pouces. Toile.

N° 28. — Un tableau représentant deux lapins posés sur une gibecière. H. 15 pouces, L. 20 pouces. Toile.

N° 29. — Un lapin et deux oiseaux. H. 14 pouces, L. 16 pouces. Toile.

Lundi 18 janvier 1779. — Yd. 134. Cabinet des estampes. Vente de M. d'Argenville : Pierre Remy, expert.

N° 481. — CHARDIN. Esquisses. Dessins. — *L'Étude d'un Bénédicité*, esquisse peinte à l'huile, par Simon Chardin.

N° 482. — Une femme debout, tenant un panier à son bras. Dessin au fusain rehaussé de blanc.

N° 483. — Une figure d'académie et sept études dont plusieurs compositions par Chardin.

9 mars 1779. — Yd. 141. Cabinet des estampes. Vente de M. de P*** : Remy et Basan, experts.

N° 104. — SIMÉON CHARDIN. Une cuisine et une office. Dans l'une on observe un poulet, un carré de mouton, une marmite de cuisine, un pot de faïence, et autres ustensiles nécessaires. Dans l'autre, un pâté, des fruits, un pot à oille, un huillier, etc. Ces deux tableaux, estimables par la touche et le coloris, sont sur toile et portent chaque 13 pouces 6 lignes de haut sur 16 pouces 6 lignes de large.

Lundi 29 mars 1779. — Yd. 141. Cabinet des estampes. Vente de M*** : Pierre Remy, expert.

N° 251. — CHARDIN. Pastel. — Un morceau d'un grand mérite ; c'est un buste d'homme portant une fraise, et ayant une toque sur sa tête. H. 21 pouces, L. 17 pouces.

Lundi 6 mars 1780. — Vente de Chardin, peintre du Roi : Joullain, expert.

CHARDIN. N° 14. — *La Gouvernante* et *la Mère laborieuse*, tableaux pendants, par M. Chardin. L'un de 16 pouces de haut sur 13 pouces 6 lignes de large. L'autre de 18 pouces de haut sur 15 pouces de large. Ils ont été gravés par Lépicié. Vendu 30 liv. 4 sols.

N° 15. — *La Blanchisseuse*, par le même. H. 13 pouces 6 lignes, L. 15 pouces 6 lignes. Elle a été gravée par C. N. Cochin père. Vendu 17 liv. 6 sols.

N° 16. — *Les Tours de cartes*, et, pour pendant, *le Jeu d'Oie*. Ils ont été gravés par Surugue. H. 12 pouces, L. 14 pouces 6 lignes. Toile. Vendus 35 liv. 7 sols.

N° 17. — Deux tableaux représentant des singes. H. 27 pouces, L. 22 pouces 6 lignes. Toile. Vendus 19 liv. 4 sols.

Mercredi 5 avril 1780. — Vente de M. Le Roy de Senneville : Paillet, expert.

CHARDIN. N° 20. — L'intérieur d'une cuisine dans laquelle on voit une femme tournant le robinet d'une fontaine de cuivre, pour emplir un pot ; à la gauche, une porte ouverte laisse voir une servante qui balaye. Ce morceau, d'une pâte de couleur admirable et d'une touche savante, est d'une vérité qui fait illusion. H. 13 pouces 1/2, L. 11 pouces 1/2. Toile. Vendu 174 liv. 19 s. à M. Feuillet.

Lundi 27 novembre 1780. — Yd. 149. Cabinet des estampes. Vente de M. Prault. Le Brun, expert.

N° 15. — CHARDIN. Deux tableaux faisant pendants. Ils offrent des ustensiles de ménage. L'on remarque dans l'un une raie, un chapon, un fromage. Ces deux tableaux sont d'une belle couleur. H. 13 pouces, L. 9 pouces. Toile.

Lundi 11 décembre 1780. — Yd. 149. Cabinet des estampes. Vente de M. *** : Le Brun, expert.

N° 160. — CHARDIN. L'intérieur d'une chambre. On y voit debout, une femme faisant la lessive dans un baquet. Au bas est un jeune enfant assis et faisant des bulles de savon. Dans le fond et à travers une porte, on remarque encore une femme vue par le dos, qui étend du linge sur une corde. Un chat, une chaise, une terrine et une échelle, ainsi que d'autres accessoires, ornent le fond de la chambre. H. 13 pouces, L. 15 pouces 6 lignes. Toile.

N° 161. — L'intérieur d'une chambre où l'on voit un grand jeune homme assis, qui semble montrer un jeu de cartes à un jeune garçon et à une jeune fille, qui sont debout et appuyés sur la table qui est couverte d'un tapis de Turquie. Dans le fond à D. est un pupitre de musique. Il est gravé. H. 10 pouces 6 lignes, L. 13 pouces 6 lignes. Toile.

Jeudi 1er mars 1781. — Yd. 150. Cabinet des estampes. Vente de M. P*** : Paillet, expert.

CHARDIN. Deux tableaux faisant pendants, représentant des meubles de cuisine et autres objets. Toile. 15 pouces de haut sur 12 de large.

Vendredi 3 avril 1781. — Yd. 154. Cabinet des estampes. Vente de Mme Lancret : P. Remy, expert.

N° 158. — CHARDIN. Tableau. Deux lièvres, peints sur toile de 1 pied 11 pouces de haut sur 1 pied 7 pouces de large.

Février 1782. — Vente de M. le marquis de Ménars : Basan et Joullain, experts.

CHARDIN. N° 29. — Une dame assise dans son appartement. Elle joue de la serinette pour instruire un serin qui est dans une cage posée sur un guéridon ; au côté opposé, on voit un métier à tapisserie. Ce tableau, l'un des capitaux de ce maître, est connu par l'estampe qu'en a gravé L. Cars ; il est sur toile de 19 pouces de haut sur 16 de large. Acheté 631 liv. par M. de Tolozan.

N° 30. — Deux autres tableaux faisant pendants : une servante qui écure un poêlon, et un garçon marchand de vin occupé à rincer un broc. Ils ont été gravés par Cochin père. Toile. H. 16 pouces 6 lignes, L. 13 pouces 6 lignes. Vendus 420 livres.

Mardi 12 mars 1782. — Yd. 155. Cabinet des estampes. Vente de M. * : Le Brun, expert.

N° 133. — CHARDIN. L'intérieur d'une chambre où l'on voit deux jeunes garçons jouant aux dés sur une table couverte d'un tapis. Près d'eux est une jeune fille debout et appuyée sur une chaise, tenant aussi un cornet. Elle a la main gauche sur la tête. H. 12 pouces, L. 14 pouces. Toile. 40 l. à M. Toulouze.

N° 134. — Un jeune homme vu en buste et de profil, les deux mains appuyées sur une table et faisant un château de cartes. Diamètre, 30 pouces. Toile ronde. 40 l. 2 sols à M. Devouges.

Lundi 10 février 1783. — Yd. 156. Cabinet des estampes. Vente d'Azincourt : Paillet, expert.

N° 52. — CHARDIN. Deux tableaux pendants, peints sur toile, représentant des légumes et ustensiles de cuisine.

Jeudi 24 avril 1783. — Yd. 158. Cabinet des estampes. Vente Vassal de Saint-Hubert : P. Remy, expert.

N° 46. — S. CHARDIN. Un bas-relief imitant le bronze et représentant un jeu d'enfants. Ce tableau est de la plus grande illusion et est peint sur bois. 8 pouces de haut sur 14 pouces de large.

CATALOGUE DE L'ŒUVRE DE CHARDIN.

N° 47. — Deux tableaux représentant des pêches, des prunes, des figues, des cerises, des groseilles, un pot et des gobelets. Sur toile. Chacun porte 13 pouces 6 lignes de haut sur 16 pouces de large.

N° 101. — Pastel. Le buste d'un homme ayant une toque sur la tête et une fraise au cou. Le tableau, savamment peint par S. Chardin, porte 1 pied 9 pouces de haut sur 1 pied 5 pouces de large.

Mercredi 19 novembre 1783. — Yd. 160. Cabinet des estampes. Vente de M. *** : Le Brun, expert.

N° 125. —CHARDIN. Dessin. L'intérieur d'une cuisine, orné de figures à la plume, à l'encre de Chine. H. 5 pouces 1/2, L. 7 pouces 1/2.

Décembre 1783. — Yd. 159. Cabinet des estampes. Vente Le Bas : Joullain, expert.

N° 11. — CHARDIN. Un chirurgien portant des secours à un homme blessé dans une rue. Il est entouré de la garde qui écarte une foule de curieux et qui fait place à un commissaire. Ce tableau est fait au premier coup. Il est de la touche la plus savante et d'un effet piquant. H. 2 pieds 3 pouces, L. 14 pieds. Bois. Acheté par M. Chardin, neveu du peintre, 100 liv.

N° 12. — Un lièvre mort, un chat qui le guette et des fruits sur un rebord de pierre. H. 20 pouces, L. 38 pouces. Toile. 9 liv. 13 sols.

Lundi 22 décembre 1783. — Yd. 160. Cabinet des estampes. Vente Montullé. Vente formée en partie des débris du cabinet de feu M. Julienne.

N° 72. — CHARDIN. Tableau. L'intérieur d'une chambre où se voyent une femme et une jeune fille occupées d'une pièce de tapisserie. Près d'elles sont un dévidoir, un chien et autres accessoires. H. 17 pouces, L. 14 pouces. Toile.

Lundi 21 juin 1784. — Yd. 163. Cabinet des estampes. Vente du baron de Saint-S*** : Le Brun, expert.

CHARDIN. Deux tableaux de genre. L'un représente des raisins, une poire et une théière sur une table. L'autre offre des pommes, une poire, un couteau et un pot aussi sur une table. H. 11 pouces 8 lignes, L. 12 pouces 6 lignes. Toile.

Lundi 14 février 1785. — Yd. 167. Cabinet des estampes. Vente du baron de Saint-Julien.

N° 99. — CHARDIN. Tableau en bas-relief d'après François Flamand. H. 9 pouces, L. 14 pouces. Sur cuivre.

18 avril 1785. — Yd. 168. Cabinet des estampes. Vente de M. N.

N° 38. — CHARDIN. Tableau. Pyrrhus, roi des Molosses, échappe à ses persécuteurs et est présenté à Glaucias, roi des Illyriens, par ses serviteurs et ses nourrices. Peint en bas-relief par Chardin. H. 12 pouces, L. 14 pouces.

Lundi 2 mai 1785. — Yd. 173. Cabinet des estampes. Vente de M. de P*** : Le Brun, expert.

N° 70. — CHARDIN. Un homme et une femme à table se disputant. H. 12 pouces, L. 15 pouces. Toile.

Lundi 20 mars 1786. — Yd. 172. Cabinet des estampes. Vente de M. Taraval, professeur de l'Académie royale et sous-inspecteur de la manufacture des Gobelins : Pierre Remy, expert.

N° 51. CHARDIN. Un tableau du sieur Chardin peint sur une toile de 15 pouces de haut sur 12 de large. Il représente un poulet, un morceau de fromage, des œufs, une marmite, un pot de terre, un égrugeoir, etc., sur un rebord de pierre.

Lundi 10 avril 1786. — Yd. 176. Cabinet des estampes. Vente de M. B** : Paillet, expert.

N° 38. — CHARDIN. Une cuisinière de retour du marché, ayant dans une serviette un gigot de mouton et se reposant sur le bas d'un buffet. Ce tableau est un des beaux de ce maître, par sa vérité et la franchise de son faire. Il a été gravé par Lépicié. H. 16 pouces 6 lignes, L. 13 pouces. Toile.

12 juin 1786. — Yd. 176. Cabinet des estampes. Vente de M. Watelet, peintre : Paillet, expert.

N° 10. — CHARDIN. Deux tableaux pendants. L'un représente un jeune garçon faisant des bulles de savon, et l'autre une femme occupée à faire lire un enfant. Ils sont grassement peints et de la plus grande vérité. H. 24 pouces, L. 30 pouces. Toile.

Lundi 4 décembre 1786. — Yd. 176. Cabinet des estampes. Vente du Chevalier de C** : Paillet, expert.

N° 66. —CHARDIN. Un aveugle représenté debout, s'appuyant sur son bâton, et ajusté de la robe des Quinze-Vingts. A sa gauche est son chien qu'il tient à la laisse. Cette figure, d'une vérité étonnante et du plus beau pinceau du maître,

se détache sur un fond clair dont l'harmonie est parfaitement d'accord avec le reste du sujet. H. 10 pouces 4 lignes, L. 5 pouces 3 lignes. Toile.

20 mars 1787. — Yd. 183. Cabinet des estampes. Vente de M. *** : Paillet, expert.

N° 210. — CHARDIN. Un sujet de deux figures qui paraît indiquer le sujet d'une femme qui menace son mari, qui vient de quitter le jeu. H. 12 pouces, L. 15 pouces. Toile.

Mercredi 25 avril 1787. — Yd. 184. Cabinet des estampes. Vente de M. Beaujon, conseiller d'État, trésorier honoraire de l'Ordre royal et militaire de Saint-Louis, etc., etc. : P. Remy, expert.

N° 224. SIMÉON CHARDIN. Une femme assise près de sa table, tenant une lettre et un bâton de cire. Un domestique allume une bougie. Ce bon tableau est peint sur bois. H. et L. 9 pouces 50 lignes. Ce tableau était dans un petit salon du Roule, dans une maison dite La Chartreuse.

Lundi 5 novembre 1787. — Yd. 184. Cabinet des estampes. Vente de M. de Peters.

N° 165. — SIMÉON CHARDIN. Une cuisine où l'on observe un carré de mouton, une marmite de cuivre, un pot de faïence et autres ustensiles nécessaires. Ce tableau, estimable par la touche et la couleur, est sur toile et porte 14 pouces de haut sur 17 pouces de large. Il vient du cabinet de feu L. de Lalive.

Lundi 3 décembre 1787. — Yd. 184. Cabinet des estampes. Vente de Mme la présidente de Bandeville : P. Remy expert.

N° 51. — CHARDIN. Deux tableaux peints sur bois. H. 7 pouces, L. 6 pouces. Dans l'un on voit un dessinateur assis à terre; dans l'autre, une femme dormant sur une chaise, et tenant une pelote de laine qu'elle semble avoir prise d'un panier qu'elle a près d'elle.

N° 52. — Une fontaine sur son pied de bois, un seau, un chaudron et une cruche. Tableau sur bois. 10 pouces, 9 lignes de haut sur 8 pouces de large.

Lundi 28 janvier 1788. — Yd. 189. Cabinet des estampes. Vente de M. Ch*** : Paillet, expert.

N° 49. — CHARDIN. Un sujet de jeux d'enfants, imitant le bas-relief en bronze d'après Flamand. H. 9 pouces, L. 14 pouces. Vente de M. Sorbeeck. Toile.

N° 50. Un déjeuner. Bon tableau sur toile. H. 24 pouces, L. 27 pouces.

Lundi 10 mars 1788. — Yd. 188. Cabinet des estampes. Vente de M. Lenglier : Le Brun, expert.

N° 266. — CHARDIN. Deux tableaux représentant des déjeuners. L'on voit dans l'un une tranche de pâté, une bouteille et un verre rempli de vin, le tout groupé sur une table. L'autre présente un carafon de vin, un gobelet d'argent, et un plat dans lequel sont des œufs rouges, et autres accessoires. Ces deux tableaux sont d'une grande vérité et d'une bonne couleur. H. 16 pouces, L. 20 pouces.

Lundi 21 avril 1788. — Yd. 188. Cabinet des estampes. Vente de M. de Calonne : Le Brun, expert.

N° 233. — CHARDIN. Deux tableaux faisant pendants; ils représentent des ustensiles de cuisine. Dans l'un des deux on voit trois merlans pendus à un croc. H. 14 pouces 1/2, L. 11 pouces 1/2. Toile.

Lundi 31 mai 1790. — Yd. 195. Cabinet des estampes. Vente de M. *** : Le Brun, expert.

N° 46. — CHARDIN. Un tableau d'après un bas-relief de François Flamand, imitant parfaitement le bronze. H. 9 pouces, L. 11 pouces. Toile.

Lundi 13 décembre 1790. — Yd. 195. Cabinet des estampes. Vente de M. *** : Le Brun, expert.

N° 81. — CHARDIN. Un tableau représentant différents ustensiles de ménage et autres accessoires posés sur une table. H. 15 pouces, L. 12 pouces. Toile.

Lundi 2 mai 1791. — Yd. 197. Cabinet des estampes. Vente de M. du C*** : P. Remy, expert.

N° 146. — CHARDIN. Des tables sur lesquelles sont un pâté, un pot à oille, un huilier, un carré de mouton, une volaille et des ustensiles d'office et de cuisine. Ces deux tableaux, composés richement, sont d'une belle touche. Ils ont été faits avec soin pour M. de La Live de Jully, protecteur des arts. H. 14 pouces, L. 17 pouces. Toile.

N° 147. — Un tableau représentant une fontaine, un seau, un chaudron et une cruche. Il vient du cabinet de Mme de Bandeville. H. 10 pouces 1/2, L. 8 pouces. Bois.

CATALOGUE DE L'ŒUVRE DE CHARDIN

Jeudi 1ᵉʳ mars 1792. — Yd. 204. Cabinet des estampes. Vente de M. Nanteuil : Paillet, expert.

N° 11. — CHARDIN. La Cuisinière revenant du marché. Les ouvrages de ce peintre offrent toujours une grande vérité de nature. H. 16 pouces, L. 13 pouces. Toile.

N° 12. — Un autre tableau d'un grand mérite. Sujet de gibier et ustensiles de chasse. H. 27 pouces, L. 21 pouces. Toile.

Lundi 18 février 1793. — Yd. 204. Cabinet des estampes. Vente Choiseul-Praslin : Paillet, expert.

N° 164. — CHARDIN. Une composition très-naturelle, représentée dans un intérieur de ménage. Vers le milieu on voit une bonne gouvernante occupée à servir le dîner à deux enfants, fille et garçon ; la jeune fille est assise à table, sur une grande chaise de tapisserie, tandis que son petit frère, ajusté d'un toquet rouge, semble dire son bénédicité. A la droite on remarque encore un garçon, vu par le dos, coiffé d'un bonnet de laine, et tenant un plat dans ses mains. Les ouvrages du grand coloriste Chardin ont une vérité de nature si juste qu'ils occupent par cette considération un rang distingué dans l'école française, malgré qu'il n'ait traité que des sujets de genre et de nature morte. H. 19 pouces, L. 25 pouces. Toile.

21 mars 1794. — Yd. 205. Cabinet des estampes. Vente du cabinet Destouches : Le Brun, expert.

N° 295. — CHARDIN. Deux tableaux faisant pendants. L'un représente *le Peintre*; et l'autre *l'Antiquaire*, chacun représenté par un singe. Tout le monde connaît le mérite de ce maître, appelé le Rembrandt français. H. 24 pouces, L. 18 pouces. Toile.

18 août 1797. — Yd. 207. Cabinet des estampes. Vente Duclos-Dufresnoy, condamné à mort par le tribunal révolutionnaire.

N° 2. — CHARDIN. Un aveugle, debout, appuyé sur son bâton, présentant une tasse. Un chien qu'il tient en laisse paraît lui servir de guide. H. 11 pouces, L. 5 pouces 3 lignes. Toile.

11 prairial an VII. — Yd. 217. Cabinet des estampes. Vente de M. *** : Paillet, expert.

N° 28. — CHARDIN. Un petit tableau de la plus surprenante vérité. Il représente un aveugle accompagné de son chien et demandant l'aumône. H. 29 centimètres, L. 18 centimètres. Toile.

Lundi 29 septembre 1806. — Yd. 235. Vente Le Brun.

N° 138. — CHARDIN. Deux tableaux. L'un représente un petit garçon debout, avec son moulin à vent et son tambour. L'autre, une petite fille assise sur sa chaise, près d'une table couverte d'un tapis. Elle a devant elle un panier rempli de pain et de cerises dont elle fait un jouet. H. 7 pouces 1/2, L. 6 pouces 1/2. Ces deux tableaux sont d'une harmonie et d'une couleur dignes de Rembrandt. Bois. Ils ont été gravés par Ch. Cochin.

Lundi 6 avril 1807. — Yd. 239. Cabinet des estampes. Vente de M. Armand-Frédéric-Ernest Nogaret.

N° 5. — CHARDIN. Divers poissons et un chat. H. 80 centimètres, L. 64 centimètres.

N° 6. — Autre tableau du même genre faisant pendant du précédent. Le tout 30 fr.

N° 136 — CHARDIN. Jeune enfant et tête de cheval. Aux trois crayons.

Mardi 13 septembre 1808. — Yd. 241. Cabinet des estampes. Vente Bouchardon.

N° 33. — CHARDIN. Un tableau offrant une table de cuisine sur laquelle sont différents objets relatifs à la bonne chère, et un gigot suspendu. Le tout rendu avec cette vérité égale à la nature. Toile.

6 décembre 1808. — Yd. 241. Cabinet des estampes. Vente Sauvage, artiste : Paillet.

N° 27. — CHARDIN. Deux sujets d'intérieur de cuisine, intéressants dans leurs détails et leur grande vérité. Hauteur 15 pouces sur 12 pouces de large. Toile.

Lundi 26 mars 1810. — Yd. 248. Cabinet des estampes. Vente Destouches.

N° 13. — CHARDIN. — Deux tableaux faisant pendants.

Lundi 30 avril 1810. — Yd. 248. Cabinet des estampes. Vente M.

N° 21. — CHARDIN. Un lapin mort, une carnassière et une poire à poudre, groupés sur une pierre. 15 pouces de haut sur 24 pouces de large. Petite toile.

CATALOGUE DE L'ŒUVRE DE CHARDIN.

Jeudi 21 février 1811. — Yd. 256. Vente Coupry-Dupré : Delaroche.

N° 12. — CHARDIN. Deux jolis échantillons de ce coloriste français. Dans l'un on voit une jeune fille à son travail ; dans l'autre, un écolier qui dessine d'après une étude à la sanguine. Ces deux tableaux viennent du cabinet de la duchesse de Bandeville. Peints sur bois. H. 7 pouces, L. 6 pouces.

Jeudi 28 février 1811. — Yd. 252. Cabinet des estampes. Vente Silvestre : Regnault Delalande, expert.

N° 11. — CHARDIN. Le portrait de Chardin, peintre, représenté en bonnet de nuit, en robe de chambre et des lunettes sur le nez ; et le portrait de Franç.-Marg. Pouget, épouse de Chardin. Morceaux peints en pastels par Chardin, l'un en 1771, l'autre en 1775. H. 16 pouces 4 lignes, L. 13 pouces 61 lignes. Vendus 24 fr.

N° 12. L'intérieur d'une cuisine, où une servante tire de l'eau à une fontaine. Dans le fond à droite, une porte ouverte laisse voir une femme qui balaye ; un enfant est plus loin. Du côté opposé, divers ustensiles. C. N. Cochin a gravé cette composition sous le titre de *la Fontaine*. H. 13 pouces 6 lignes, L. 15 pouces 6 lignes. Toile.

Les tableaux de Chardin sont exécutés avec une grande facilité ; ils se distinguent par une couleur brillante et beaucoup d'harmonie. Celui que nous venons de décrire peut tenir un rang distingué dans le nombre de ses meilleurs ouvrages. Vendu 100 fr.

N° 13. — *Le Retour du marché* et *la Récureuse*. Tableaux de 16 pouces 9 lignes de haut sur 13 pouces 6 lignes de large. Toile. Vendus 121 fr.

N° 14. — *La Tricoteuse* et *le Dessinateur*. Compositions connues par les deux estampes de J. J. Flipart. H. 9 pouces 6 lignes, L. 7 pouces. Bois. Vendus 24 fr.

N° 15. — Deux tableaux où sont représentés deux oiseaux morts, un jambon et d'autres objets inanimés posés sur des tablettes. H. 26 pouces 6 lignes, L. 21 pouces 31 lignes. Toile. Vendus 37 fr.

N° 16. — Deux tableaux. On y voit des prunes, des pêches, du raisin, une poire, des noix, une théière et une bouteille de liqueur. H. 13 pouces, 4 lignes, L. 16 pouces 9 lignes. Toile. Vendus 34 fr.

N° 17. — Deux autres tableaux dans lesquels sont un panier de prunes, une corbeille de raisins et d'autres fruits. H. 11 pouces 3 lignes, L. 14 pouces 6 lignes. Toile. Vendus 9 fr.

N° 18. — Trois tableaux où sont du poisson, des fruits, des ustensiles de ménage et d'autres objets inanimés. H. 11 pouces 9 lignes à 13 pouces 9 lignes, L. 14 pouces 6 lignes à 16 pouces 9 lignes. Toile. 32 fr. 50.

4 janvier 1815. — Yd. 264. Cabinet des estampes. Vente de L'Espinasse.

N° 128. — CHARDIN. Nature morte, sur toile.

1826. — Vente de M. le baron Denon.

CHARDIN — N° 144. Portrait, présumé celui de M^{me} Geoffrin, représentée en pied et dans un appartement d'une simplicité élégante. Elle est assise devant son métier à broder. Pour se distraire, elle s'amuse à instruire son serin. Ce tableau est gravé et peut passer pour une des meilleures productions du peintre : il joint à la naïveté de la composition une vérité et une harmonie d'effets dignes des meilleurs coloristes. H. 18 pouces et demi, L. 16 pouces. Toile. Vendu 600 fr. comptant à M. Constantin.

N° 145. — Une gouvernante, debout devant une table, sert la soupe à deux jeunes enfants qui disent leur bénédicité. Quelques meubles simples et divers accessoires donnent de la variété à la composition, qui est pleine de naïveté. Ce tableau est peint dans une harmonie généralement claire, parfaitement dégradée. H. 18 pouces, L. 15 pouces. Toile. Vendu 219 fr. à M. Saint.

26 novembre 1822 *et 7 janvier* 1823. — Vente Robert de Saint-Victor : Pierre Roux, expert.

CHARDIN. N° 616. — Deux petits tableaux représentant deux enfants, dont un debout et l'autre assis. Bois. H. 3 pouces, L. 6 pouces. Vendus 36 francs.

Lundi 19 mai 1828. — Vente de M. Pierre-Hippolyte Lemoyne, architecte : Duchesne aîné.

CHARDIN. N° 60. — Un jeune dessinateur assis à terre, et vu par le dos. Dans le haut, à droite, sur le mur, est écrit : *Chardin*. Sur bois. H. 6 pouces 1/2, L. 5 pouces 9 lignes.

Une jeune femme assise dans sa chambre et faisant de la tapisserie : sur le devant, à gauche, est écrit : *Chardin*. Sur bois. H. 6 pouces 1/2, L. 5 pouces 9 lignes. Vendus 40 livres.

N° 61. — Intérieur d'un cellier, dans lequel on voit à terre plusieurs ustensiles de cuisine et un melon : sur une

CATALOGUE DE L'ŒUVRE DE CHARDIN.

table est un panier de légumes ; dans le fond, à gauche, une femme apporte un autre panier. Peint sur cuivre, et d'un très-joli effet. L. 8 pouces 1/2, H. 6 pouces 1/2. Vendu 28 livres.

N° 62. — Un déjeuner avec des pêches, du raisin, etc. Sur la table, à gauche : *Chardin* 1761. L. 17 pouces, H. 14 pouces.

N° 63. — Des enfants jouant avec un bouc, peinture en camaïeu, imitation d'un bas-relief de bronze. Sur bois. L. 14 pouces 1/2, H. 8 pouces 1/2.

1842. — Vente du vicomte d'Harcourt.

La Fontaine, 601 francs.

L'Ouvrière en tapisserie, 465 francs.

1843. — Vente de M. Mannemare.

Deux tableaux de Chardin, représentant l'un *la Toilette*, l'autre *le Nœud de l'épée*, furent adjugés ensemble à 1,030 francs.

1845. — Vente Cypierre.

Le Toton, adjugé plus haut à 25 livres, monte à 605 francs.
La Leçon de lecture, son pendant, à 486 francs.
Une jeune fille endormie, à 205 francs.
Le portrait de la petite princesse de Monaco, à 308 francs.

Mai 1846. — Vente de M. Saint : Defer, expert.

CHARDIN. N° 48. — *Le Bénédicité*. Charmant tableau du maître. Composition bien connue par la gravure de Lépicié faite en 1740. 501 francs.

N° 50. — Un homme, assis et vu de dos, dessine, son portefeuille sur les genoux. C'est le portrait présumé de Chardin, le même que Gersaint avait eu pour 50 livres. 725 francs.

N° 51. — Femme assise se disposant à faire de la tapisserie, ce qu'indique un panier rempli de pelotes de laine de diverses couleurs placé à côté d'elle. Ce joli petit tableau, ainsi que le précédent, est frappant de vérité. 610 francs.

N° 52. — Sur une table en pierre, du poisson et divers ustensiles de cuisine.

N° 53. — Sur une table en pierre, des légumes et divers ustensiles de cuisine. Pendant du précédent.

Lundi 10 février 1851. — Vente de M. Alphonse Giroux : F. Laneuville et Defer, experts.

CHARDIN. N° 38. — *La Pourvoyeuse*. Une servante dépose sur un buffet plusieurs pains et un gigot. Joli tableau renfermant toutes les qualités du pinceau de Chardin, qui traitait avec une égale supériorité la figure et la nature morte. Gravé par Lépicié. H. 42 centimètres, L. 36 centimètres. Toile. Acheté par M. Laperlier. 1,339 francs.

N° 39. — *Les Tours de cartes*. Deux jeunes enfants, fille et garçon, debout près d'une table, regardent avec attention les tours de cartes que fait un jeune homme assis à la gauche de la composition. Ce tableau a été gravé par Surugue en 1744. Bois. H. 31 centimètres, L. 39 centimètres. Acheté 650 francs par M. Moitessier.

Lundi 31 janvier 1853. — Vente de M. A. Dugleré : F. Laneuville, expert.

CHARDIN. N° 9. — *Le Salon d'un amateur*. Un personnage, les mains dans un manchon, admire des tableaux, tandis qu'un autre, appuyé sur une table, près d'une fenêtre, lit un journal. Toile. H. 35 centimètres, L. 48 centimètres. Vendu 685 francs.

N° 10. — Une petite fille vêtue de rose et tenant son chien dans ses bras. Toile. H. 79 centimètres, L. 63 centimètres. Vendu 73 francs.

N° 11. — Nature morte, daté 1731. Toile. H. 38 centimètres, L. 31 centimètres. Vendu 265 francs.

N° 12. — Même sujet. Même dimension. Vendu 175 francs.

Lundi 21 février 1853. — Vente de M. Rouillard, peintre : Defer, expert.

CHARDIN. N° 113. — Une jeune femme, assise près d'une table, écrit la dépense de son ménage. Esquisse.

N° 114. — Une servante debout près d'une table, coupe du pain. Esquisse.

N° 115. — Deux grands tableaux de nature morte, forme ovale.

N° 116. Portrait d'un sculpteur. Tableau très-fin d'exécution.

Lundi 12 *mars* 1855. — Vente de M. Barrhoilet : F. Petit, expert.
Chardin. N° 4. — *Instruments de musique.* Toile. H. 0m49, L. 0m95. Vendu 1,990 francs.

Lundi 12 *et mardi* 13 *janvier* 1857. — Vente de M. Marcille père : Lefèvre, expert ; Pillet, commissaire-priseur.
Chardin. N° 16. — Portait de l'artiste.
N° 17. — Instruments de musique.
N° 18. — Harengs et ustensiles de cuisine.
N° 19. — Le Mercure de Pigalle. Grisaille.
N° 20. — *Le Bénédicité.* Esquisse.
N° 21. — Légumes et vases.
N° 22. — Instruments de musique.
N° 23. — Pommes et gobelets.
N° 24. — Ustensiles de cuisine.
N° 25. — Gibier, fruits, légumes.
N° 26. — Fruits dans un panier.
N° 27. — Chaudrons et ustensiles de cuisine.
N° 28. — Vespasien. Grisaille.

Mercredi 14 *et jeudi* 15 *janvier* 1857. — Suite de la première vente Marcille.
Chardin. N° 215. — *L'Enfant au bilboquet.*
N° 216. — Pâté.
N° 217. — Attribué à Chardin. Jeune fille.

Vendredi 16 *et samedi* 17 *janvier* 1857. — Fin de la première vente Marcille.
Chardin. N° 422. — Jeune Femme, attribué à Chardin.
N° 423 — Portrait de femme.
N° 424. — Bas-relief, d'après Bouchardon.

Lundi 12 *décembre* 1859. — Vente de M. le comte d'Houdetot : F. Laneuville, expert.
Chardin. N° 19. — *La Serinette.* 4,510 fr. M. Meffre.
N° 20. — Intérieur de cuisine. 301 francs.
N° 21. — *Le Dessinateur.* 205 fr. M. Couvreur.
N° 22. — Un chaudron, un pot, des œufs et une poivrière. 280 francs.
N° 23. — Plusieurs pots en grès sur une table. 72 francs.
N° 24. — Deux lapins morts et une carnassière. 600 francs.
N° 25. — Lièvre et légumes. 101 francs.
N° 26. — Un pot et de la viande. 321 francs.
N° 27. — Ustensiles de cuisine. 126 francs.
N° 28. — Ustensiles de cuisine sur une table.
N° 29. — Même sujet. Pendant du précédent. 500 francs les deux.
N° 30. — Gibier.
N° 31. — Une timbale d'argent, des fruits et des gâteaux.

CATALOGUE DE L'ŒUVRE DE CHARDIN.

N° 32. — Une dame, ayant écrit une lettre, attend qu'un jeune homme lui donne une bougie allumée pour la cacheter. 271 francs.

Lundi 2 avril 1860. — Deuxième vente de M. Barrhoilet : Ferdinand Laneuville, expert.

CHARDIN. N° 96. — *Portrait de Lépicié.* H. 55 centimètres, L. 45 centimètres.

N° 97. — *Portrait de la nourrice de l'artiste.* H. 79 centimètres, L. 64 centimètres.

N° 98. — *Ustensiles de cuisine.* H. 39 centimètres, L. 31 centimètres.

N° 99. — *Verres et brioches.* H. 79 centimètres, L. 62 centimètres.

N° 100. — *Le Petit Chaudron de cuivre rouge.* H. 16 centimètres, L. 26 centimètres.

N° 101. — *Intérieur de cuisine.* H. 39 centimètres, L. 31 centimètres.

N° 102. — *Le Gobelet d'argent.* — H. 76 centimètres, L. 61 centimètres.

N° 103. — *Instruments de musique.* Cintré. H. 49 centimètres, L. 79 centimètres.

Mercredi 31 mai 1865. — Vente de M. le duc de Morny : Ch. Pillet, commissaire-priseur; F. Petit, expert.

CHARDIN. N° 93. — *La Serinette.* Dans l'intérieur d'un appartement, une dame, assise dans un grand fauteuil et vêtue d'une robe de soie à fleurs, vient de quitter son métier à tapisserie pour seriner son petit oiseau posé dans une cage, sur un guéridon, près d'une fenêtre. Gravé par L. Cars. Collections de Vandières, du marquis de Ménars, du comte d'Houdetot. Toile. H. 0ᵐ49, L. 0ᵐ42. Vendu 7,100 francs.

N° 95. — *Accessoires et gibier.* Une perdrix est suspendue par la patte, au-dessus d'une table où sont déposés un pot de grès, une pomme et une orange. Toile. H. 0ᵐ54, L. 0ᵐ40. Vendu 1,200 francs.

Jeudi 11, vendredi 12 et samedi 13 avril 1867. — Vente de M. Laperlier : Charles Pillet, commissaire-priseur ; Francis Petit, expert.

CHARDIN. N° 7. — *La Pourvoyeuse,* signé : *Chardin* 1737. H. 45 centimètres, L. 37 centimètres. Provient du cabinet du chevalier de Laroque. Vente du docteur Maury. Vendu 4,050 fr.

N° 8. — *L'Aveugle des Feuillants,* signé : *Chardin.* H. 29 centimètres, L. 20 centimètres. Vendu 570 francs.

N° 9. — *Les Aliments de la convalescence.* Esquisse. H. 45 centimètres, L. 34 centimètres.

N° 10. — *Les Bulles de savon,* signé : *J. S. Chardin.* H. 91 centimètres, L. 72 centimètres. Vendu 820 francs.

N° 11. — *Les Tours de cartes,* première pensée du tableau exposé en 1739. H. 29 centimètres, L. 33 centimètres. Vendu 1,100 fr.

N° 12. — *Esquisse d'une enseigne faite pour un fabricant d'instruments de chirurgie.* H. 27 centimètres, L. 155 centimètres. Vendu 400 fr.

N° 13. — *Les Attributs des arts,* signé : *J. S. Chardin* 1731. H. 140 centimètres, L. 220 centimètres.

N° 14. — *Les Attributs des sciences,* signé : *J. S. Chardin* 1731. H. 140 centimètres, L. 215 centimètres. Vendu avec le précédent, 8,850 francs.

N° 15. — *Le Pot d'étain,* signé : *Chardin.* H. 46 centimètres, L. 39 centimètres. Vendu 1,150 fr.

N° 16. — *Le Gobelet d'argent.* H. 44 centimètres, L. 49 centimètres. Vendu 1,600 francs.

N° 17. — *Le Panier de pêches,* signé : *Chardin* 1768. H. 32 centimètres, L. 40 centimètres. Vendu 1,380 francs.

N° 18. — *La Corbeille de raisin,* signé : *Chardin* 1768. H. 32 centimètres, L. 40 centimètres. Vendu 800 francs.

N° 19. — *La Soupière d'argent,* signé : *S. Chardin.* H. 75 centimètres, L. 107 centimètres. Vendu 2,350 francs.

N° 20. — *Attributs des arts,* signé : *Chardin.* H. 63 centimètres, L. 92 centimètres. Vendu

N° 21. — *Attributs du peintre,* signé : *Chardin.* H. 65 centimètres, L. 80 centimètres.

N° 22. — *Le Lièvre,* signé : *Chardin.* H. 65 centimètres, L. 84 centimètres.

N° 23. — *La Marmite de cuivre,* signé : *Chardin.* H. 31 centimètres, L. 40 centimètres.

N° 24. — *Le Buffet,* signé : *Chardin.* H. 32 centimètres, L. 41 centimètres.

N° 25. — *Fruits,* signé : *Chardin* 758. H. 38 centimètres, L. 43 centimètres.

N° 26. — *Nature morte.* H. 35 centimètres, L. 44 centimètres.

N° 27. — *Nature morte.* H. 38 centimètres, L. 41 centimètres.

N° 58. — *Tête de vieillard,* signé : *Chardin* 1771. Pastel. H. 45 centimètres, L. 37 centimètres.

N° 59. — *Portrait de Chardin.* Répétition du portrait du Louvre, avec des lunettes sur le nez, un mouchoir au cou, et sur la tête une sorte de bonnet serré par un ruban bleu. H. 45 centimètres, L. 88 centimètres.

Lundi 7 avril 1873. — Vente de M. Laurent-Richard : Ch. Pillet, commissaire-priseur; Durand-Ruel, expert.

CHARDIN. N° 2. — *Le Gobelet d'argent.* Sur une table de pierre sont déposés une carafe à moitié pleine, et plus bas, un gobelet d'argent, une pomme, des cerises et des abricots. H. 0ᵐ44, L. 0ᵐ49. A appartenu à la collection Laperlier.

N° 3. — *La Marmite de cuivre.* Une marmite de cuivre avec une écumoire posée en travers, un pot à eau, une petite terrine brune, des œufs et des légumes. H. 0ᵐ30, L. 0ᵐ40. A appartenu à la collection Laperlier.

Vendredi 29 janvier 1875. — Vente de tableaux anciens et objets d'art provenant de la succession de M. le comte de L. (Lazareff), de Saint-Pétersbourg : Haro, expert.

N° 4. — CHARDIN. *Jeune fille à la raquette.* Elle est debout de profil, et appuyée sur une chaise. Elle tient de la main droite une raquette, et de la gauche un volant. Un ruban bleu, au bout duquel pendent des ciseaux, s'enroule autour de son bras. Elle est coiffée d'un petit bonnet blanc à fleurs. Signé à gauche et daté 1751. Toile. H. 0ᵐ88, L. 0ᵐ63. (A été exposé aux Alsaciens-Lorrains.) Vendu 5,000 francs.

Lundi 6 mars 1876. — Vente de M. Camille Marcille : M. Feral, expert.

N° 11. CHARDIN. *Le garçon cabaretier.* Vendu 6,100 francs.
N° 12. — *L'Écureuse.* — 23,200 —
N° 13. — *Le Dessinateur.* — 3,620 —
N° 14. — *L'amusement utile.* — 3,420 —
N° 15. — *Portrait de femme.* — 1,020 —
N° 16. — *Nature morte.* — 7,000 —
N° 17. — *Nature morte.* — 12,000 —
N° 18. — *Nature morte.* — 1,440 —
N° 19. — *Nature morte.* — 1,580 —
N° 20. — *Nature morte.* — 1,300 —

NOTICE
DES PRINCIPAUX ARTICLES
DE TABLEAUX
DESSINS ET ESTAMPES

*Provenans du Cabinet de M. CHARDIN,
Peintre du Roi;*

Dont la Vente se fera le Lundi 6 mars 1780, et jours suivants, de relevée,
rue Saint-Honoré, Hôtel d'Aligre.

*Les Amateurs pourront voir les Objets qui la composent, le Dimanche 5,
le matin seulement.*

La présente Notice se distribue :

A PARIS

Me HAYOT DE LONGPRÉ, Huissier-Commissaire-Priseur, rue de Gêvres;
JOULLAIN, Marchand de Tableaux et d'Estampes, quai de la Mégisserie.

M.DCC.LXXX.

NOTICE

DES PRINCIPAUX ARTICLES

DE TABLEAUX

DESSINS ET ESTAMPES

*Provenans du Cabinet de feu M. CHARDIN,
Peintre du Roi.*

TABLEAUX

		Livres.	Sous.
1.	— Un Marché aux légumes, par Bassan. Hauteur 2 pieds 10 pouces, largeur 4 pieds. Toile.	6	2
2.	— Une Vue d'Italie, ornée de fabriques, par Gofredi. Toile	»	»
3.	— Combat de cavalerie, tableau d'une grande finesse, par Vander Meulen. H. 5 pouces 6 lignes, L. 8 pouces 3 lignes. Bois	96	»
4.	— Une Tabagie, par H. Brakemburg. H. 19 pouces, L. 23 pouces. Toile.	30	4
5.	— Un paysage, avec figures et animaux, tableau par J. Muller. H. 15 pouces 6 lignes. Toile.	34	19
6.	— Jésus-Christ et la Samaritaine. Ce tableau, par de Troy le père, porte 2 pieds 4 pouces.	153	1
7.	— Un paysage, par Allegrain. H. 4 pieds, L. 5 pieds. Toile	19	1
8.	— Deux batailles, par Martin. H. 17 pouces, L. 20 pouces. Toile	49	»
9.	— Deux paysages, par Francisque. H. 22 pouces, L. 27 pouces. Toile	31	»
10.	— Un Épervier fondant sur des canards, tableau par J.-B. Oudry. H. 2 pieds 4 pouces, L. 2 pieds 6 pouces. Toile.	36	1
11.	— Vénus demandant des armes à Vulcain, charmante composition, par F. Boucher. H. 3 pieds 7 pouces, L. 2 pieds 8 pouces. Toile	420	»
12.	— Vénus, irritée du mépris que Télémaque avoit témoigné pour son culte, implore le secours d'Éole; belle esquisse, par le même. H. 26 pouces, L. 30 pouces. Toile.	80	1
13.	— Deux paysages d'un site agréable. Ils sont ornés de jolies figures, par le même. H. 21 pouces 6 lignes, L. 27 pouces. Toile.	220	»

CATALOGUE DE L'ŒUVRE DE CHARDIN.

14. — La Gouvernante et la Mère Laborieuse, tableaux pendants par M. Chardin. L'un de 16 pouces de haut sur 13 pouces 6 lignes de large; l'autre de 18 sur 15. Toile. Ils ont été gravés par Lépicié. ... 30 4

15. — La Blanchisseuse, par le même. H. 13 pouces 6 lignes, L. 15 pouces 6 lignes. Elle a été gravée par C. N. Cochin, père . 17 6

16. — Les Tours de cartes, et pour pendant le Jeu d'Oie. Ils ont été gravés par Surugue. H. 12 pouces, L. 14 pouces 6 lignes. Toile . 35 7

17. — Deux tableaux représentant des singes. H. 27 pouces, L. 22 pouces 6 lignes. Toile 19 40

18. — Des Femmes turques. Elles se baignent au bord d'un canal, et à l'entrée d'une maison de plaisance du Grand Seigneur. Ce tableau est peint à Rome, par J. Vernet. H. 10 pouces 6 lignes, L. 15 pouces. Bois . 1199 19

19. — L'Adoration des bergers, d'une composition agréable, par M. Silvestre. H. 8 pouces 6 lignes, L. 7 pouces. Cuivre . 36 »

20. — Un paysage, par M. Huet. H. 2 pieds, L. 2 pieds 8 pouces. Toile » »

21. — Deux marines, par Henri de Marseille. H. 7 pouces, L. 9 pouces. Toile » »

22. — Madame de La Vallière. Elle est assise dans les Jardins de Trianon, un Amour lui présente des fleurs. Ce tableau est sur toile de forme ovale. 22 1

GOUACHES

23. — L'intérieur d'un appartement en désordre. On voit sur le devant une femme pénétrée de douleur de quitter un enfant; une amie la soutient, et paraît la consoler. Plus loin, et sur la gauche, un jeune homme, la tête appuyée sur une table, semble être dans le plus grand accablement. On lit au bas de ce morceau : *Fecit amor, mittit pietas, fortuna reducet*. Ce sujet intéressant est peint à gouache par M. Beaudoin. H. 14 pouces 6 lignes, L. 11 pouces 6 lignes 176 »

24. — La Soirée des Tuileries, aussi à gouache, d'après le même 35 19

25. — Un nid d'oiseaux sur un rebord de marbre, et un vase contenant des pavots, renoncules, tulipes, roses blanches et autres fleurs, par M. Carle. H. 20 pouces, L. 16 pouces. Forme ovale. . . . 63 19

26. — Deux vases, aussi remplis de fleurs, et quelques fruits sur des appuis de marbre, par le même. H. 10 pouces, L. 7 pouces 9 lignes . 37 19

27. — L'Enlèvement de Proserpine, d'après C. Eisen; Arion sur les Eaux, d'après F. Boucher. H. 9 pouces 6 lignes, L. 12 pouces 6 lignes . 29 19

28. — Allégorie à la gloire du Roi et de la Reine. Ce tableau, d'une riche composition et d'un précieux détail, porte 15 pouces de haut sur 11 pouces 6 lignes de large. Dans une belle bordure de forme ovale . 81 1

29. — Deux jolies études de figures d'homme et femme, peintes à gouache et revêtues d'étoffes de soie coloriée; les accessoires sont en paille . 12 19

30. — Deux autres, de même . 16 3

31. — Une autre pareille. 10 2

32. — Une tête de femme au pastel, par F. Boucher . 19 2

33. — Deux mannequins demi-nature, ils sont faits par Perrault et très-bien conditionnés. 240 »

34. — Trois chevalets . 6 »

DESSINS ENCADRÉS

35. — Étude de Vierge, d'après C. Maratte, par Natoire 6 »

36. — L'intérieur d'une chaumière, dessin à la plume et lavé d'aquarelle, par Weyrotter. 11 18

CATALOGUE DE L'ŒUVRE DE CHARDIN.

37. — Deux dessins de Bacchanales, d'après le Poussin, par Beauvarlet. 48 1
38. — Le Mariage de la Vierge, dessin à la plume, à l'encre de la Chine, et rehaussé de blanc au pinceau, sur papier gris, par J. Jouvenet. 60 2
39. — Susanne et les vieillards, dessin à la plume, lavé et rehaussé de blanc au pinceau, par C. Vanloo. 90 2
40. — Un vase cinéraire. Il est posé sur le fût d'une colonne au bas de laquelle se voit un portrait soutenu et entouré de guirlandes par des femmes. Un Amour paraît écrire sur le piédestal. Ce dessin, par F. Boucher, est au crayon noir et blanc 11 1
41. — Vénus s'opposant au départ de Mars, et pour pendant, Vénus demandant des armes à Vulcain. Ces deux dessins sont à la sanguine, par le même. 9 12
42. — Diane surprise au bain par Actéon, au crayon noir et blanc, sur papier gris, par le même 8 »
43. — Un sujet pastoral; La Vigilance; Le Peintre et son modèle. Ces trois dessins sont par le même, le dernier est lavé au bistre. 6 9
44. — Deux sujets de Bacchanales, par La Rue. Ces deux dessins sont à la plume et lavés d'encre de la Chine. 9 »
45. — Vue du Temple de la Sibylle Tyburtine, au crayon noir et blanc sur papier gris, par Challe. . . 9 1
46. — Chien en arrêt, dessin au crayon noir et blanc, sur papier bleu, par J. B. Oudry 9 1
47. — Une Panthère, de même et par le même 5 10
48. — Plusieurs élèves dessinant à l'Académie la tête d'expression, d'après le modèle de femme, dessin au crayon noir et blanc sur papier gris, par M. Cochin 46 »
49. — Deux dessins, études de femmes, à la sanguine, par M. Fragonard 7 4
50. — Armide désarmée par l'Amour au moment où elle lève le bras pour poignarder Renaud endormi, à la mine de plomb, par M. Monnet . 30 »
51. — Deux paysages avec figures et animaux, à la plume et au bistre, par M. Moreau 12 19
52. — Un autre, où l'on voit des baigneuses, au crayon noir et blanc, sur papier bleu, par le même. . . 6 4
53. — Mercure apportant à Pâris la pomme de discorde; Junon offrant à ce prince les honneurs et les richesses; Les trois déesses se disposant à partir pour être jugées; et Vénus recevant la pomme pour prix de la beauté. Ces quatre dessins, d'une aimable composition, sont à la plume, et lavés à l'encre de la Chine, par le même.
54. — Un dessin d'architecture lavé d'aquarelle, par M. Boucher fils. Forme ovale. 4 1
55. — Étude de deux femmes, au crayon noir et blanc sur papier bleu, par M. Saint-Quentin. 3 10

ESTAMPES ENCADRÉES.

56. — Le Jardin d'amour, d'après Rubens, par L. Lempereur 15 »
57. — Niobé, d'après R. Wilson, par W. Woolett. 13 11
58. — Le Jeu d'Osselets, d'après le chevalier van der Verf, par J. Massard. Cette estampe du cabinet de M. de Choiseul est avant la lettre. 9 3
» — Étude de la Dame de charité, d'après Greuze, par le même.
59. — Lycurgue blessé dans une sédition, d'après C. N. Cochin, par Demarteau. Épreuve avant ces mots : Pour sa réception, etc. 24 »
60. — La Tricoteuse et la Dévideuse, d'après J. B. Greuze, par L. Cars, et C. D. Jardinier.

ESTAMPES EN FEUILLES

61. — Les Couseuses, d'après Le Guide, par Beauvarlet, épreuve avant la lettre 26 »
62. — Marche de Silène, d'après Rubens, par N. de Launay. Aussi avant la lettre 7 16

63. — La fermeté de Mutius Scévola, d'après le même, par J. Schmuzer	12	»
64. — La mort d'Abel, d'après le Chevalier van der Verf, par N. Porporati	12	2
65. — La même estampe. Celle-ci est avant la lettre.	27	10
66. — Agar présentée à Abraham par Sara, d'après Dietricy, par J. G. Wille	9	16
67. — La même estampe, avant la lettre.	25	12
68. — Animaux et chasses, par Ridinger, dans un portefeuille	18	1
69. — La Mort de Didon, d'après le Guerchin, par R. Strange. Épreuve avant la troisième ligne	7	15
70. — Sacrifice au Temple d'Apollon, et pendant, d'après C. Le Lorrain, par Vivarès.	9	»
71. — Quatre paysages et vues gravées en Angleterre, d'après le même, etc., par C. Canot, J. Masson et autres.	6	»
72. — Les quatre premiers numéros de la suite des Ports de France, d'après M. Vernet, par MM. Cochin et Le Bas. Epreuves de souscription.	33	3
73. — Le Gâteau des Rois, d'après J. B. Greuze, par J. J. Flippart.	10	»
74. — La Malédiction paternelle, d'après le même, par R. Gaillard	17	19
75. — La Vertu chancelante, d'après le même, par J. Massard. L'Amour paternel, d'après Aubry, par J. C. Le Vasseur. Cette dernière est avant la lettre		
76. — Vue du Tombeau de J. J. Rousseau à Ermenonville, dessiné et gravé par J. M. Moreau. Épreuve où l'on voit une femme âgée à genoux	13	6
77. — Les vingt premiers caïers du Voyage de la Suisse..	62	14
78. — Trente vignettes pour différents ouvrages, d'après J. M. Moreau, par MM. Martini, Prevost, etc.	18	3
79. — Vedute alte prese dei da i luoghi altre ideate, da Antonio Canal, e' da esso intagliate. 30 pièces, compris le frontispice		
80. — Quelques tableaux, dessins, estampes, et autres objets de curiosité, qui seront détaillés.		

FIN.

Lu et approuvé, ce 27 février 1780.

RENOU, pour M. COCHIN.

Vu l'app. permis d'imprimer, ce 29 Février 1780.

LE NOIR.

De l'Imprimerie de PRAULT, Imprimeur du Roi, quai de Gêvres.

TABLES

GRAVURES D'APRÈS CHARDIN

FAISANT PENDANTS OU FAISANT SUITE.

L'Antiquaire. — Le Peintre	2 planches.
La Blanchisseuse. — La Fontaine.	2 —
La Bonne Éducation. — L'Étude de Dessin.	2 —
Les Bouteilles de savon. — Les Osselets.	2 —
Le Château de cartes. — La Maîtresse d'école.	2 —
Dame prenant son thé. — Le Faiseur de châteaux de cartes	2 —
Le Dessinateur. — L'Ouvrière en tapisserie (Flipart)	2 —
Le Dessinateur. — L'Ouvrière en tapisserie (Dagoty)	2 —
L'Amusement utile. — Les Principes des Arts.	2 —
L'Écureuse. — Le Garçon cabaretier	2 —
Le Jeu de l'Oie. — Les Tours de cartes.	2 —
La Pourvoyeuse. — La Ratisseuse	2 —

LISTE CHRONOLOGIQUE DES GRAVURES DE CHARDIN

1738, mai. — Les Amusements de la vie privée.
1739, juin. — La Blanchisseuse.
1739, juin. — La Fontaine.
1739, décembre. — Les Bouteilles de savon.
1739, décembre. — La Gouvernante.
1739, décembre. — Les Osselets.
1740. — L'Écureuse.
1740. — Le Garçon cabaretier.
1740. — Le Jeune Dessinateur.
1740, octobre. — La Maîtresse d'école.
1740, décembre. — La Mère laborieuse.
1741, décembre. — Le Négligé, ou la Toilette du matin.
1742. — Le Toton.
1742. — Jeune Fille à la raquette.
1742, janvier. — La Ratisseuse.
1742, novembre. — La Pourvoyeuse.
1743. — L'Antiquaire.
1743. — L'Inclination de l'âge.
1743. — L'Ouvrière en tapisserie (Dagoty).
1743. — Le Peintre.
1743. — Le Dessinateur (Dagoty).
1743, septembre. — Le Château de cartes (Lepicié).
1744. — Les Tours de cartes.

1744, décembre. — Le Bénédicité.
1744. — Le Souffleur.
1745. — Le Jeu de l'Oie.
1747, juin. — Les Amusements de la vie privée.
1747, octobre. — L'instant de la Méditation.
1753. — La Serinette.
1754. — L'Économe.
1757. — La Bonne Éducation.
1757. — Étude du dessin.
1757, décembre. — Le Dessinateur (Flipart).
1757, décembre. — L'Ouvrière en tapisserie (Flipart).
1758. — Andreas Levret.
1760. — Andreas Levret.
1761. — L'Aveugle.
1766. — Ant. Louis.
1777. — Marguerite Siméone Pouget.
1852. — L'Enseigne du Chirurgien.
1852. — Nature morte (le Gobelet d'argent).
1853. — La Garde attentive, ou les Aliments de la convalescence.
1861. — Étude d'homme.
1872, mars. — Le Chaudron.

TABLES

LISTE ALPHABÉTIQUE DES GRAVEURS

AYANT REPRODUIT LES TABLEAUX DE CHARDIN.

Aveline	16
Baulant	5
Bocourt	5, 8, 9, 12, 13, 24, 30, 31
Bœtzel	38
Bouchot	11
Ed. Budischowsky	11
Carbonneau	24, 27, 30
Laurent Cars	3, 50
Charpentier	54, 55, 57, 59
Chevillet	4, 15, 45
C. N. Cochin	13, 20, 23, 24, 25, 31, 44
Couché	56
G. Dagoty	19, 42
Émile Deschamps	9
Simon Duflos	16, 34
Dupin	33, 55, 57, 58
J. Faber	30
E. Fessard	17
Fillœul	14, 18, 22, 41
W. Flachenecker	49
L. Flameng	6
J. J. Flipart	18, 42
J. Gauchard	12, 35
J. de Goncourt	21, 22, 26, 38
A. Gusman	13
Hald	47
Ed. Hédouin	56
Houston	29
Ch. Jacques	12, 21, 27, 37, 40, 47
Ch. Jardin	12
F. La Guillermie	6
Lavielle	31
Le Bas	14, 21, 39, 41
Le Beau	34
Louis Le Grand	32
F. Le Grip	5
Lemoine	26, 36, 46
Lépicié	10, 16, 26, 31, 34, 35, 36, 45, 46, 48, 51, 52
Renée-Élisabeth Marlié Lepicié	11
E. Cécile Magimel	19, 43
Marcenay de Ghuy	23
Miger	33
C. Nanteuil	24
Petit	11, 47
J. F. Rousseau	4
Ant. Schlechter	32
L. Simon	11
Sotain	24
Soulange Teissier	19, 25, 38
L. Surugue	7, 8, 9, 29, 30, 43, 52
Adolphe Varin	4
Martin Weiss	54
H. Zanelly	20, 44

LISTE ALPHABÉTIQUE DES GRAVURES

Elles sont désignées par leurs titres. Les chiffres indiquent les pages où les pièces se trouvent décrites, ou simplement inscrites pour mémoire.

PORTRAITS DE CHARDIN.

Jean-Siméon Chardin (*Cochin delin.*, *L. Cars sculp.*) 3	J. B. Siméon Chardin (*Chardin pt, Baulant sc.*) . 5
Jean-Baptiste-Siméon Chardin (*Chardin pt, Chevillet sculp.*) 3	Portrait de Chardin (*Chardin, pt Bocourt del.*) . 5
	J. B. S. Chardin (*La Tour pt, Le Grip lith.*) . . 5
Jean-Siméon Chardin (*Cochin delin.*, *J. F. Rousseau sculp.*) 4	Chardin (*Chardin pt, Flameng sct.*) 6

Les Amusements de la vie privée. 7	Le Faiseur de châteaux de cartes. 22
L'Amusement utile 43	La Fillette de bon appétit 23
L'Antiquaire. 8	La Fontaine. 23
Les Apprêts d'un déjeuner. 9	Le Garçon cabaretier. 25
L'Aveugle 9	La Garde attentive, ou les Aliments de la convalescence 25
Le Bénédicité 10	
La Blanchisseuse. 12	La Gouvernante 26
La Bonne éducation. 13	The Grace 28
Les Bouteilles de savon. 14	L'Inclination de l'âge 28
C'est Mademoiselle Manon. 15	L'Innocence est tout mon partage 28
Jean-Baptiste-Siméon Chardin 15	L'Instant de la méditation. 29
Le Château de cartes (Aveline sculp.). 15	Jeanneton. 29
Le Château de carte (Fillœul sculp.) 16	Le Jeu de l'Oye 30
Le Château de cartes (Lepicié sculp.). 16	Jeune Dessinateur 30
Une Cuisinière. 17	Jeune Fille à la raquette. 31
Dame cachetant une lettre. 17	Le Jeune Soldat (1) 31
Dame prenant son thé 18	Le Jeune Soldat (2) 32
Le Dessinateur (Flipart) 18	La Leçon de la sœur aînée. 32
Le Dessinateur (Dagoty) 19	Andreas Levret. 32
L'Écureuse. 20	Ant. Louis 32
L'Enseigne du chirurgien 21	La Maîtresse d'école. 34
Étude du dessin 21	Marchand de vin sous Louis XV. 35
Étude d'homme 22	La Mère laborieuse 35

Nature morte (Le Gobelet d'argent)	38	La Pourvoyeuse	45
Nature morte (Le Chaudron)	38	Les Principes des arts	19
Le Négligé, ou Toilette du matin.	38	La Ratisseuse	48
L'Œconome.	40	La Serinette.	50
Les Osselets.	41	La Servante.	51
L'Ouvrière en tapisserie (Flipart).	41	Le Souffleur.	51
L'Ouvrière en tapisserie (Dagoty).	42	Tête de Vieillard (eau-forte de la vente Laperlier).	52
Le Peintre.	43	Le Toton.	52
La Petite Fille aux cerises.	43	Les Tours de cartes.	52
Marguerite-Siméone Pouget.	45		

ESTAMPES DOUTEUSES.

La Bonne Mère	54	La Mère trop rigide	57
Le Chat au fromage	55	Le Pardon	58
L'Enfant gâté	55	Le Petit Cavalier.	58
Le Flûteur	56	La Souricière	58
Le Jeu de cartes	56	La Table renversée	59
La Ménagère	56		

TABLE GÉNÉRALE DES MATIÈRES

	Pages
Renseignements biographiques et bibliographiques.	1
Portraits de Chardin, d'après lui et d'autres artistes que lui, et classés par ordre chronologique.	3
Catalogue descriptif et raisonné des Estampes.	7
Estampes attribuées par erreur à Chardin.	54
Liste des Tableaux exposés par Chardin à la place Dauphine.	60
Liste chronologique des Tableaux envoyés par Chardin aux différentes Expositions du Louvre.	63
Tableaux de Chardin qui se trouvent dans les Musées de Paris ou de Province	83
Tableaux de Chardin qui se trouvent dans les Musées ou Galeries de l'étranger.	90
Tableaux de Chardin qui se trouvent dans les collections particulières	94
Liste chronologique des Tableaux de Chardin ayant passé dans les principales ventes depuis l'année 1745 jusqu'à nos jours.	105
Notice des principaux articles de Tableaux, Dessins et Estampes provenant du Cabinet de M. Chardin, peintre du Roi	117
Gravures d'après Chardin, formant pendants ou faisant suite	123
Liste chronologique des gravures de Chardin	124
Liste alphabétique des graveurs ayant reproduit les Tableaux de Chardin	125
Liste alphabétique des gravures d'après Chardin	126

www.ingramcontent.com/pod-product-compliance
Lightning Source LLC
Chambersburg PA
CBHW071553220526
45469CB00003B/996